그림 쇼핑2

일러두기

이 책에서 달러 가격을 원화로 환산한 것은 '당시 환율로'라는 설명이 따로 있지 않는 한,
거래가 성사된 연도의 환율을 무시하고 1달러=1,000원으로 통일해 계산했다.

나만의 컬렉션을 위한 첫 걸음

그림 쇼핑 ²

이규현 지음

앨리스

그림을 갖고 싶은 당신에게

사람을 제외하고서, 지금까지 살면서 저에게 큰 영향을 준 두 가지가 있습니다. 하나는 11년 동안 기자로 일했던 신문사 『조선일보』이고, 또 하나는 2006년에 냈던 책 『그림 쇼핑』입니다. 둘 다 제가 미술로 글 쓰는 직업을 갖는 데 결정적인 역할을 했지요.

　『그림 쇼핑』은 미술작품을 감상하는 차원을 넘어서서 어떻게 소유할 수 있는지, 작품 값은 어떻게 정해지며 미술시장을 움직이는 요소는 무엇인지 등을 소개한 미술시장 종합안내서라 할 수 있습니다. 처음 『그림 쇼핑』이 나왔던 2006년은 마침 국내외 미술시장이 호황이고, 국내에서 미술 컬렉팅에 대한 관심이 부쩍 커졌던 때라 독자 분들로부터 좋은 반응을 얻을 수 있었습니다. 정말 감사한 일이라고 생각합니다. 미술을 감상하는 이야기뿐만 아니라 사고 파는 이야기와 시장이 돌아가는 속내에 관심을 가져주신 독자 분들 덕분에 제가 미술시장을 계속 취재하고 공부하며 글을 쓸 수 있었습니다.

『그림 쇼핑2』는『그림 쇼핑』의 속편이라 할 수 있습니다. 미술시장을 이해하는 데 기본이 되는 내용은 살렸지만, 지난 3년 동안 국내외 미술시장의 상황이 많이 달라졌기에 내용의 3분의 2 이상을 새로 썼습니다. 무엇보다도, 미술시장의 역사, 미술시장을 움직이는 사람들, 미술작품 가격을 결정하는 다양한 요소 등 그림 쇼핑에 나서기 전 미술시장을 이해하는 데 도움이 되는 내용을 자세히 소개하는 데 초점을 두었습니다. 그리고 최근 미술시장이 침체기인 것을 감안해, 불황기를 맞이한 미술시장의 속성, 돈이 없어도 그림을 소유하는 즐거움을 누릴 수 있는 방법 등을 추가했습니다. 해외 미술시장과 관련된 부분은 제가 뉴욕 크리스티 대학원에서 공부했던 책과 당시 필기노트를 토대로 했기 때문에 미술시장을 공부하려는 사람들이 이 책을 참고자료로 쓸 수도 있다고 생각합니다. 그림은 한 번 그려지면 수백 년 수천 년 동안 원래 모습 그대로이지만, 미술시장은 끊임없이 변하기에 책을 쓰는 1년 여 동안에도 자고 일어나면 바꿔야 할 이야기가 새로 생겼습니다. 책의 내용 중엔 그 동안『조선일보』와『주간조선』, 월간지『아트프라이스』와『서울아트가이드』, 계간지『Trans Trend Magazine』등에 썼던 기사들도 있습니다.

신문사 기자로서 11년, 지금은 프리랜서 기자로 활동하면서 제겐 변하지 않은 신념이 하나 있습니다. 제가 하는 일의 본질은 '지식 서비스'라는 것입니다. 세상 사람들이 모든 현장을 다 가볼 수는 없으니, 대신 가서 본 것을 많은 이들에게 들려주는 것이 저의 역할이라고 생각합니다. 그리고 저는 직업상 국내외 미

술시장 현장을 누구보다도 많이 누비고 다니며 누구보다도 많은 사람들을 만난다고 자부합니다. 『그림 쇼핑』 같은 책은 머리로만 쓰는 게 아니라 발로 써야 한다고 믿기에, 실제 국내외 시장에서 거래가 된 주요 미술작품을 실례로 들어 설명했고, 미술시장에 영향을 끼치는 사람들을 직접 만나 인터뷰하면서 얻은 생생한 정보를 많이 담았습니다.

저는 종종 미술과 미술시장은 곧 태아와 양수의 관계 같다는 생각을 합니다. 건강하게 클 수 있도록 영양을 공급해주는 양수(미술시장) 없이 태아(미술)가 존재할 수 있을까요? 문화의 모든 분야가 그렇지만, 미술은 특히 그 작품이 만들어지는 당시의 사회·경제적인 상황과 밀접하게 연결되어 있습니다. 사회·경제적 상황을 생각하지 않고 눈에 보이는 그림 자체만 가지고 그 작품과 작가를 이해하려면 한계에 부딪칩니다. 그래서 작품과 작가를 깊숙이 알기 위해선 미술시장의 흐름과 맥락도 함께 알아야 하는 것입니다. 게다가 그림을 돈을 주고 사서 갖고 싶다면, 미술작품과 작가와 더불어 시장을 잘 이해하는 게 필요합니다.

문화부 기자는 문화시장도 함께 읽을 수 있어야 한다고 일깨워주신 『조선일보』의 여러 선배님들께 감사를 올립니다. 약속 잘 안 지키는 필자를 끈기 있게 채찍질하고 이끌며 책을 만든 앨리스 편집부에게도 감사의 마음을 전합니다.

그림을 감상하는 관객, 그림을 사는 컬렉터가 있어야 화가가 존재하고 이름을 알릴 수 있듯, 글 쓰는 사람도 마찬가지입니다.

얼마 전 뉴욕 카네기홀에서 가수 인순이 씨의 데뷔 30주년 공연을 보는데, 그가 "귀한 시간 내고 거금 들여 오신 것 아깝지 않게, 본전 뽑게 해드릴게요" 라고 농 섞인 말을 하는 장면이 새삼 마음에 와 닿았습니다. 화가나 가수나 글 쓰는 사람이나, 봐주는 사람이 없으면 의미가 없습니다. 그렇기에, 봐주는 사람이 시간과 돈이 아깝다는 생각이 들지 않도록 최선을 다해야 한다고 생각합니다. 그런 마음으로 정성껏 이 책을 썼습니다. 이 책에 귀한 시간을 내주신 모든 분들께 머리 숙여 감사 드립니다.

2010년 2월
뉴욕에서 이규현 드림

STEP **2.** 이것이 그림 값을 좌우한다

STEP **3.** 그림 쇼핑에 나서다

STEP 1

미술시장
들여다보기

현대미술시장에선
무슨 일이 일어나고 있나

미술시장을 지배하는 슈퍼 파워의 탄생

앤디 워홀Andy Warhol, 1928~1987이 이미 존재하는 이미지를 가공한 작품들은 어떻게 한 점 당 수백억 원에 거래가 될 수 있을까? 잭슨 폴록Jackson Pollock, 1912~1956의 추상화 「No. 5」가 1억 4,000만 달러(약 1,400억 원)에 팔려 개인 거래를 포함한 미술 거래 역사상 가장 비싼 작품이 된 비결은 무엇일까? 여러 개를 똑같이 찍어낼 수 있는 도널드 저드Donald Judd, 1928~1994의 네모난 상자들이 어떻게 수십억 원이나 할 수 있을까? 로이 리히텐슈타인Roy Lichtenstein, 1923~1997의 「행복한 눈물」은 왜 그토록 비싸서 사람들을 놀라게 했을까?

이 모든 궁금증을 푸는 열쇠는 '미국'이라는 국가의 힘에 있다. 하나같이 초고가의 블루칩 대열에 올라 있는 위의 작품들은 추상표현주의, 팝아트, 미니멀리즘 등 제2차 세계대전 이후 미국 현대미술의 흐름을 대변하는 것들이다. 이는 미국이 다른 분야에서와 마찬가지로 미술시장에서도 슈퍼 파워를 행사하고 있음

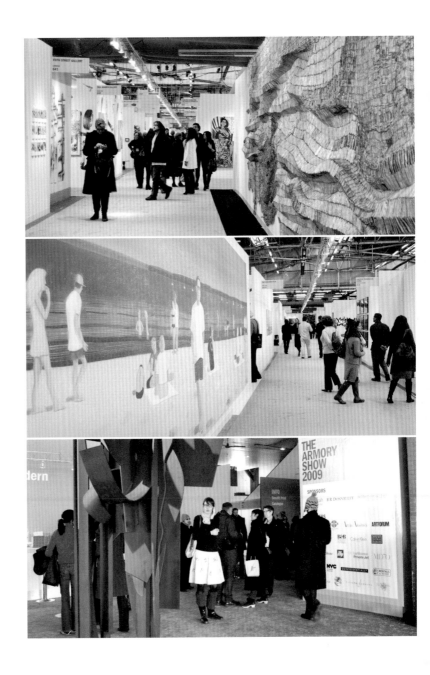

매년 3월 뉴욕에서 열리는 아트페어 아모리쇼는 1913년 열렸던 국제모던아트전시의 이름에서 따온 것이다.
당시의 아모리쇼는 미국 현대미술시장이 오늘날처럼 성장하는 데 큰 영향을 끼쳤다.

을 여실히 보여주는 대목이다.

그렇다면 미국은 언제부터 어떻게 미술시장을 지배하는 슈퍼 국가가 됐을까? 이에 대한 답을 찾으려면 1913년 뉴욕 맨해튼에서 열렸던 화제의 전시 '아모리쇼'로 거슬러 올라가야 한다. 오늘날 미국이 이처럼 비싼 작품들을 쏟아내고 수십, 수백억 원의 그림을 사고파는 나라가 된 시초가 거기에 있기 때문이다.

매년 3월 뉴욕 허드슨 강변에서 열리는 세계적인 아트페어 아모리쇼는 1913년에 열렸던 역사적인 전시에서 이름을 따왔다. 그 이름은 1913년 당시 작가 300명의 작품 1,250점을 모아놓은 현대미술 전시가 열린 맨해튼 남쪽의 한 무기저장고에서 유래한 것이다. 이 전시의 원래 이름은 '국제모던아트전International Exhibition of Modern Art'이지만, 전시 장소가 무기를 저장하는 창고를 개조해 만든 곳이기에 '무기저장고'라는 뜻의 '아모리Armory'를 붙여 '아모리쇼'라 부르게 됐다.

아모리쇼를 처음 기획한 사람들은 미국의 젊은 작가들이었다. 전시를 2년 앞둔 1911년에 결성된 '미국 화가·조각가 연합American Association of Painters and Sculptors'이 "미국에 새로운 미술을 보여주고 팔자"라는 의도로 기획했다. 전시된 작품 중엔 앵그르, 들라크루아, 코로, 드가, 르누아르처럼 이미 미국인들에게 잘 알려진 유럽의 대가들도 포함돼 있었다. 하지만 이 전시는 사실 피카소, 세잔, 마티스, 반 고흐, 칸딘스키, 뒤샹처럼 당시 미국인들에게는 생소한 현대작가들을 보여주기 위한 것이었다. 원근법 등 회화의 기본 규칙을 깨버리고 사물을 다(多)시점 회화로 그린 피

카소의 입체파 작품은 당시 미국인들의 눈에는 아주 전위적이고 괴상한 그림이었다.

이 전시를 1년 앞둔 1912년, 기획자 중 한 명인 월트 쿤은 출품작을 구하러 유럽 출장을 다니면서 아내에게 편지와 엽서를 여러 장 썼는데, 아모리쇼 50주년인 1963년에 그의 딸이 이를 모두 공개해 크게 화제가 됐다. 이때 그가 쓴 편지 내용에는 새로운 예술을 보여주겠다는 열망과 미술 작품을 팔아서 돈을 벌 수 있다는 시장에 대한 마인드가 분명하게 들어 있다.

"사랑하는 아내에게, 지금까지 모든 일이 성공적으로 흘러가고 있소. (중략) 나는 좋은 작품을 보는 눈을 많이 길렀다오. 우리가 가져갈 작품을 처음 접하는 사람들은 아마 너무 거친 작품들이라고 생각할지도 모르겠지만… 우리는 뉴욕에서 사람들이 이전에는 상상도 못했던 새로운 것을 보여줄 것이오… 미래의 예술을 지향하는 미국의 정신이 무엇인지 보여주겠소… 돈도 많이 벌 수 있을 것 같소."[1]

미국 출신의 화가였던 월트 쿤의 편지를 보면 당시 이탈리아에서 유행하던 미래주의와 피카소의 입체주의조차 미국에는 아직 제대로 알려지지 않았던 것으로 나타나 있다. 그때까지만 해도 미술의 트렌드에서 미국이 유럽보다 훨씬 뒤처져 있었음을 알 수 있다. 하지만 미국인들은 실험적이고 도전적이었던 유럽의 현대미술을 받아들일 준비가 되어 있었다. 아모리쇼가 관객 동원과 판매 둘 모두 성공한 것을 보면 알 수 있다.

[1]_Milton W. Brown, "Walt Kuhn's Armory Show", *Archives of American Art Journal*, vol. 27, #2, 1987, pp3~11

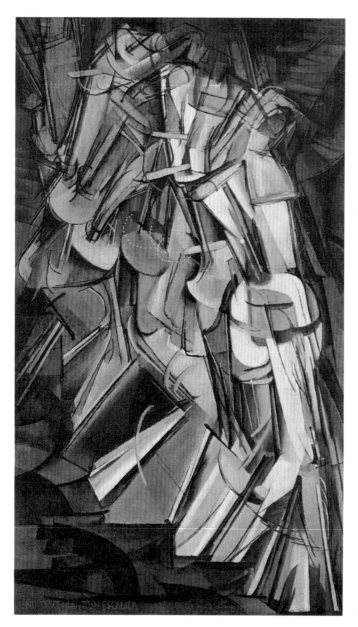

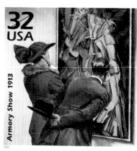

1913년, 아모리쇼에서 엄청난 화제를 일으킨 마르셀 뒤샹의 「계단을 내려오는 누드 2」(좌)
뒤샹의 작품을 바라보며 신기해 하는 관객들의 모습을 묘사한 아모리쇼 우표(우)

논란과 시장의 중심에 선 현대미술

아모리쇼에서 가장 화제가 됐던 작품은 마르셀 뒤샹^{Marcel Duchamp,} ^{1887~1968}의 유화 「계단을 내려오는 누드 2」였다. 여인의 누드가 계단을 천천히 내려오는 연속적인 움직임을 한 컷의 화면에 담은 전위적 작품이었다. 당시 이탈리아에서 유행하던 미래주의의 영향을 받은 이 그림은 크게 논란을 일으켰다. 이 작품에 대해 뒤샹은 이렇게 말했다.

"나는 누워 있거나 서 있는 고전적 누드와는 달리 움직임을 담은 누드를 그리려고 했지… 나중에 이상한 일이 생겼어. 움직임은 논란의 대상이 되어 버렸고 나는 그런 사실을 받아들여야 하는 처지가 됐다네… 나는 움직임의 정적인 이미지를 창출해내고 싶었어. 움직임은 일종의 추상이며, 실제 계단을 내려오는 사람이나 또는 실제 계단인지 아는 것과는 상관없이 그림의 내부에 진술된 추론이야. 움직임을 만드는 것은 결국 그림에 편입된 관찰자의 눈이지."[2]

전통적 회화 문법에서 완전히 벗어난 「계단을 내려오는 누드 2」는 당시 미국 관객들이 이해하기에는 너무 어려운 그림이었다. 하지만 아모리쇼는 이런 논란 속에서도 끊임 없이 사람들 입에 오르내렸다. 한 달 동안 8,800명의 관객을 동원하고, 시카고와 보스턴에서 연장전시도 했다. 가장 중요한 성과는 미국인들이 이제 유럽에서 고전주의나 인상주의가 아닌, 완전히 새로운 미술이 만들어지고 있다는 사실을 알게 된 것이었다.

이윽고 미국인들은 그 새로운 작품들을 사기 시작했다. 추상

2 마르크 파르투슈 엮음, 김영호 옮김, 「뒤샹, 나를 말한다」, 한길아트, 68쪽

화의 선구자인 바실리 칸딘스키의 1912년 작 「즉흥곡 27번」은 음악과 미술의 결합을 꾀한 도발적 작품이었는데, 이 아모리쇼에서 전시돼 당시 뉴욕의 유명 사진작가이자 딜러인 알프레드 스티글리츠에게 팔렸다.

심지어 아모리쇼가 열린 바로 이듬해인 1914년부터 미국에서는 '제작된 지 20년이 지나지 않은 작품을 (유럽에서) 수입해올 때는 면세'라는 새로운 법이 생겼다. 그 전까지는 15퍼센트의 세금을 붙였는데 말이다. 즉, 르네상스나 인상파 초기의 그림을 사오면 세금이 붙지만, 피카소나 뒤샹의 작품을 사오면 면세가 됐다는 얘기다. 현대미술작품을 사오면 세금을 내지 않아도 된다는 이 법안 덕분에 미국의 현대미술시장은 날개를 달 수 있었다.

아모리쇼를 계기로 미국의 미술시장은 달라지기 시작한다. '새로운 미술', '현대미술'도 팔린다는 것을 깨달은 뉴욕 미술계는 앞다투어 현대미술을 전시한다. 1913년 이후 5년 동안 뉴욕에서 현대미술만 전문으로 다룬 전시가 약 250개나 열렸다. 1917년 마르셀 뒤샹이 남성용 소변기로 만든 그 유명한 레디메이드 작품 「샘」을 전시하려다 실패한 '미국독립미술가협회전The Society of Independent Artists'도 바로 이런 분위기에서 열렸던 전시였다. 이때부터 뉴욕은 슬슬 현대미술시장의 중심지가 되기 위한 모양새를 갖춰간다. 급기야 미술시장의 헤게모니를 쥐고 있던 프랑스 파리가 제1차 세계대전으로 타격을 받아 가라앉기 시작했다. 파리의 갤러리들에겐 안됐지만, 뉴욕에는 더없이 좋은 기회였다.

1929년, 현대미술관, 즉 '모마MoMA, The Museum of Modern Art'가 뉴욕

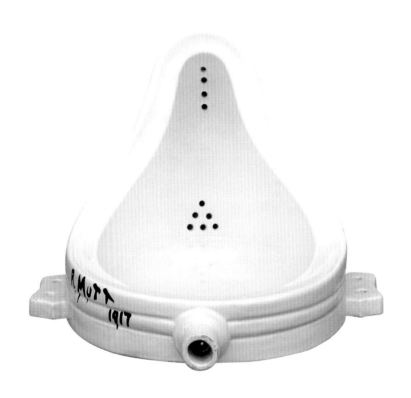

1917년, 뉴욕
미술계에 현대미술의
새로움과 충격을
안겨준 마르셀
뒤샹의 전복적인
작품 「샘」

에 세워진 것도 거슬러 올라가면 결국 아모리쇼의 성공에서부터 시작된 일이었다. 아모리쇼 이후 현대미술을 모으는 컬렉터들이 급격히 늘었고, '모마'는 바로 그런 컬렉터들이 주축이 돼 만든 사립미술관이었다.

이렇게 분위기를 다진 미국의 미술시장은 제2차 세계대전을 계기로 폭발적으로 성장한다. 전쟁은 전 세계 많은 나라들에게 큰 상처를 남겼지만, 미국은 예외였다. 미국은 제2차 세계대전을 겪으며 전쟁물자공급, 전후복구사업 등으로 경제 호황을 맞이한다. 기록에 의하면, 1942~1946년에는 미국의 GNP는 66퍼센트 성장하고, 개인 소득은 두 배로 증가했다. 실업률도 떨어졌다. 먹고 살 만하게 된 미국인들은 문화예술에 눈을 돌리고 소비를 하게 된다.

경제가 좋아지면서 미국은 정서적으로도 들뜬 분위기가 감돌았다. 정치군사적으로 강국이 되었을 뿐 아니라, 희망과 자신감, 우월감에 부풀어 있었다. 여러모로 미국에서 미술시장이 발달하기에 충분한 여건이 갖춰진 것이다. 이 분위기에 딱 맞춰 탄생한 미술이 바로 잭슨 폴록이 대표하는 추상표현주의다.

폴록은 캔버스를 바닥에 놓고 사방에서 물감을 마구 뿌린 추상화를 그리면서, "좋은 화가는 외부 세계가 아닌 자기 내면을 그린다"라고 주장했다. 한마디로 작가가 자기 마음속을 그리는 '내 마음대로 그림'이었던 셈이다. 하지만 이런 '내 마음대로 추상화'는 이제 미국이 유럽의 미술 스타일에서 완전히 벗어나 독자적인 양식을 찾았다는 것을 보여줬다. 게다가 냉전시대에 미

국이 그토록 지향하던 자유민주주의 정신과 한몸처럼 잘 들어맞았다. 구상화만 그려야 하고, 그것도 국가의 이념을 홍보하는 구상화를 그려야 하는 사회주의 국가의 예술과 정반대되는, '민주주의 국가의 미술'이었다. 이렇게 '미국적인 미술'을 표방한 추상표현주의는 미국 내에서 전방위적인 지지를 받게 된다. 모마가 록펠러 재단의 기금으로 1958~1959년에 걸쳐 '새로운 미국 미술전'이라는 유럽순회전을 열어 추상표현주의 미술을 홍보했던 것이 대표적인 예다.

미술품 거래 역사상 가장 비싼 그림으로 알려진 것은 2006년 11월 미국에서 개인 간에 거래된 폴록의 1억 4,000만 달러짜리 작품 「No.5」다. 두 번째로 비싼 작품은 같은 시기에 거래된 윌렘 드 쿠닝Willem de Kooning,1904~1997의 1억 3,750만 달러짜리 「여자 III」이다. 윌렘 드 쿠닝은 폴록과 함께 추상표현주의를 대표하는 작가다. 그 역시 자유분방한 붓질과 개성 넘치는 표현으로 미국이 추구하는 자유민주주의 정신을 담고 있다.

미술작품의 가치는 눈에 보이는 조형적 요소만 놓고 생각해서는 도저히 이해할 수 없다. 팝아트, 추상표현주의 같은 미국의 현대미술이 세계의 미술시장을 주름잡고 있는 데에는 이렇듯 두 차례의 세계대전을 겪으며 슈퍼 파워를 다져온 미국의 미술시장 덕이 크다는 것을 알 수 있다. 그렇기 때문에 알쏭달쏭한 현대의 미술시장을 이해하려면 20세기 상반기 미술시장에서는 어떤 일들이 있었는지를 먼저 들여다봐야 하는 것이다.

시장을 껴안은 미술,
시장을 거부한 미술

예술과 돈은 가까울수록 좋다

세기의 화가 파블로 피카소는 자신의 딜러인 다니엘 헨리 칸바일러Daniel-Henry Kahnweiler, 1884~1979에게 이런 말을 했다. "나는 가난한 사람처럼 사는 부자가 되고 싶다." 돈은 많이 벌되 정신만은 가난한 예술가처럼 자유롭고 싶다는 뜻이었다. 피카소는 시장을 파악하고, 시장을 이용할 줄 아는 화가였다. 자신의 딜러와 컬렉터들을 그린 초상화를 많이 남긴 것만 봐도 이를 짐작할 수 있다.

"미술작품의 가치를 말해주는 지표는 단 하나뿐이다. 작품이 판매되는 현장이 바로 그것이다."

이는 인상파 화가 르누아르가 한 말이다. 100년 전 파리의 뒷골목 카페에서 예술을 논하던 화가들은 돈에는 관심이 없고 그냥 순수하게 그림에만 몰두했을 것 같지만, 그렇지 않다. 유럽 근대 미술의 거장들에겐 '잘 팔려야 한다'는 강박관념이 있었다.

오히려 미국에서 미술시장이 폭발하는 20세기 중반을 지나면

서 시장에 대한 반발감을 드러내는 작가들이 등장한다. 1970년대에 등장한 대지미술^{Land Art}이 대표적인 예다.

대지미술은 말 그대로 하늘과 땅과 바다와 산을 캔버스 삼아 그 위에 작업을 한다는 뜻이다. 그러니 작품이 아무리 좋아도 사거나 팔 수가 없다. 쉽게 가서 감상할 수도 없다. 어느 분야나 그렇지만, 미술의 역사 역시 바로 전 시대에 유행했던 것에 반기를 들고 전혀 다른 길을 가는 사람들에 의해 새롭게 씌어진다. 대지미술이 유행했던 1970년대 바로 전, 즉 1960년대는 팝아티스트 앤디 워홀과 로이 리히텐슈타인의 세상이었다. 앤디 워홀은 코카콜라와 마릴린 먼로를 되풀이해 찍어내고, 로이 리히텐슈타인은 촌스럽고 가벼운 만화나 광고의 한 장면을 보란 듯이 확대한 이미지를 선보이며 현대사회를 날카롭게 반영했다.

체코 이민 가정에서 태어난 앤디 워홀은 피츠버그에서 그래픽 디자인을 전공한 뒤 뉴욕으로 이사해 광고용 그림을 그렸다. 솜씨가 워낙 좋아 돈도 잘 벌었다. 이 경험을 바탕으로 순수미술 작가로 성장한 그의 작품은 어찌 보면 상업광고와 크게 다르지 않다. 우선 잘 팔리는 상품이 작품 소재로 버젓이 등장한다. 슈퍼마켓에서 쉽게 구할 수 있는 캠벨 수프 깡통이나 대중문화의 헤로인인 마릴린 먼로가 나오고 또 나온다. 지위 고하를 막론하고 누구나 즐기는 코카콜라를 그림의 소재로 써서 미술의 '민주화'를 이뤄냈다. 제작방법 또한 광고 포스터를 찍을 때와 마찬가지로 기술자들이 실크스크린 판화를 찍어내는 식이다. 작가는 손에 물감을 직접 묻힐 필요가 없다. 하지만 누구나 쉽게 감상할 수 있고

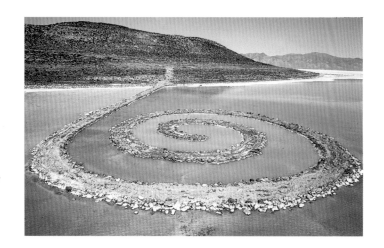

미국 유타주
솔트레이크호에 있는
대지미술 작품,
로버트 스미스슨의
「나선형 방파제」
(1970)

어디에서나 쉽게 사고 팔 수 있는 '민주적 미술' 팝아트가 가격까
지 민주적이었던 것은 아니다. 가벼운 미술 팝아트는 시장에서
점점 인기가 치솟으며 엄청난 가격표를 달기 시작했다.

예술과 돈은 멀수록 좋다

여기에 반란을 일으키려는 듯, 자본주의 문화와 미술의 상업성
에 저항하고 나선 작가들이 1970년대 대지미술 작가들이었다.
이들은 일부러 사고 팔 수 없는 작품, 소장할 수 없는 작품을 만
든다. 이를 통해 자본주의 사회를 한껏 조롱하는 것이다. 돈을
받고 팔기 위해 작품을 만드는 것이 아니라는 얘기다.

　대지미술의 선구자 격인 작품 로버트 스미스슨Robert Smithson, 1938~
1973의 1970년작 「나선형 방파제」는 미국 유타주 솔트레이크호
의 대지 위에 흙과 소금을 달팽이처럼 뱅뱅 돌아가게 늘어놓은

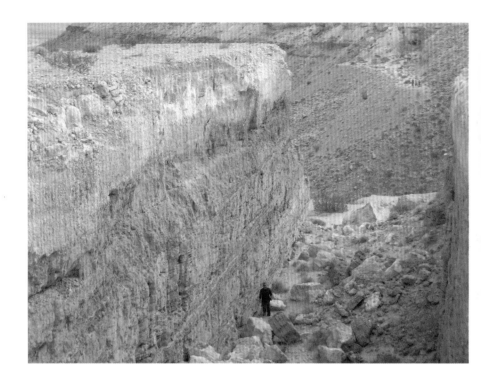

'흙 조각'이다. 대지미술 작가들은 이처럼 차원이 다른 방법으로 작품을 만들면서, 인위적이고 쉽게 만드는 작품들을 준엄하게 꾸짖었다. 제아무리 부자라 해도 이 작품은 살 수가 없으며, 게다가 자연을 재료로 만들었으니 당연히 풍화 작용을 겪게 마련이다. 40년 가까이 지난 지금은 거의 형태를 알아볼 수 없을 정도다. 남아 있는 부분도 바람과 물에 씻기다 보면 언젠가는 자연 속으로 완전히 사라질 것이다. 이는 어차피 대지미술 작가들이 의도한 바다. 일정한 순간에만 존재하다 영원히 사라질 예술 말이다.

사막에서 땅을 파는 대지미술 작가, 마이클 하이저의 「더블 네가티브」(1969)

요즘은 마이클 하이저Michael Heizer, 1944~라는 미국의 대지미술 작가가 이보다 더 황당한 작업을 하고 있다. 그는 1969년에 이미 미국 네바다 주의 모르몬 메사Mormon Mesa라는 황무지에 길이 460미터, 깊이 15미터, 넓이 9미터짜리 인공협곡을 파낸 작품 「더블 네거티브」를 만들었고, 1972년부터는 네바다 주의 사막을 파서 「도시」라는 작품을 만들고 있다. 길이 2킬로미터, 넓이 400미터의 공간에 인공산과 계곡을 만드는 것이다. 이런 작업을 그는 '조각'이라고 부른다. 당연하게도 하이저의 작품은 구매가 불가능하다. 아무리 돈 많은 사람이라도 사막의 인공계곡을 사서 집에 들여놓을 수는 없는 노릇이다. 그렇다면 40년 가까이 사막을 파고 있는 하이저에게는 어떤 철학이 있을까? 뉴욕의 멋진 갤러리에 작품을 내놓고 비싸게 팔리기를 바라는 상업적인 작가들과 거리를 두고 싶은 것일까?

그의 의도가 어떻든 하이저 같은 작가들조차 컬렉터나 화상들과 결별할 수는 없다. 사막에서 땅을 파고 있는 그에게는 엄청난 돈을 대주는 후원자들이 필요하다. 사막일지언정 마음껏 파댈 수 있는 땅이 필요하고, 작품에 전념하는 동안 들어가는 생활비와 작품 제작비용도 후원 받아야 한다. 그래서 디아미술재단Dia Art Foundation, 로버트 스컬, 하이너 프리드리히, 리처드 벨라미 등 많은 후원자와 화상들이 그에게 돈을 대주고 있다. 결국 하이저의 작품에 비싼 값을 치르는 사람이 많다는 얘기다.

심지어 시장을 거부하면서 대지와 거리로 달려 나온 작가들 자체가 비싼 블루칩이 되곤 하는 게 현실이다. 대지미술 작가인

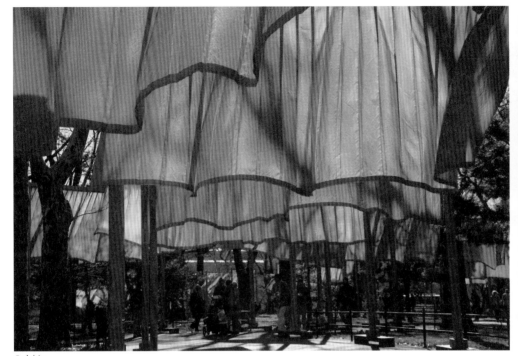

유명 대지미술 작가인
크리스토와
잔 클로드의
「더 게이츠」.
뉴욕 센트럴 파크에
7,500개의 문을
세우고 천을 달았다.

크리스토가
기획 중인 프로젝트
「오버 더 리버」 관련
드로잉들. 실제로 이런
드로잉과 스케치 등을
판매해 제작비를
충당한다.

크리스토와 잔 클로드Christo & Jeanne-Claude **3**는 1960년대에 이미 건물, 동상, 해안가 등을 천으로 뒤집어 씌우는 거대한 스케일의 작업을 해왔는데, 미술시장에서는 이미 손꼽히는 블루칩 작가로 자리잡았다. 마이애미의 섬 주변 바다를 분홍색 천으로 두르고, 파리 퐁뇌프 다리를 천으로 감싸고, 뉴욕 센트럴 파크의 남쪽에서 북쪽까지 37킬로미터에 걸쳐 높이 4미터짜리 주황색 문 7,500개를 세우는 이들의 작품은 어떻게 거래가 될까? 게다가 대자연 위에 상상력을 펼친 뒤 2주 정도 전시 기간이 끝나면 작품을 싹 걷어 없애 버리는데 말이다.

바로 이런 프로젝트 하나를 실현하기까지 기획 단계에서 그린 드로잉, 축소모형, 석판화 등이 바로 이들의 주요 수입원이다. 최근에는 미국 콜로라도 주 아칸소 강을 무대로 9킬로미터에 걸쳐 수평으로 천을 덮으려는 프로젝트 「오버 더 리버」를 기획하고 있는데, 기획 단계에서 만드는 드로잉 작품들을 갤러리에서 전시한다. 강 위에 천이 덮이는 모습을 그린 스케치, 그 강을 하늘에서 찍은 항공촬영사진, 실제 작업에 사용할 천 조각 등을 캔버스에 촘촘하게 붙인 콜라주가 저렴한 것은 6,000만 원, 비싼 것은 5억 원이 넘게 가격표가 붙는다. 한 번 프로젝트를 기획할 때마다 이런 작품을 300~400개 만드는데, 프로젝트가 실제로 실현되느냐, 실현된 후에는 얼마나 관심과 인기를 끄느냐에 따라 드로잉의 값이 몇 배로 치솟기도 한다.

예술과 돈, 뗄 수 없는 아이러니

대지미술 말고도 미술시장에 'No!'를 외치며 문제 제기를 하는 작가들은 꾸준히 있었다. 1980년대에는 뉴욕의 젊고 진보적인 작가들이 "시장은 필요 없다"라는 구호를 외치는 미술운동을 벌이기도 했다. 거리의 화가 장 미셸 바스키아는 뉴욕 할렘가의 벽에 스프레이로 벽화를 그리고, 키스 해링은 뉴욕 지하철역 벽에 분필로 그림 5,000여 점을 그렸다. 이런 행위를 통해 그들은 갤러리에서 비싸게 거래되는 고상한 미술에 반발했다.

이런 작가들은 주로 뉴욕 맨해튼 남동쪽에 모여 활동하고 그 지역의 클럽에서 전시를 했기 때문에 이들의 움직임은 '이스트 빌리지East Village 운동', '대안전시공간 운동'으로 불리면서 큰 반향을 일으켰다. 하지만 상업성에 반기를 든 각종 움직임이 무색하게 미술시장은 계속 팽창해왔다. 1980년대 뉴욕 미술시장의 반항아들이었던 바스키아와 키스 해링조차 지금은 누구 못지 않게 비싼 작가가 되지 않았는가?

하물며 시장을 껴안은 작가들의 인기는 더욱 끄떡없다. 요즘 세계미술시장의 스타 작가들의 면모를 살펴보면, 1960년대 미국의 팝아티스트들의 정신을 물려받은 사람들이 많다. '현대의 앤디 워홀'이라 불리는 일본의 국제적 스타 작가 무라카미 다카시村上隆,1962~를 보자. 그의 대형 조각「나의 외로운 카우보이」는 2008년 5월 소더비 뉴욕에서 있었던 현대미술 경매에서 1,500만 달러(약 150억 원)에 팔렸다. 하지만 정작 야한 성인 만화에나 나올 법한 이미지의 작품을 보면 고개를 갸우뚱하게 된다. 이 작품

은 한 손으로는 자신의 발기된 성기를 붙들고 다른 한 손으로는 밧줄을 휘두르며 신이 난 젊은 남성 캐릭터를 사람 크기 남짓하게 확대해놓은 모습을 하고 있다. 물론, 이 조각에 소더비는 '성(性)과 창작의 자유에 대한 논란의 장을 열어놓는다'라는 멋진 설명을 붙였다. 1960년대 미국 대중문화의 상징이 코카콜라였다면, 오늘날 일본의 대중문화를 관통하는 키워드는 바로 만화라 할 수 있다. 무라카미 다카시는 앤디 워홀의 팝아트 정신을 오늘날 일본 대중문화로 재현했다 할 수 있으며, 그는 현재 일본을 대표하는 작가가 됐다.

앞서 말한 대지미술 작가 크리스토와 잔 클로드는 작품을 설치하기까지 수백억 원을 쓰지만 후원금을 단 한 푼도 받지 않고, 설치물도 전혀 팔지 않는다. 순전히 기획 단계에서 만든 드로잉과 모형, 판화를 판매한 돈으로 제작비를 마련한다. 2008년 봄, 서울의 박여숙 화랑에서 전시를 할 때 그들을 만나 후원금을 전혀 받지 않는 이유를 물었다.

"공짜로 뭘 주는 사람은 산타클로스밖에 없어요. 돈을 받으면 후원자들의 입김 때문에 작품을 우리 마음대로 만들 수 없으니, 앞으로도 절대 받지 않을 것입니다."

말을 마치고 크리스토는 박여숙 화랑의 박 대표에게 "그러니까 우리 작품 좀 잘 팔아달라"고 말했다. 그 자리에 모여 있던 사람들은 대가의 농담 아닌 농담에 소리 내어 웃으며 고개를 끄덕였다. 작품세계에 대한 작가의 고집이 확고할수록, 작품을 잘 팔아서 스스로 돈을 마련하는 것 역시 매우 중요하다. 특이한 작품

을 하는 작가일수록 잘 팔리는 게 더욱 필요하다는 얘기다. 『피카소 만들기』Making Modernism: Picasso and the Creation of Market for Twentieth Century Art 라는 책을 쓴 미술 사학자 마이클 C. 피츠제럴드는 "피카소는 딜러, 컬렉터, 큐레이터, 평론가들을 효과적으로 다루어 초고속으로 당대의 가장 유명한 작가가 되었다. 피카소가 현대미술의 대변혁을 일으키는 전위적 그림을 그릴 만큼 자신감이 있었던 것은 그가 경제적으로 안정적이었기 때문이다"라고 설명했다.

예술가가 진정한 자유를 얻기 위해서는 우선 돈 걱정 없이 살수 있어야 한다는 것은 아이러니한 현실이다. 그러니 예술과 돈이 서로 아무리 싸우고 미워한들 헤어질 수 있을까?

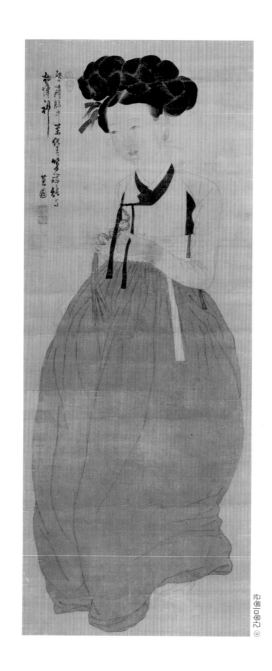

간송미술관에 잘 보존되어 있는 혜원 신윤복의 「미인도」

미술시장을 이끄는 사람, 컬렉터

그림을 지키는 사람

혜원 신윤복의 「미인도」는 보고 또 보아도 기막히게 멋진 그림이
다. 노리개를 만지작거리며 버선발을 살짝 내보이는 자세로 보
아 그림 속의 여인은 여염집 여인이 아니라 기생이 분명하다. 맨
살이 드러나지는 않았지만, 작고 붉은 입술, 좁은 어깨, 엉덩이
부분에서 크게 부풀린 치마 등에서 성적 매력이 한껏 느껴진다.
인체의 윤곽선은 고운 명주실이 흘러내린 듯 섬세하고, 쪽빛 치
마, 자줏빛 옷고름, 주홍 허리띠로 멋을 낸 차림새도 곱다. 남정
네들이 보면 그림 속으로 손을 뻗어 여인을 안고 싶은 충동이 일
만하다.

 18세기 조선 풍속화가 혜원의 대표작인 이 그림은 소장처인
간송미술관에서 국보 신청을 하지 않아 국보 지정은 되어 있지
않지만, 만일 신청한다면 당연히 국보가 될 만한 가치를 지녔다
는 것에 이의를 제기할 사람이 거의 없을 것이다. 이런 국보급

그림이 이렇게 소중히 잘 보존돼 있다는 것은 정말 기적 같은 일이다. 일제시대와 6.25 전쟁을 겪으면서 수많은 우리 문화재가 파괴되고 외국으로 빠져나갔는데, 이런 그림이 우리 곁에 남아 있는 것은 간송 전형필澗松 全鎣弼, 1906~1962이라는 심지 굳은 컬렉터 덕분이다. 그가 없었다면 아슬아슬한 시절을 지나면서 이 그림이 어떻게 됐을지 장담할 수 없는 일이다.

간송에 대해 전해지는 흥미진진한 일화가 하나 있다. 1936년 11월, 우리나라의 첫 본격 경매장인 서울 경성미술구락부 경매장에 저축은행(제일은행의 전신)의 일본인 행장이 가지고 있던 청화백자가 나왔다. 경매는 500원에 시작했지만, 순식간에 1만 원이 넘어갔다. 큰 기와집 한 채가 1,000원이던 시절이었다. 경합이 진행되면서 사람들은 차차 다 떨어져 나가고, 일본 골동품 회사 야마나카 상회의 주인 야마나카와 조선 최대 지주 간송 전형필 두 사람만이 끈질기게 값을 올리고 있었다. 이윽고, 야마나카는 1만 4,550원을 끝으로 포기했고, 간송은 여기에 30원을 더 붙인 1만 4,580원을 불러 기어이 청화백자를 손에 넣었다. 이 자기가 훗날 국보 294호로 지정된 '청화백자철사진사국화문병'이다.

이런 이야기를 보면 알 수 있듯이, 우리나라가 일제와 전쟁을 겪으면서 소중한 문화재들을 지켜낼 수 있었던 것에는 컬렉터 간송의 힘이 컸다. 그는 서울 종로의 이름난 부자 전영기의 2남 4녀 중 막내아들로 태어났지만 작은 아버지 댁에 손이 없어 그 집 양자로 족보에 올랐다. 그런데 친형이 스물여덟 나이로 요절

일제시대와 6·25
전쟁을 겪으면서도
숱한 문화재를 지켜낸
컬렉터, 간송 전형필

하고 생부와 의부도 일찍 세상을 뜨면서, 양가의 재산을 모두 물려받아 젊은 나이에 10만석지기 부자가 됐다. 그는 물려받은 재산을 문화재를 사들이는 데 쏟아 부었다. 국보 65호인 청자향로, 66호 청자정병, 74호 청자연적 같은 최상품 골동품들이 그를 통해 일본에서 조선으로 돌아왔다. 경상북도 안동에서 출현돼 누구 손에 어떻게 넘어갈지 모르는 위기에 처한 훈민정음 원본(국보 70호), 조선에 사는 일본인 손에 들어가 값이 올라 있던 혜원 신윤복의 화첩 「혜원풍속도」(국보 135호)도 엄청난 돈을 들여 거두었다. 간송은 국보급 작품에 대해서는 값이 얼마든 반드시 손에 넣었다. 뿐만 아니라, 작품 주인이 그 가치를 잘 모르고 값을 싸게 부르면, 그 두 배건 세 배건 자신이 판단한 가치만큼 대금을 지불한 것으로 유명하다.[4] 1938년, 마침내 그는 그 동안 수집해온 문화재들을 모아 '보화각(葆華閣)'이라는 사립박물관을 세웠다. 보화각이 바로 지금 성북동에 있는 간송미술관이다.

4_ 최완수, "간송 전형필", 「간송문화」 70호, 간송미술관, 2006, 107~114쪽.

미술시장의 세 기둥, 작가, 딜러 그리고 컬렉터

미술시장이 존재하려면 그리는 사람(작가), 파는 사람(딜러), 그리고 사는 사람(컬렉터)이 제대로 균형을 이루어야 한다. 작가와 딜러 못지 않게 그림을 사는 사람, 즉 컬렉터는 매우 중요하다. 간송의 예에서 볼 수 있듯, 미술품을 수집, 보존하는 역할도 하고, 미술의 트렌드를 만들기도 한다. 컬렉터가 어떻게 트렌드를 만드냐고? 다시 「미인도」로 돌아가보자.

혜원의 「미인도」 같은 풍속화가 크게 인기를 끌었던 때는 조선 후기, 즉 영조 후반에서 순조 초반에 이르는 때였다. 특히 영·정조 때는 서민 계층의 경제가 발달했고, 이는 당시 유행하는 그림의 트렌드를 바꾸는 데 영향을 끼친다. 서울대학교 이동주 명예교수는 저서 『우리 옛 그림의 아름다움』에서 "정조시대에는 난전(亂廛)이라는 육의전(六矣廛) 이외에 사사로운 장사꾼들이 생겨서 장사치들이 돈을 많이 모았다. 그런데 시정의 벼락부자들이 중국식 이념산수나 시(詩)를 알 리가 없기 때문에 자기 주변의 풍속, 근처의 산수 같은 것이 인기 있었다"고 설명한다. 즉, 서민경제의 발달로 낮은 계층의 컬렉터가 등장함으로써 풍속화가 대유행할 수 있었다는 얘기다.

컬렉터의 계층이 바뀌고 취향이 바뀌면서 유행하는 그림의 스타일이 변하는 것은 우리나라 조선시대부터 있었던 일인데, 하물며 요즘 현대미술이야 어떻겠는가? 『현대미술 모으기 Collecting Contemporary』라는 책을 쓴 컬렉터 아담 린데만은 "컬렉터에게 돈과 원칙과 인내심이 있다면 미술시장을 자신의 취향에 따라 움직이게 할 수 있다"고 말했다.

서양미술사에서 처음으로 부각된 컬렉터들은 '곰가죽' 5이라는 모임의 멤버들이었다. 1914년 3월 2일, 이들은 프랑스 파리의 호텔 드루오에서 20세기 서양미술사에 방점을 찍는 큰 일을 벌였다. 반 고흐, 고갱, 피카소, 마티스 등의 작품 145점을 대중을 상대로 공개 경매를 한 것이었다. 지금이야 서양미술사에서 매우 중요한 경향으로 자리매김한 후기인상파, 야수파, 입체파

5_ 곰가죽(Le peau de l'ours)이라는 이름은 라 퐁텐의 우화 「곰과 두 친구」에서 따온 것이다. 우화에서 친구 사이인 두 사람은 모피상에게 곰가죽 값을 선불로 받고 곰 사냥에 나서지만, 결국 곰을 잡지 못한다. 사냥꾼들이 곰의 가죽을 걸고 모험을 했듯, 곰가죽 컬렉터 모임은 그림을 가지고 모험을 한다는 뜻이 담겨 있다.

의 대가들이지만, 당시 이 작가들은 유럽의 기존 취향에 부합하지 못하는 전위적인 화가들이었기에 대중 앞에서 공개 판매된 것은 그때가 처음이었다. 이날 경매된 작품 145점을 '곰가죽' 멤버들이 살 때 들인 돈은 총 2만 7,000프랑이었는데, 경매 낙찰총액은 11만 6,545프랑이었다. 약 4배의 수익이 난 것이다.

곰가죽 경매의 성공을 보고 크게 놀란 것은 미술평론가들이었다. 컬렉터들이 평론가나 큐레이터보다 전도유망한 작가들을 먼저 알아보고 인정할 수 있다는 사실을 이 경매가 입증했기 때문이었다. 곰가죽을 이끈 사람은 앙드레 르벨André Level이라는 젊은 사업가였다. 그는 경매가 있기 10년 전인 1903년에 이 모임을 만들어 주도했는데, '작품을 모아 두었다가 10년 후에 대중에게 팔겠다'는 생각을 이미 하고 있었다고 한다. 선박 유통업에 종사하던 르벨은 30대 초반에 이미 안정적으로 돈을 벌고 있었기에 여가 시간을 취미활동에 투자할 수 있었다. 그렇게 미술 컬렉팅을 시작한 그는 미술품을 모으는 게 취미를 넘어서 경제적으로도 이익이 될 것이라 생각했다. 특히 르벨이 훗날 높은 평가를 받게 된 결정적 이유는 인상파나 르네상스 같은 고전적인 명화뿐만 아니라 당시 아직 상업적 평가를 받지 못하고 있던 새로운 작가들의 작품도 거침없이 구입했기 때문이다. 또한 그는 경매에서 발생한 이익의 20퍼센트를 작가에게 돌려주기도 했다.

컬렉터의 힘, '테마'와 '비전'

세기의 유명한 화가들은 자신들을 후원해주는 컬렉터의 초상화를 즐겨 그리곤 했다. 피카소가 그린 컬렉터 거트루드 스타인 Gertrude Stein 의 초상화가 대표적인 예인데, 이 작품은 그녀가 사망할 때까지 소장하다가 뉴욕 메트로폴리탄박물관에 기증해 현재 그곳에서 상설전시되고 있다.

　컬렉터의 힘은 '비전'에서 나온다. 비전, 즉 미술품 수집을 하는 뚜렷한 이유가 있으면 파워 있는 컬렉터가 될 수 있다. 컬렉팅의 주제를 정하고 꾸준히 모은다면 그 컬렉션을 토대로 박물관이나 미술관을 만들 수도 있고, 궁극적으로 한 사회의 문화를 바꿀 수도 있다. 1990년대에 데미언 허스트, 마크 퀸, 사라 루카

뉴욕 메트로폴리탄 박물관에 전시된 피카소의 작품 「거트루드 스타인의 초상」을 보고 있는 관람객의 모습

스, 트레이시 에민 같은 영국 젊은 작가들의 붐을 일으키고 세계 미술시장을 뒤흔든 영국 출신의 컬렉터 찰스 사치 Charles Saatchi, 도박의 천국 라스베거스와 마카오를 미술의 도시로 바꾼 카지노 업자 스티브 윈 Steve Wynn 등이 그런 컬렉터들이다. 20세기 초·중반 미국에 현대미술 바람을 일으킨 주역 역시 개인 컬렉터들이었다.

멀리 갈 것 없이, 가까운 곳에도 이렇게 영향력 있는 컬렉터들은 많다. 이웃나라 중국에는 1990년대 초반까지만 해도 사립박물관이나 미술관이 없었다. 이런 나라에 사립박물관 시대를 연 건 바로 초등학교밖에 졸업하지 못한 한 개인 컬렉터였다. 바로 베이징에 있는 관푸박물관의 마웨이두 관장이다.

마웨이두 관장은 20대 중반이던 1980년대 초부터 개인적인 취미로 중국의 고미술품과 문화재를 사 모았는데, 컬렉션이 어지간히 형성되자 1992년에 정부를 상대로 사립박물관 설립 요청을 했다. 중국 정부는 1996년에 마침내 처음으로 개인 컬렉터의 소장품으로 사립박물관을 짓는 것을 허가했다. 그렇게 세워진 관푸박물관은 송나라부터 청나라에 이르는 천 년 동안의 중국 고미술품, 특히 명·청 시대의 유물 2,000여 점을 소장하고 있으며, 그 중 절반을 상설 전시한다.

마웨이두 관장 컬렉션의 테마는 '일반 대중도 중국의 고미술을 즐기고 사랑할 수 있다'는 것이다. 그래서 고미술 박물관장으로는 드물게, 고미술품을 설명하는 TV 프로그램에 고정 출연하고, 개인 블로그도 운영한다. 그는 중국의 젊은이들에게도 인기

있는 스타이면서, 동시에 전 세계의 고미술시장에 잘 알려진 '슈 퍼 컬렉터'다.

'테마'만 확실하면, 꼭 비싸고 유명한 작품을 모으지 않더라도 누구나 박물관급의 훌륭한 컬렉션을 완성할 수 있다. 예를 들어 서울 홍지동 산자락에 있는 '쉼박물관'은 평범한 주부였던 박기 옥 관장이 40년 동안 모은 물건들로 낸 박물관이다. 어려서부터 괴벽이라 할 정도로 수집을 좋아했던 그녀는 나막신, 토기, 인형 등 신기한 물건들이 손에 들어오면 하나도 버리지 않고 소중히 모아두었다. 결혼을 한 후에도 그녀는 인사동, 장안평, 청계천 등 골동품 가게가 있는 곳은 어디든 누비고 다녔다. 남편이 세상 을 떠나고, 칠십 평생 모아온 물건들이 박물관을 차릴 정도의 가 치를 가지게 되자, 박 관장은 40년째 살고 있던 자택의 1, 2층과 지하실을 박물관으로 개조하고 등록허가를 받아 쉼박물관을 열 었다.

이런 사람들을 보면 미술 컬렉터는 정말 멋진 일이라는 생각 이 든다. 컬렉터 자신의 인생을 훨씬 풍요롭고 의미 있게 만드는 동시에, 한 시대를 기록하고, 또 사회에 변화를 가져올 수도 있 으니 말이다.

중국의 고미술 컬렉터,
마웨이두를 만나다

제29회 하계 올림픽 준비가 한창이던 2008년 8월초, 베이징 차오양(朝陽)구 다산쯔(大山子)에 있는 관푸박물관을 찾아갔다. 이마에 주름이 깊게 패인 50대 남자가 박물관 안에서 마당으로 나왔다. 순간, 밖에 있던 20~30대 젊은 관객들이 그를 알아보고 환호성을 질렀다. 여자들부터 달려가 그의 팔을 붙들고 함께 사진을 찍기 시작했다. 열성적으로 사진을 찍는 한 20대 초반의 여성에게 저 사람을 아느냐고 물었다.

"그럼요. TV에서 많이 봤어요. 고미술품 설명해주시는 프로그램을 늘 보고 있고, 블로그도 자주 들어가요. 제가 너무 좋아하는 분이에요."

연예인 못지 않은 인기를 누리는 이 남자가 바로 관푸박물관(觀復博物館)의 마웨이두(馬未都) 관장이다. 머리가 희끗희끗한 고미술 박물관장이 젊은 여성들 사이에서 스타라니, 중국은 진짜 특이한 사회주의 국가라는 생각이 들었다. "사람들이 관장님을 대중스타처럼 대하는 게 괜찮으세요?" 하고 묻자, 마웨이두 관장은 웃었다.

"왜요? 나쁠 것 없지요. 대중들이 고미술을 가깝게 느끼도록 하고 싶어서 박물관을 만든 건데요. 그래서 제가 TV에도 나가고 블로그도 하는 겁니다."

관푸박물관 전경과 내부. 송대부터 청대에 이르는 중국 고미술품을 볼 수 있다.

마웨이두 관장은 사회주의 국가인 중국에 사립박물관·미술관 시대를 연 사람이다. 그는 20대 중반이던 1980년대 초부터 개인적인 취미로 중국의 고미술품과 문화재를 사 모으다가, 본격적으로 수집을 시작한 지 10여 년 만인 1992년에 정부를 상대로 사립박물관 설립 요청을 했다. 중국 정부는 1996년에 처음으로 개인 컬렉터의 소장품으로 사립박물관을 짓는 것을 허가했다. 이렇게 관푸박물관이 태어났고, 이후 중국에는 개인 컬렉터들의 사립박물관·미술관들이 줄줄이 생기고 있다. 지금 중국의 미술이 전 세계의 주목을 받고 중심 대열에 들어선데에는 이런 개인 컬렉터들의 공을 무시할 수 없다.

베이징 올림픽을 계기로 세상에 중국의 '소프트 파워'를 과시하기 시작하던 중국 정부는 큰 결정을 하나 내렸다. 베이징 시내 중심에 있는 2만m²(약 6,000평)에 달하는 땅을 관푸박물관에 무상으로 지급하기로 한 것이다. 현재 박물관의 4배 규모로 증축하기 위해서다. 새 관푸박물관은 2010년 완공을 목표로 공사 중이다. 관푸박물관의 소장품은 송대에서 청대까지 이르는 중국 고미술품, 특히 명·청 시대에 집중돼 있다. 전체 소장품 2,000여 점 중 절반인 1,000여 점이 상설 전시되고 있다. 마웨이두 관장이 가구와 도자기를 유별나게 좋아하는지라, 이곳은 도자기와 가구 특화 박물관이라 해도 과언이 아니다. 컬렉션 역시 고궁박물관 등 국립박물관에서 관푸박물관의 소장품을 대여해갈 정도로 수준급이다. 소장품의 상당수는 국가에 기증도 했다.

그는 중국뿐 아니라 해외에도 잘 알려진 '슈퍼 컬렉터'다. 1년에 중국 돈으로 1억 위엔(약 170억 원)씩 들여 세계 곳곳에 퍼져 있는 중국 문화재를 찾아내 사온다. 이젠 귀한 중국 유물이 새로 나왔다 하면 외국 화상이나 경매회사들이 그에게 연락을 해온다. '귀한 물건'이 나왔을 때 그는 예산을 예외적으로 더 쓴다.

관푸박물관 첫 전시실 한가운데에 있는 청대 분청사기 '청건륭분채제람묘(清乾隆粉彩霁蓝描)'가 그런 경우다. 흰 바탕에 화사한 빛깔로 국화 이파리를 하나하나 섬세하게 채색하고 쪽빛과 금빛으로 마무리한 이 작품을 그는 작년에 중국의 국내 경매회사인 한하이(翰海)옥션에서 미화 2,408만 달러(약 240억 원)를 주고 낙찰 받았다고 했다. "이렇게 비싼 것을 왜 샀나요?" 하고 물었다. 질문이 민망할 정도로 답은 간단했다. "이렇게 보기 드문 귀한 유물이 나왔는데, 얼마가 들어도 당연히 사야지요."

한국이나 외국이나 슈퍼 컬렉터들은 보통 장막 뒤에 철저하게 숨는데, 마웨이두는 전혀 그렇지 않다. 소장품에 대해 물어보면 이건 언제 어디에서 얼마를 주고 산 것이며, 작품 구입 예산은 얼마라는 것까지 모든 것을 다 드러내고 얘기한다. 그래서 슈퍼 컬렉터인데도 불구하고 사람들은 그를 가깝고 편하게 느낀다. 작품 구입 예산은 마웨이두 관장이 지인 3명을 모아 직접 구성한 이사회에서 전액 댄다.

마웨이두 관장의 학력은 초등학교 졸업이 전부다. 하지만 이미 고미술에 관한 책 10여 권을 쓴 저자이면서 2008년 1월부터 중국중앙방송(CCTV)에서 고미술을 소개하는 프로그램인 「백가강단」(百家講壇)을 주 1회 진행하고 있다. 베이징대학, P.R.C 대학 등에서 고미술 관련 강의도 하고 있다. 그는 이제 중국에서 손꼽히는 고미술 전문가이자 감정전문가이다. 그의 책 중 베스트셀러가 된 『중국의 문과 창문』은 우수도서에 부여하는 국립상을 여섯 개나 받았다. 그는 참 재주가 많은 사람이다. 20대엔 베스트셀러 소설도 썼던 문학청년이었다.

학교도 제대로 못 마쳤는데, 어떻게 고미술 전문가가 될 수 있었나요?

████████ "저는 의지가 굳센 사람입니다. 뭔가 하게 되면 도중에 포기한 적이 없어요. 비록 학교는 계속 못 다녔지만 공부를 좋아했고, 공부를 멈춘 적이 없지요. 고미술품은 문학을 좋아하던 젊은 시절부터 하나 둘 샀어요. 소설가 시절에 책을 팔아 번 돈도 고미술품 사는 데 썼지요. 1980년대 초부터 잡지사에서 일하면서 고미술품을 본격적으로 사기 시작했어요."

80년대에 중국인들의 미술에 대한 관심은 지금보다 훨씬 덜했지요?

████████ "지금하고는 비교도 할 수 없어요. 그때만 해도 중국인들이 문화대혁명의 영향에서 아직 벗어나지 못했을 때입니다. 예술 자체에 관심 있는 사람이 적었고, 더욱이 미술품을 돈 주고 사는 것은 매우 드물었어요. 성공을 하려면 때를 잘 만나는 게 매우 중요하다고 생각하는데, 그런 점에서 저는 때를 잘 만난 운

좋은 사람이에요. 제가 미술품 수집을 시작할 때는 가짜 미술품도 없었고 가격도 쌌거든요. 1990년대로 들어서면서 미술품 수집에 관심을 가지는 사람들이 늘어나서 가짜들이 많이 나타났지만, 제가 시작할 때엔 가짜가 없었기 때문에 미술품 사는 게 지금보다 훨씬 쉬웠어요."

관푸박물관은 무슨 뜻인가요?

■■■■■■ "도덕경 문구에서 따왔습니다. 만물은 동시에 생장하고 근원으로 돌아간다는 뜻인데, 문화재도 그 순환처럼 여러 사람들과 나누고 싶다는 뜻에서 이렇게 지었습니다. 제가 송대 이후, 특히 명·청 시대의 유물을 주로 수집하는 것은 일반인들에게 가까이 가고 싶어서입니다. 천 년이 넘어가는 유물은 대부분 사람들이 너무 멀게 느끼니까요."

이제는 중국도 많이 서구화되었습니다. 외국에서도 중국의 현대미술품이 인기가 많은데, 중국 내부에서는 고미술을 더 선호하나요? 관장님이 고미술품만 모으는 특별한 이유가 있나요?

■■■■■■ "저는 문화대혁명을 겪은 세대입니다. 문화대혁명은 중국의 전통을 부인하고 파괴했습니다. 하지만 저는 그때에도 우리 전통의 위대함에 확신을 가지고 있었어요. 물론 지금 문화적 유행은 점점 현대적인 것으로 바뀌고 있습니다. 하지만 민족에게 가장 중요한 것은 자주성을 지키는 것이고, 그런 점에서 저는 유행과 상관없이 중국의 자주성을 보여주는 고미술을 지켜야 한다는 독립적 취향을 가지고 있습니다."

외국에 있는 중국 문화재를 사오는 것으로도 유명한데, 중국 문화재가 어디에 있는지 어떻게 알아내나요?

■■■■■■ "유물 수집을 하다 보면 소문이 나기 때문에, 외국에서 중국의 유물이 시장에 나오면 저 같은 컬렉터들에게 연락을 합니다. 그러면 가서 그 작품이 살 만한 가치가 있는지, 가격은 적당한지 등을 살핀 후 구입 여부를 결정해요. 물론 중국 문화재가 외국에 있다고 해서 꼭 다 사들여와야 하는 것은 아닙니다. 외국 사람들이 중국의 문물을 볼 기회도 줘야 하니까요. 그래서 중국으로 가져와야 하는 것인지 아닌지를 판단하는 것도 중요합니다."

평범한 주부가 박물관을 만들다

나의 테마는 '죽음'

무조건 많이 모은다고 좋은 컬렉터가 되는 것은
아니다. '테마'가 확실해야 좋은 컬렉션을 만들
수 있다. 서울 종로구 홍지동에 있는 쉼박물관
을 만든 박기옥 대표는 평범한 주부였지만 평
생 테마를 가지고 물건을 모아 박물관을 세우
게 됐다.

쉼박물관은 상여(喪輿) 및 상례문화와 관련
된 물건들을 소장, 전시한다. 하고 많은 테마
중 죽음이 주제라니, 이래저래 쉼박물관은 특이
한 곳이다. 박기옥 대표는 언제나 박물관을 지
키면서 관람객이 들어오면 자신의 집을 소개하
듯 반갑게 맞이한다. 평범한 주부로 살아왔다지
만, 그는 좀 특이한 데가 있었다. 어려서부터
유난히 수집에 집착했다. 컬렉터로서 타고난 끼
가 있던 것이다.

"저는 선천적으로 뭔가 모으는 것을 좋아해
요. 열 몇 살 때 선산이 있는 구미의 논두렁에서
놀다가, 땅 속에 뭐가 있는 것 같아서 막 파봤어
요. 그랬더니 희한하게 생긴 토기가 나오는 거예
요. 그걸 아직도 소중하게 가지고 있어요. 꼬마
때부터 신기한 것들은 다 모았고 버리기 싫어서

하나도 안 버렸어요."

결혼해서도 인사동, 장안평, 청계천 등 골동품 가게가 있는 곳은 어디든 누비고 다녔고, 지방에서도 귀한 물건이 나왔다 하면 지체 없이 달려갔다. 칠십 평생 모은 물건들이 박물관을 차릴 정도의 가치를 가지게 되자, 그는 40년째 살고 있는 자택을 개조해 박물관으로 만들고 등록허가를 받았다. 그런데 왜 하필 죽음을 주제로 했을까?

"물론 처음부터 죽음이 주제였던 것은 아니에요. 건강했던 남편(남방희, 전한려개발 회장)이 암으로 세상을 떠난 뒤부터 '죽음'에 대해 깊게 생각하게 됐어요. 남편 장례식 때 처음 보는 젊은이들이 와서 편지를 놓고 갔는데, 알고 보니 그이가 고학생 10여 명에게 조용히 장학금을 주고 있었던 거예요. 남편 좌우명이 '덕불고필유린(德不孤必有隣, 덕이 있으면 외롭지 않고 이웃이 따른다)'이었는데, 과연 덕을 베풀며 옳게 살았더군요. 그때부터, 죽음은 어차피 피할 수 없으니 어떻게 하면 아름답게 삶을 마무리할 수 있을지 생각하게 됐어요. 그런데 마침 내가 평생 모은 물건들을 보니까, 살 땐 예쁘고 아름다워서 샀던 것들인데 모아 놓고 보니 주제가 '죽음'이 되더라고요."

게다가 그녀는 물건들을 모으면서 자연히 상례문화에 대해 공부를 해와서 이미 전문가 못지 않은 식견을 가지고 있었다. 전시할 장소는 남편과 1남 3녀 여섯 식구가 살던 3층짜리 집으로 충분했다. 혼자서 다 쓸 필요가 없으니 일부를

쉼박물관 내부 풍경

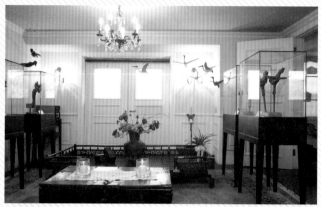

전통 상례문화를
살펴볼 수 있는
소장품으로 빼곡한
박물관 내부

개조해 박물관으로 만들면 될 터였다. 죽음은 끝이 아닌 쉬는 것이라 여겼기에 박물관 이름은 '쉼'이라 지었다.

"전통 상례문화는 다 사라지고 아무도 관심 없을 것 같았는데, 알고 보니 전국 8개 대학에 장례지도학과 같은 상례문화 관련 학과가 있더군요."

그가 모은 것들이 충분히 박물관을 세울 가치가 있다는 얘기였다. 실제 쉼박물관에는 대학생들이 현장 견학을 오고 있고, 문화재청은 박 대표에게 표창장도 수여했다.

침실에는 상여, 식당에는 부장품

쉼박물관에는 상여(가마), 상여 앞에서 혼백을 모시고 가는 요여, 부고장, 장례식과 관련된 옛 책자와 사진자료 등 상례문화와 관련된 모든 것이 있다. 소장품의 하이라이트는 침실을 개조한 1층 메인 전시실에 있는 상여다. 가마 앞뒤로 붉은 여의주를 문 용이 있고 가마의 사방 옆과 지붕은 모란꽃, 닭, 뱀 등 화려한 목조 각으로 장식됐다.

"죽은 이를 싣고 가는 가마의 장식물이 이렇게 아름답다니 놀랍죠? 살아서는 계급이 있었기에 아무나 함부로 용, 봉황, 모란 같은 이미지를 쓸 수 없었지만, 죽어서 가는 마지막 길에는 모든 게 용서가 됐어요. 그래서 가능한 한 아름답게 장식을 했지요. 특히 이 양반집 상여를 평민들이 썼던 상여와 비교해보면 앞부분이 용으로 장식돼 있어서 좋은 상여라는 것을 알 수 있어요. 가마 네 귀퉁이에 작은 종이 달려 있는 것은 운구할 때 사방의 균형을 맞춰 관이 한쪽으로 쏠리지 않기 위한 것입니다. 상여를 장식한 목조각 중 닭이 유난히 많은 것은 닭이 우리의 생활과 가장 밀접하게 관련 있는 동물이면서 잡귀를 쫓는 것으로 알려져 있기 때문이지요."

눈길을 뗄 수 없는 이 상여는 경상남도 진주의 양반 집안에 대대로 물려 내려오던 것을 사온 것이다. 그가 이런 것을 모은다는 게 알려지면서 상여와 관련된 물건이 나오면 그한테 연락이 온다고.

박 대표는 해외 여행을 가도 백화점보다 고물상을 찾아 다닌다. 최근에도 현대미술의 보고(寶庫)인 일본 나오시마에 갔다가 고물상에서 아기용 나무 의자 두 개를 사오기도 했다.

"어디 갔다 올 때마다 짐이 엄청나요. 제가 생각해도 병이에요. 죽지 않으면 못 고칠 병."

그러니 남편에게 핀잔도 자주 들었다. "남편이 세상을 떠나는 바람에 이

박물관을 열 생각을 한 것이지만, 막상 남편이 살아 있었으면 쓸데없는 짓 한다 했을 거예요."

침대가 있던 자리에 상여를 둔 것을 그의 남편이 알면 뭐라 할까? 침실 옆에 붙은 욕실은 개조하지 않고 그대로 살렸다. 다만 욕조에 상여조각들을 가득 채워 심청전을 재현했다. 심청, 심봉사, 용왕 등 어디에서 구했는지 심청전의 등장인물들을 다 가져다 놓았다. 각각 따로따로 사 모은 것이다.

"팔도강산 여기저기에서 떨어져 나온 상여 조각을 하나하나 놓고 보면 이렇게 이야기가 만들어지는 경우가 많아요. 상여 조각에는 시대상과 지역의 특색이 들어 있어서 모으는 재미가 있어요. 일제시대 땐 일본 순사 모양의 상여조각이 나타나는 식이에요."

2층은 하늘과 가깝다고, 새, 닭, 봉황 등 날개 달린 것들의 상여조각들을 모아놓았다. 박 대표는 가장 아끼는 소장품이라는 봉황 두 마리 조각을 가리키며 감정에 북받쳐 말을 다 마치지 못했다.

"이 봉황 좀 보세요, 피카소 그림보다 더 좋죠? 이름 없는 목수들이 만든 건데 이렇게 색감이 조화롭다니!"

좁은 복도 양쪽 벽에는 강원도 영월에서 매년 열리는 '단종 문화제'의 사진이 전시돼 있다. 숙부인 수양대군에게 왕위를 빼앗기고 영월에서 억울하게 생을 마감한 어린 왕 단종. 그의 한 많은 혼을 달래기 위해 이 지역에서는 매년 장례식을 거행하는데, '죽음'을 주제로 한 박물관이니 이 의식의 사진을 빼놓을 수 없는 것이다. 서재에는 장례식 절차를 설명한 책자를 전시했다. 이렇게 가정집의 형태를 그대로 유지한 공간에서 죽음을 바라보는 것은 여기 말고는 할 수 없는 경험이다.

박물관이 된 집에서 누리는 보람

공간의 대부분은 전시실에 맞게 개조했지만, 박물관의 일부는 여전히 박 대표가 생활하는 공간으로 남아 있다. 무덤 부장품(副葬品)으로 나온 제기(祭器) 등 희귀한 부엌 살림살이를 전시하는 제1전시실은 그녀가 하루 세 끼 식사를 하는 식당이다. 부엌이라서 특히 여성의 삶과 관련 있는 물건들을 전시했다. 정면에는 박 대표가 제일 처음 매료됐던 상여장식인 7명의 여인 조각이 한가운데 놓여 있고, 천장엔 다산과 풍요를 상징하는 표주박이 주렁주렁, 창문엔 그녀가 직접 만든 모시 창문가리개가 단아하게 드리워져 있다. 물건 하나하나를 소개하며 그녀는 말한다.

"투박하고 아둔한 듯 하죠? 하지만 얼마나 심플하고 매력적이에요. 우리 문화의 특징이지요."

우리 물건들이 얼마나 소박한지 보여주기 위해 중국의 붉고 화려한 밥상을 천장에 모빌처럼 매달아 비교했다. 그녀가 지닌 큐레이터로서의 감각에도 또 한 번 감탄을 하게 된다.

미국과 유럽에는 전통적으로 이런 '개인 집 박물관'이 많다. 개인 컬렉터가 자신의 컬렉션을 자택에 그대로 전시하는 경우다. 미국 보스턴의 '가드너 뮤지엄'은 클래식 음악과 미술을 열정적으로 사랑했던 이자벨라 스튜어트 가드너 여사의 소장품으로 그녀의 집에 만들어진 미술관이라 지금도 늘 클래식 음악이 흐른다. 프랑스 파리 몽소 공원 안에 있는 '세르누치 미술관'은 금융업자였던 앙리 세르누치의 자택에 그가 아시아 지역을 여행하며 모은 도자기, 불상 등 엄청난 규모의 소장품을 전시하는 시립미술관으로 파리의 관광명소가 됐다. 이런 미술관들은 집주인의 개인적 취향과 손맛이 깃들어 있는 게 큰 매력이다. 쉼박물관의 경우 테이블보, 커튼, 전등, 벽 장식품 하나하나가 박 대표가 직접 바느질을 해서 만든 소품들이다. 한 여인의 삶, 한 가족의 삶이 고스란히 살아 있는 공간에 죽음이 전시돼 있으니 삶과 죽음은 떼어놓고 볼 수 없다는 그녀의 철학이 자연스레 드러난다. 하지만 사적인 공간을 박물관으로 만들어 만인에게 공개한 게 가끔 불편하거나 후회되진 않을까?

"천만에요. 어떻게 하면 좀더 쪼그리고 살면서 전시공간을 더 넓힐까, 매일 그 생각만 하는데요."

타고난 수집벽으로 시작해, 문화재청이 공로를 인정해 표창한 컬렉터가 되었고, 박물관으로 바뀐 '내 집'을 찾아오는 사람들을 보면서 보람을 느끼는 것. 박기옥 대표가 칠순이 넘어 누리고 있는 새로운 삶이다.

2004년 11월, 새 건물을 짓고 재개관하는 모마에 입장하기 위해 모여든 사람들

컬렉터,
미술관을 세우다

세 명의 컬렉터가 세운 '모마'

뉴욕의 가장 대표적인 미술관인 메트로폴리탄박물관의 재정 구조를 취재하다 재미있는 사실을 발견했다. 공립박물관이지만 뉴욕 시에서 대는 돈은 전체 예산의 15퍼센트밖에 되지 않고, 입장료 수입도 12퍼센트밖에 되지 않는다는 것이다. 대신 돈으로 직접 받는 기부금이 22퍼센트, 작품으로 기증 받는 것이 29퍼센트를 차지한다. 또 멤버십 비용으로 받는 게 14퍼센트, 레스토랑 수익 등 기타 수입이 나머지 10퍼센트 정도다. 즉, 돈이나 작품으로 기증 받는 게 전체 예산의 절반에 달하는 것이다.

　어마어마한 돈을 들여야 세울 수 있고 유지비가 많이 드는 것에 비해 수입이라고는 입장료 수익 외에 뾰족한 수가 없는 미술관. 따라서 미술관에는 작품이나 돈을 기증할 사람이 절대적으로 필요하다. 개인이 가지고 있는 좋은 미술품은 결국 미술관과 박물관에 안치된다는 얘기가 있다. 아무리 좋은 컬렉션을 가지

세계적 조각가들의
작품이 전시되어 있는
모마의 조각공원은
이 미술관을
세우는 데 가장
공이 컸던 컬렉터의
이름을 따서
애비 앨드리치 록펠러
조각공원이라는
이름이 붙었다.

고 있어도 무덤까지 가져갈 수는 없기 때문이다.

　메트로폴리탄박물관이 고대에서 현대까지 아우르는 뉴욕의 대표적인 미술관이라면, 뉴욕 근현대미술관 모마는 20세기 이후의 근현대미술만 다루는 가장 뉴욕다운 미술관이라고 할 수 있다. 지금 맨해튼 53번가에 있는 모마 건물은 2004년 11월에 새 건물로 재개관한 것이다. 재개관 당시 나는 마침 크리스티 에듀케이션에 다니던 중이라 그 현장을 생생하게 만끽할 수 있었다. 처음 새 모마를 찾았던 날, 길게 늘어선 인파의 행렬에 입이 절로 벌어졌다. 전 세계 수많은 미술관을 다녀봤지만, 그렇게 사

람들의 줄이 긴 광경은 처음이었다. 평일 오전 10시 30분 개관 시간에 맞춰 간 적도 있는데, 사람들의 줄이 건물을 반 바퀴 정도 휘감고 있었고, 다시 건물 뒤에도 줄이 이어지는 것을 보고 고개를 흔들 수밖에 없었다. 결국 포기하고 집으로 돌아갔다가 오후 늦게야 다시 모마를 찾아 겨우 들어갈 수 있었다.

이렇게 뉴욕 시민들의 사랑을 받고 있는 모마는 미술관과 컬렉터의 관계를 가장 잘 보여주는 좋은 예다. 모마는 피카소, 브라크, 세잔, 마티스, 몬드리안 등 우리에게 익숙한 유럽의 핵심적인 근대미술 작가들의 대표작들을 가득 소장하고 있다. 유럽 근현대미술작품이 모두 모여 있는 보물창고라 할 수 있을 정도다. 그런데 이런 주옥 같은 작품들이 어떻게 유럽에서 뉴욕으로 올 수 있었을까? 그 답은 모마를 설립하는 데 결정적인 역할을 한 세 명의 컬렉터 애비 록펠러 Abby Rockefeller, 메리 퀸 설리반 Mary Quinn Sullivan, 릴리 블리스 Lillie Bliss가 쥐고 있다.

유럽이 세계대전으로 고통 받기 시작한 1910년대에 뉴욕은 오히려 새로운 르네상스 시대를 맞이한 듯 들뜬 분위기가 퍼져 있었다. 이에 힘입어 미술 쪽에서는 '뉴욕에 현대미술관이 생겨야 한다'는 분위기가 형성되기 시작했다. 1913년의 그 유명한 국제현대미술전 아모리쇼를 기획한 주인공들 중 하나인 미국의 작가 아서 데이비스 Arthur Davies는 아모리쇼 이후 뉴욕이 현대미술의 중심지로 피어나려는 기운을 감지하고, 이럴 때 뉴욕에 대형 현대미술관을 만들어야겠다고 생각한다. 그래서 당시 현대미술 컬렉터로 유명했던 위의 세 사람을 설득한다. 마침 세 여인 또한

6_ Sybil Gordon
Kantor, *Alfred H.
Barr, Jr. and the
Intellectual Origins
of the Museum of
Modern Art*, the MIT
Press, 2002,
pp190~241

좋은 작품을 소장하고 있으면서 상류층으로서 뭔가 의미 있는 일을 하고 싶어했다.[6]

일련의 과정을 거쳐 이윽고 1929년 세 여성 컬렉터들이 소장하고 있는 작품을 위주로 모마가 설립된다. 모마의 야외 공원 이름이 '애비 알드리치 록펠러 조각공원 Abby Aldrich Rockefeller Sculpture Garden'인 것에서 알 수 있듯이, 그 중에서도 애비 록펠러의 공이 가장 컸다. 미술관을 지을 땅을 내놓은 것도 록펠러 가족이었다. 2005년에는 애비의 아들 데이비드 록펠러가 "내가 죽으면 1억 달러를 모마에 기증하겠다"고 서약했으니, 지금까지도 모마는 록펠러 가족의 덕을 톡톡히 보고 있다.

후원자들의 기부로 유지되는 미술관

모마의 첫 디렉터는 알프레드 바 Alfred H. Barr, Jr. 1902~1981 라는 천재적인 큐레이터였는데, 그 역시 애비 록펠러가 직접 인터뷰를 해서 뽑은 사람이었다. 바는 모마의 개관에 맞춰 세잔, 고갱, 쇠라, 반 고흐를 '근대미술의 아버지'로 평가하고 이에 걸맞은 기념전시를 기획했다. 이 네 사람을 근대미술의 대가 반열에 올린 것은 당시로서는 무척 참신한 발상이었으며, 결과는 대성공이었다.

모마는 1929년 개관한 지 얼마 안돼 경제대공황에 직면했지만, 알프레드 바가 쉬지 않고 컬렉터들을 만나 설득한 덕분에 위기를 무사히 넘길 수 있었다. 그는 꼭 필요한 작품을 사기 위해서라면 소장하고 있던 그림을 과감하게 팔기도 했다.

피카소의 유명한 작품 「아비뇽의 여인들」은 1937년부터 1939년 까지 바가 2년 동안 공을 들여 모마가 소장하게 된 작품이다. 충격적인 시각 효과를 주는 「아비뇽의 여인들」은 시점의 다원화와 원근법 파괴를 과감하게 시도한 입체파 경향이 처음 드러난, 세계 미술사는 물론 피카소 개인의 역사에서도 몹시 중요한 작품이다. 바 역시 이 작품이 지닌 미술사적 중요성을 꿰뚫고 있었다. 그러나 이 그림은 당시 돈으로 2만 8,000달러나 됐다. 기부자가 1만 달러를 쾌척했지만 이 그림을 사기에는 많이 부족했다. 결국 바는 모마가 가지고 있던 드가의 작품 「말 위의 기수들」을 과감하게 팔아 나머지 돈을 마련한다.[7] 드가는 인상파의 중요한 화가이지만, 인상파에서 벗어나 20세기 근대미술부터 다루는 모마의 취지에는 맞지 않는 작가였다. 이렇게 얻은 「아비뇽의 여인들」은 결국 오늘날 자타가 공인하는 모마의 최고 소장품이 되었다.

모마가 소장한 피카소의 또 다른 명작으로 「거울 앞에 선 소녀」라는 그림이 있다. 이는 바가 대부호의 부인인 아이렌 구겐하임에게 1만 달러를 받아 구입한 것이다. 구겐하임은 여자의 몸을 제멋대로 왜곡해 현란한 색을 입힌 이 그림을 별로 좋아하지 않았다고 한다. 하지만 그녀는 바의 안목을 믿고 선뜻 돈을 내놓았다. 이처럼 기부자들에게 돈은 받지만, 작품 구입은 자기의 소신에 따라서 하는 게 모마 디렉터로서 바의 스타일이었다.

이후에도 모마가 세계 최고의 근현대미술관 자리를 꿋꿋이 지켜오기까지는 후원자들의 힘이 가장 컸다. 모마는 새 건물을 짓

7_ Michael C. FitzGerald, *Making Modernism: Picasso and the Creation of the Market for Twentieth-Century Art*, University of California Press, 1996, p244

기 위한 모금운동을 대략 8년 정도 벌였는데, 그때 걷힌 돈이 물경 7,000억~8,000억 원에 달했다. 이 중 150억 원 이상을 낸 후원자들 10명의 이름은 새로 지은 전시실에 새겨졌다. 이 어마어마한 액수를 듣는 순간, 부자들의 지원 없이 역사에 남을 이 훌륭한 미술관이 과연 우리 곁에 존재할 수 있었을지 묻지 않을 수 없다.

화가를 만들고,
미술시장을 디자인하는 딜러

작가를 알아보고, 세상에 소개하는 사람들

영국의 방송국 BBC에서 제작한 영화 「빛을 그린 사람들The Impressionists」에는 후기인상파 화가로 분류되는 세잔이 처음엔 세상에서 소외돼 얼마나 고통스러워했는지 실감나게 나타나 있다. 세잔은 세상의 복잡한 사물과 풍경을 기하학적으로 쪼개 보았기 때문에 입체적인 세상을 평면적으로 누른 듯한 그림을 그렸다. 덕분에 그의 작품은 못 그린 그림, 이상한 그림으로 읽혔고, 세상 사람들에게 번번히 무시를 당하며 세잔은 깊은 좌절에 빠졌다. 그런데 영화를 보다 보면 호기심을 자극하는 장면이 나온다. 세잔이 60여 번이나 그릴 정도로 좋아했던 바로 그 생트 빅투아르 산 언덕에서 외롭게 그림을 그리고 있을 때, 까만 모자를 쓴 신사 하나가 낑낑거리며 올라온다. 더 이상 사람들로부터 상처 받고 싶지 않은 세잔이 퉁명스럽게 굴며 그를 내치려 하자, 그 신사가 다급하게 말한다. "제발 너무 그러지 마세요. 저는 앙브

세잔, 르누아르,
피카소 등
20세기 초 주요
작가들을 세상에
알린 유명 딜러
볼라르의
초상 작품들.
왼쪽부터 각각
세잔, 르누아르,
피카소가 그린
것들이다.

루아즈 볼라르라는 화상입니다. 당신의 작품을 전시하고 싶어서
왔어요. 전시와 관련된 일은 제가 다 맡아서 하겠습니다.”

앙브루아즈 볼라르Ambroise Vollard, 1866~1939는 19세기말부터 20세
기초까지 파리에서 맹활약했던 유명한 딜러다. 세잔을 비롯해
르누아르, 피카소 등 이 시기를 풍미했던 화가들이 볼라르의 초
상화를 많이 그린 것을 보면 그가 당시 화가들에게 얼마나 중요
한 딜러였는지 알 수 있다. 피카소조차 “아무리 아름다운 여성도
볼라르보다 더 많이 모델이 된 사람은 없다”라는 말을 남겼을 정
도다.

볼라르는 1893년 파리의 미술 중심가에 '뤼 라피트Rue Laffitte' 라
는 갤러리를 내고 당시 전위적 작가로 여겨졌던 세잔, 반 고흐,

고갱, 피카소, 마티스, 조각가 마이욜 등의 개인전을 열었다. 이를 보면 알 수 있듯이 그는 시대를 앞서간 작가들을 남들보다 먼저 알아보고 적극 후원했다. 세잔의 작품이 비싸지 않을 때 미리 알아보고 선점한 덕분에 큰 이익을 남긴 것도 잘 알려져 있다. 그는 작가들의 가치를 올리기 위해, 작품을 쉽게 보여주지 않고 오랫동안 잘 숨겨놓았다가 때가 되면 한 번에 보여주는 방식을 쓰곤 했다. 세잔, 드가, 르누아르의 전기도 집필했다.

　당신이 아직 빛을 보지 못한 화가라고 가정해보자. 그림을 전시에서 발표해본 적도 없고, 당신 작품을 본 사람들은 "저게 뭐야?" 하고 고개만 갸우뚱할 뿐이다. 하지만 당신은 예술가로서 열정이 가득하고, 언젠가는 세상 사람들에게 자신의 작품을 보

여주며 "나는 천재야!"라고 부르짖을 날을 꿈꾸고 있다. 그런 당신에게 볼라르 같은 화상이 찾아와서 "당신 작품으로 전시를 하고 싶습니다. 모든 것을 제가 다 알아서 하겠습니다"라고 말한다면 기분이 어떨까?

다소 과장되긴 했지만, 딜러는 이런 사람이다. 숨어 있는 작가를 발굴해서 세상의 무대에 올리는 게 딜러의 첫 번째 역할이다. 화가에게만 고마운 사람이 아니다. 관람객인 우리에게도 딜러는 필요하다. 우리가 직접 전국, 아니 전 세계에 퍼져 있는 작가들의 화실을 찾아 다니며 누가 괜찮은 작가인지 알아낼 수는 없기 때문이다. 그래서 부지런한 딜러들은 미대 졸업전, 젊은 작가들의 오픈 스튜디오 등 아직 무대에 등장하지 않은 작가들을 만날 수 있는 곳을 쉼 없이 찾아 다닌다.

두 번째로, 딜러는 이렇게 손에 넣은 작가의 커리어를 관리하는 매니저 역할을 한다. 언제 어떤 작품을 어떤 장소에서 어떤 맥락으로 보여주는가 하는 전시와 관련된 일부터, 어느 정도 양을 공개하고 값을 어떻게 매기며 누구한테 팔 것인지 등의 현실적인 문제까지 정한다. 이런 수급 조절을 통해 딜러는 작품의 가격 관리에 직접 개입한다. 딜러가 작가의 가치를 올릴 수도 있고, 내려가게 할 수도 있다. 신인 작가의 경우 일단 자신의 작품을 세상에 보여주는 게 중요하지만, 어느 정도 인지도를 얻은 작가들은 작품을 지나치게 자주 보여주는 것보다는 적절히 시기를 조절해서 내보내는 것이 가치를 한층 더 올릴 수 있다.

그러니 어떤 딜러를 만나느냐에 따라 화가의 운명이 바뀐다고

해도 과언이 아니다. 바꿔 말하면 최고의 작가들 뒤에는 최고의 딜러가 있다는 뜻이다. 현존하는 최고의 미국작가로 꼽히는 팝 아티스트 제프 쿤스 Jeff Koons, 1955 뒤에는 래리 가고시언이라는 미국 최고의 딜러가 있고, 2008년 자기 작품을 직접 경매에 대거 올려 세계적인 화제가 됐던 영국 작가 데미언 허스트 뒤에는 제이 조플링이라는 영국 최고의 딜러가 버티고 있다.

딜러의 세 번째 역할은 궁극적으로 이런 일련의 작업을 통해 미술의 트렌드를 만드는 데 있다. 그래서 딜러는 '미술시장의 디자이너'라고도 불린다.

전설적인 딜러들 이야기

볼라르 이후 유럽에서 가장 유명한 딜러인 다니엘 헨리 칸바일러 Daniel-Henry Kahnweiler, 1884~1979는 입체파 미술의 유행을 만드는 데 크게 기여했다. 볼라르가 피카소의 초기 작품을 주로 다뤘다면 칸바일러는 1907년부터 시작된 피카소의 입체파 경향 작품들을 본격적으로 다뤘다.

칸바일러는 부잣집 아들이었던 덕에 스물여덟 살에 파리 시내에 작은 갤러리를 낼 수 있었다. 물론 그가 훌륭한 화상으로 역사에 남은 것은 돈 때문이 아니라 '보는 눈'이 있었던 덕분이다. 피카소의 「아비뇽의 여인들」을 1907년 피카소의 작업실에서 처음 봤을 때 칸바일러는 피카소가 후대에 큰 영향을 끼칠 훌륭한 화가라는 것을 알아보았다고 회고했다. 또 그는 피카소와 함께

입체파의 대표적 화가였던 브라크도 후원했다. 칸바일러는 1907년 11월 브라크의 첫 개인전을 열었는데, 이 전시를 본 프랑스의 미술평론가 루이 보셀르가 "물체를 정육면체cube 모양으로 만든 것 같다"라고 말해 입체파cubism라는 말이 탄생했다. 그로부터 5년이 지난 뒤 칸바일러는 피카소, 브라크, 드랭과 독점계약을 맺는다. 이것이 현대미술계에서 딜러와 작가가 흔히 맺는 계약의 전형이 된다.

결국 피카소와 브라크가 서로 알게 된 것도, '입체파'라는 간판 아래에 함께 묶이게 된 것도, 칸바일러를 통해서였다. 칸바일러는 화가들을 홍보하는 데 무척 뛰어났다. 작품을 손에 넣으면 우선 모두 사진으로 찍어 기록을 남기고, 언론과 해외미술계에 열렬히 홍보를 했다. 볼라르처럼 화가들의 도록과 책도 열심히 냈다. 제1차 세계대전을 피해 스위스로 갔을 때에는 직접 입체파에 대한 책을 쓰기도 했다.

딜러의 전설로 불리는 리오 카스텔리Leo Castelli, 1907~1999는 오늘날까지 전 세계적인 인기를 누리는 미국 현대미술의 주요 경향과 작가군을 형성해놓은 사람이다. 볼라르와 칸바일러가 서양근대미술의 중요한 딜러였다면, 카스텔리는 현대미술 역사상 최고의 딜러였다. 1999년 8월 21일 리오 카스텔리가 세상을 떴을 때, 『뉴욕타임즈』는 "미국의 현대미술이 자리잡는 데 지극히 중요한 역할을 했던 뉴욕의 아트딜러가 타계하다"라고 시작하는 긴 추모의 기사를 실었다.

리오 카스텔리는 앤디 워홀의 캠벨 수프 캔 그림을 제일 먼저

팔았던 딜러로 유명하다. 1950년대와 1960년대에 그가 가장 먼저 발굴하고 다뤘던 작가들이 재스퍼 존스, 앤디 워홀, 제임스 로젠퀴스트, 로이 리히텐슈타인, 프랭크 스텔라, 도널드 저드, 로버트 모리스, 댄 플레이븐 등이다. 지금은 현대미술의 대가로 자리잡은 이들의 면면을 보면, 딜러로서 카스텔리의 역량이 어느 정도였는지 알 수 있다. 그가 발굴해 첫 개인전을 열었던 로버트 라우셴버그는 1964년 베니스 비엔날레에서 미국 작가로는 처음으로 메이저 상을 받았다. 그는 또한 "부르주아 미술시장을 만들었다"는 평도 종종 듣는다.

카스텔리는 원래 파리에서 갤러리를 하다가 제2차 세계대전을 계기로 1941년 뉴욕으로 이민을 떠났다. 뉴욕에 첫 갤러리를 낸 것은 그가 50세이던 1957년이었다. 나이는 이미 한참 기성세대에 속했지만, 그는 늘 새로운 것을 추구했다. 카스텔리는 여러 인터뷰를 통해 "나는 작가를 고를 때 그가 새로운 영역을 개척했는가를 본다"고 말해왔다. 1950년대 추상표현주의가 미국을 휩쓸며 대유행을 했지만, 1960년대에 접어들며 그는 추상표현주의와 전혀 다른 길을 가는 팝아트에 주목하고 적극 후원하기 시작했다. 『아트뉴스』가 2004년 발표했던 '가장 비싼 생존 작가' 1위인 재스퍼 존스, 3위인 로버트 라우셴버그, 10위인 프랭크 스텔라가 모두 카스텔리의 갤러리에서 첫 개인전을 했던 작가들이다.

영리한 딜러가 되는 것은 어렵다. 안목과 배짱과 사업수완을 다 갖춰야 하기 때문이다. 그래서 사실 미술시장에는 이런 본연

의 딜러 역할을 하지 못하는 '무늬만 딜러'들이 더 많다. 그냥 여기 있는 작품을 가져다가 저기에 팔고 수수료를 챙기는, 유통에만 관여를 하는 사람들이다. 하지만 이런 장사꾼의 단계를 넘어선 안목 있고 사업수완이 있는 진짜 딜러들은 미술계를 뿌리부터 뒤흔든다. 진짜 딜러들은 자신이 기획한 전시로 새로운 흐름과 유행을 만들고, 궁극적으로 미술사를 새로 쓰게 할 수도 있는 것이다.

크리스티와 소더비를 아시나요

미술경매, 어떻게 시작되었나

뉴욕 맨해튼을 방문하게 되면, 비즈니스로 갔든 관광으로 갔든, 한 번쯤은 지나치게 되는 곳이 록펠러 센터다. 지하철 노선 4개가 만나는 복잡한 환승역이 있는 록펠러 센터는 맨해튼의 중심이자 가장 뜨겁게 살아 있는 상업지구이다. 매년 12월이면 세계에서 제일 큰 크리스마스 트리가 놓이는 곳, 영화에 자주 등장하는 아름다운 스케이트장이 있는 곳으로도 유명하다.

미술에 관심이 있다면 이 록펠러 센터 구역에서 꼭 가봐야 할 곳이 있다. 바로 경매회사 크리스티^{Christie's}다. 하룻밤에도 수백만 달러가 오가는 곳이라 '아무나 들어가도 되나' 하고 망설이게 마련인데, 경매회사의 문은 누구에게나 열려 있다. 사실 수백만 달러짜리 작품들이 워낙 화제에 올라서 그렇지, 실제로 경매장에서 거래되는 물건들의 가격대는 200달러에서 8,000만 달러까지 다양하다. 미술품만 경매하는 게 아니라, 와인, 장식품, 가구, 자

동차, 보석, 시계 등 다루는 장르도 80가지에 이른다.

뉴욕의 북동쪽 요크 애비뉴 72번가에는 경매회사 소더비^{Sotheby's}가 있다. 크리스티와 소더비는 원래 18세기 영국에서 생겼지만, 오늘날 같은 국제적인 모습을 갖춘 것은 1950년대 말 뉴욕에 지사를 만들고 난 다음부터다. 제2차 세계대전 이후 미국의 국가 파워가 막강해지자 미술시장의 헤게모니도 자연스럽게 파리에서 뉴욕으로 이동했다. 이런 흐름에 따라 소더비와 크리스티도 뉴욕에 지사를 냈고, 뉴욕 지사들은 본사인 런던보다 더 많은 돈을 끌어 모으기 시작했다. 이후 런던과 뉴욕 외에도 제네바, 파리, 홍콩 등으로 활동 지역을 넓혔다.

크리스티와 소더비에 이어 세계에서 세 번째 규모의 경매회사인 필립스^{Phillips de Pury & Company}는 1796년에 설립됐는데, 1999년에 루이 비통을 운영하는 회사 'LVMH'가 인수해 세계적인 수준으로 올라섰다. 현대미술에만 초점을 맞춰 크리스티, 소더비와 차별화하고 있다.

크리스티와 소더비는 1년에 600건씩 경매를 하지만, 세계 미술시장에 영향을 끼칠 정도로 가장 중요한 경매는 뉴욕과 런던에서 각각 1년에 두 차례에 걸쳐 치른다. 뉴욕에서 5월과 11월, 런던에서 2월, 6월, 10월에 열리는 인상파 및 근대미술^{impressionist & modern art}과 현대미술^{post war & contemporary art} 경매다. 바로 여기에서 기록가를 깨는 작품들이 쏟아진다. 최근에는 뉴욕과 런던에 이어 홍콩 역시 세계미술시장에서 막강한 파워를 발휘하는 도시로 떠오르고 있다. 홍콩에서는 주로 아시아 미술품 경매를 한다.

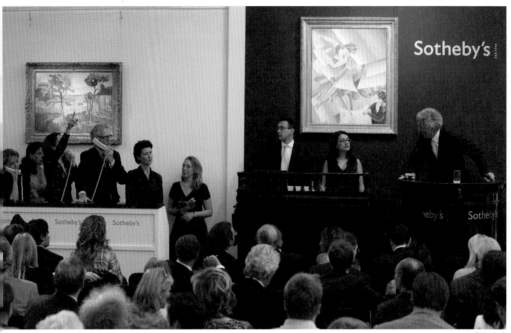

미술경매는 원래 18세기 영국의 귀족들이 책, 서류 등 소장품을 팔던 것에서 시작됐다. 19세기말 프랑스 파리에서 미술시장 시스템이 확립되면서 경매도 더불어 성장한다. 19세기말 파리의 경제 상황은 무척 좋았다. 부르주아 시민 계층이 두텁게 자리잡았고, 경제적으로 여유가 생긴 사람들은 이제 스스로 예술의 후원자가 되고 싶어했다. 부자들뿐 아니라 일반인들도 먹고 살 만해지면서 이에 걸맞은 지적, 문화적 수준을 갖추기 위해 미술에 관심을 갖기 시작했다. 이런 요구에 발맞춰 미술품 딜러와 미술평론이 발달했다. 작가들 입장에서도 파리의 이런 변모는 새로웠다. 이전까지는 정부 중심의 후원체제에 의존했지만, 이 시기

소더비의
경매 현장 풍경

부터 화가들이 화상들과 계약을 맺기 시작했다. 작가들이 시장의 중요성을 점점 인식하게 된 것이다. 작가와 컬렉터, 대중을 이어주는 평론가의 역할도 커졌다.

19세기 중반인 1852년, 그 유명한 '호텔 드루오Hotel Drouot'의 경매가 시작되면서 미술시장은 일반인들에게 한층 더 가까이 다가섰다. 일단, 경매를 앞두고 하는 프리뷰 전시는 일반 갤러리와 달리 대중들에게 많은 양의 작품을 한 번에 보여주는 역할을 했다. 호텔 드루오 경매에서는 많은 작품들이 소장자를 바꿔가며 순환할 수 있었다. 파리에서 인상파 작품의 대표적 딜러로 손꼽히는 뒤랑 뤼엘은 일부러 경매를 통해 작품을 팔아서 미술품의 경제적 가치를 세상에 알리기도 했다. 앞서 말했던 '곰가죽 컬렉터 모임'의 경매도 1914년 호텔 드루오에서 열렸다.

미술경매는 세상 사람들에게 미술시장의 지표를 드러내주는 역할을 한다. 이는 '닫힌 시장'인 화랑과의 결정적인 차이점이다. 1895년에는 유명한 아트 딜러 페르 탕기의 유작이 경매에 부쳐져 화제가 됐다. 1900년에 열린 아트 딜러 유진 블로의 경매에서는 후기 인상파인 세잔, 고갱, 반 고흐 등의 작품이 잘 안 팔렸는데, 불과 6년 뒤인 1906년에 열린 유진 블로의 경매에서는 후기 인상파 그림이 인상파보다 훨씬 잘 팔렸다. 즉, 컬렉터들의 취향이 점점 더 새로운 경향으로 흘러가고 있다는 것을 경매를 통해 알 수 있었던 것이다.

미술경매, 뜨겁게 오르락내리락하다

출발점은 유럽이었지만, 경매가 지금처럼 뜨거운 시장이 된 것은 미국, 즉 뉴욕으로 이동한 다음부터다. 초기 뉴욕의 경매 중 오래 회자되는 것으로 1957년 당시 유명한 경매회사였던 파커 베넷Parker-Bennett의 '조지 러시 경매'가 있다. 조지 러시는 프랑스 인상파 작품 전문 컬렉터인데, 이 경매에서 인상파 작품들이 낙찰기록가격을 세우며 팔려 화제가 됐다. 같은 해에 열린 파커 베넷의 '커크비 경매'에서는 피카소의 「엄마와 아이」가 생존 작가 작품 중 최고가 기록을 세우기도 했다.

이때부터 시작해, 1957~1958년 사이 뉴욕과 런던에서는 미술품 경매가 '최고 기록' '기록 경신' 같은 말을 줄줄이 달고 다니며 화제가 됐다. 1958년 런던 소더비에서 열린 '골드슈미트 경매'는 미술품 가격 초고가 행진의 시작이었다. 제이콥 골드슈미트는 인상파 미술의 대표적 컬렉터인데, 이 경매에서 모네, 세잔, 르누아르, 반 고흐의 대표작 단 7점으로 낙찰총액 200만 달러의 기록을 세웠다. 이는 당시 미술품 경매 1회에 팔린 액수로는 사상 최대였다. 특히 세잔의 「붉은 조끼를 입은 소년」은 22만 파운드에 낙찰됐는데, 이전까지 회화 한 점이 낙찰될 때 세운 최고 기록에 비해 5배나 높은 액수였다. 그러니 오늘날처럼 미술품 가격이 비싸진 것에는 다분히 소더비와 크리스티의 경쟁적인 시장 키우기가 한몫을 했다고 할 수 있다.

1960년대는 미국 미술시장의 전성기였다. 하지만 1970년대로 들어서면서 베트남 전쟁에서 패하고 닉슨이 대통령에서 물러나

면서 미국은 사회 불안에 경기 침체까지 겪어야 했다. 미술 분야에서는 판매가 가능한 오브제 작품보다는 개념미술, 대지미술, 퍼포먼스, 비디오아트 등이 대세였다. 이래저래 1970년대 미국의 미술시장은 불황에 빠져들 수밖에 없는 상황이었다.

　1980년대 들어서면서 비로소 미국 미술시장의 분위기가 변화를 맞이한다. '미국이여, 다시 자신감을 가져라Make America Proud Again'를 외친 레이건 정부의 과감한 경제부흥책이 있었고, 산업시대에서 정보시대로 전환하면서 경기가 살아나기 시작한 것이다. 그 덕에 미술시장도 조금씩 활기를 되찾게 된다.[8] 1980년대에 인기를 끈 '신표현주의'는 개인 컬렉터들이 집에 걸어놓기 좋은, 매우 시장성 있는 미술이었다. 시장에서 딜러의 역할도 커졌다. 모든 조건이 미술시장을 활활 타오르게 했다.

　지금까지도 사람들 입에 오르내리는 초고가 기록은 이때부터 나왔다. 반 고흐의 「해바라기」는 1987년 5월 크리스티 런던에서 3,990만 달러에 낙찰돼 당시 경매 사상 최고가를 기록했다. 이때부터 1990년까지를 흔히 '미술시장 광란의 시기'로 본다. 미술품 가격이 폭등하고 투자 붐을 이루던 시절이다. 특히 일본인들이 세계 미술경매시장에서 주요 구매자로 활약했다. 1990년 뉴욕 크리스티에서 8,250만 달러에 낙찰돼 당시 경매 사상 최고가를 기록한 반 고흐의 「가셰 박사의 초상」과, 같은 해 소더비 뉴욕 경매에서 7,800만 달러에 낙찰된 르누아르의 「물랭 드 라 갈레트의 무도회」는 모두 일본인 사업가 사이토 료에이가 산 것이었다. 당시 미술경매시장 호황의 동력이 바로 일본이었다 해

8_ 정윤아, 『미술시장의 유혹』, 아트북스, 2007, 167~168쪽

도 과언이 아니다.

그러니 1990년 일본의 거품경제가 붕괴하면서 전 세계적으로 미술시장이 최고의 위기를 맞이한 것은 당연한 일이었다. 일본에서 미술품을 수입하는 규모는 1990년 6,000억 엔에서 1992년 200억 엔으로 불과 2년 만에 30분의 1로 줄어들었다. 부채로 작품을 사던 일본인들이 파산하면서, 미술품이 줄줄이 압류되기도 했다. 일본 컬렉터들이 고가 미술작품의 주요 수요자였는데, 일본 경제가 무너지면서 세계 미술시장이 그 영향을 고스란히 받은 것이다.

이 위기는 10년 이상 지속되다가 2000년대 중반에 들어서면서 차츰 회복되기 시작한다. 「가셰 박사의 초상」이 14년 동안 유지해온 세계 최고가 기록은 2004년 5월에 깨졌다. 뉴욕 소더비 경매에서 피카소의 초기 작품 「파이프를 든 소년」이 추정가 7,500만 달러를 훨씬 넘는 1억 410만 달러에 낙찰된 것이다. 이 작품은 피카소가 24세 때 파리의 가난한 예술가촌에서 살며 만난 소년의 초상을 그린 것으로, 장미시대의 대표작이었다. 위탁자는 주영 미국대사를 지낸 존 휘트니 부부였다. 1950년 스위스의 한 화랑에서 3만 달러에 구입한 뒤 계속 지니고 있던 것인데, 존 휘트니가 사망한 후 부인인 베시 휘트니가 공익재단인 '그린 트리 재단'의 설립 기금을 마련하기 위해 내놓은 것이었다. 이렇게 유명한 컬렉터가 사서 한 번도 팔지 않고 소장하며 아꼈다는 '로열 소장기록' 덕에 이 작품 값에는 프리미엄이 붙을 수 있었다.

2004년 5월, 소더비 뉴욕 경매에서 1억 410만 달러에 낙찰되며,
당시 세계 최고가 기록을 세운 피카소의 초기작 「파이프를 든 소년」

2000년을 전후해 소더비와 크리스티는 경매에서 점점 현대미술 비중을 높여나갔다. 인상주의와 근대미술 작품의 공급은 한정돼 있었기 때문에 최고 작품이 나올 확률이 점점 줄어들고 있는 시기였다. 마침 새로운 컬렉터들의 관심도 최신 유행 작품으로 넘어가고 있었다. 이에 경매회사 측은 새로운 컬렉터를 끌어들일 수 있는 획기적인 자구책으로 '현대미술 경매'를 고안해낸다. 1998년 소더비와 크리스티는 근대미술에서 분리된 '현대미술contemporary art' 경매라는 것을 따로 시작했고, 2002년에 크리스티는 '전후 및 현대미술post-war & contemporary art'로 이름을 바꿔 미국 현대미술 작품을 중심으로 경매를 시작한다. 이때부터 시작된

앤디 워홀의 작품이 걸려 있는 크리스티 경매장 프리뷰 전시. 2000년을 전후해 소더비와 크리스티는 경매에서 현대미술 비중을 높였다.

미술시장의 붐은 2000년대 들어 최고로 치솟는다. 경매사들끼리 치열한 경쟁을 하면서 미술품 가격은 천정부지로 올라가고, 화랑계에서는 경매사의 무서운 도약을 견제하기 시작한다. 화랑들의 연합 행사인 아트페어가 세계 주요 경제중심지에서 줄줄이 열리면서 아트페어 전성기가 도래한 것도 이 시기를 전후해서다.

미술시장의 꽃, 경매사

경매 현장을 쥐락펴락하는 경매사

"5만 달러 나왔습니다, 5만 달러. 5만 5,000달러 있으세요? 네, 5만 5,000달러 나왔습니다. 6만 달러 있으세요? 없으세요? 네, 낙찰됩니다. 5만 5,000달러에 낙찰됐습니다."

경매에 나온 작품이 언제 낙찰될 것인지는 경매사^{Auctioneer}가 결정한다. 경매사가 망치를 두드리는 시점이 바로 해당 작품이 팔려나가는 순간이다. 그래서 낙찰가격을 '해머 프라이스^{Hammer Price}'라고 부르기도 한다. 대개는 가격을 얼마씩 올려 부를 것인지 단위가 정해져 있지만 이 역시 경매사가 현장에서 조정할 수 있다. 한마디로 경매사는 경매 현장의 꽃이라 할 수 있다.

경매사는 순발력, 재치, 지식, 매너를 겸비해야 하는 전문직이다. 무엇보다 순발력이 뛰어나고 눈치가 빨라야 한다. 응찰자들의 얼굴을 보고 순식간에 속마음을 읽어낼 수 있어야 하기 때문이다. 가격이 더 올라갈 수 있는데 너무 빨리 끝내도 안 되지만,

크리스티 홍콩의 중국
현대미술작품 경매를
진행 중인 경매사

더 이상 가격을 올릴 사람이 없는데 오래 끌어서도 안 된다. 경매의 분위기가 식을뿐더러 응찰자의 기분도 상할 수 있기 때문이다. 그래서 경매를 진행할 때 현장의 분위기를 읽는 감각은 매우 중요하다. 게다가 정해진 시간 내에 모든 작품의 경매를 끝내야 하기에 진행 속도도 잘 맞춰야 한다. 일반적으로 그날 세일의 절정을 장식하는 최고 작품은 전반부의 약간 뒤쪽에 나온다. 경매 시작 직후에는 어수선하기 때문에 어느 정도 진행이 된 다음에 하이라이트 작품을 내놓는 것이다. 그래서 경매사는 보통 초반에 나오는 작품은 재빠르게 낙찰을 시킨 뒤 하이라이트에 가서 시간을 충분히 가진다. 물론 그러다가 속도가 늘어져 끝에 가서 시간이 모자라 허둥대는 일이 없도록 잘 조절하는 것도 유념해야 한다. 소더비와 크리스티는 경매가 있는 날에는 보통 오전 10~12시, 오후 2~4시로 나눠 하루 종일 쉬지 않고 경매를 하기 때문에 시간을 맞춰 끝내는 게 아주 중요하다.

경매사는 모든 작품에 대해 꼭 전문가일 필요는 없지만 대체로는 전문가에 버금가야 한다. 비록 경매 현장에서는 작품에 대해 매우 간략한 정보만 얘기하지만, 그래도 그 작품을 잘 알아야 자신 있게 진행할 수 있기 때문이다. 그래서 해당 담당부서의 책임자가 경매사 역할을 맡는 경우가 많다.

경매사와 함께 경매 현장 따라가기

경매사의 단상에는 '경매사 노트Auctioneer's Book'라는 게 놓여 있다.

이 노트에는 각 출품작과 그 작품을 내놓은 위탁자에 대한 간단한 정보 및 그 작품의 내정가Reserved Price와 서면 응찰자Absentee Bidder들이 제시한 상한가가 적혀 있다.

좀 복잡해 보이지만 어려운 항목은 아니다. 먼저 '내정가'는 위탁자와 경매회사가 합의한 '최저가격'이다. '이보다 싸게 파느니 차라리 안 팔겠다'는 뜻이다. 그 가격 이하로는 팔 수 없기에 그 가격을 넘겨서 호가하는 사람이 없을 때는 저절로 유찰이 된다. 그래서 경매사는 내정가 아래에서는 거짓으로 가격을 불러 올릴 수 있다. 예를 들어 내정가가 6만 달러인데 5만 달러에서 더 이상 호가하는 사람이 없을 때에는 아무나 찍어서 대충 가리키며 "5만 5,000달러 나왔습니다. 6만 달러 있습니까?"라고 할 수 있다는 얘기다. 그래도 6만 달러가 나오지 않으면 물론 유찰이다.

경매사 노트에서 또 하나 중요한 게 서면 응찰자들이 제시한 상한가다. 직접 현장에 나오지 못하는 응찰자들이 "얼마까지는 낼 의향이 있다"고 약속하고 미리 부재자 등록을 한 것이다. 경매사는 그 응찰자를 대신해서 호가를 한다. 경매사가 내정가 아래에서 가격을 허위로 올릴 수 있고 현장에 없는 서면 응찰자를 대신해서 가격을 부르기 때문에 이를 모르는 사람들의 눈에는 마치 경매사가 속임수를 쓰는 것처럼 보일 수도 있다. 나 역시 뉴욕에서 처음 경매를 볼 때 이런 부분을 잘 몰라 어리둥절했던 적이 있다. 경매사들이 "5만 달러 나왔습니다. 제가 다시 5만 5,000달러 하겠습니다!"라고 말하는 식이었기 때문이다. 이런

광경을 보면 '아니, 저 사람이 무슨 돈이 있어서 저렇게 계속 응찰을 하나?' 하는 생각이 들게 마련이다. 하지만 사실 여기에서 경매사가 말하는 '나'는 서면 응찰자를 뜻한다.

이런 관행이 익숙지 않은 우리나라에서는 오해를 막기 위해 서면 응찰을 담당하는 사람이 경매사 옆에 따로 서 있다. 예를 들어 경매사가 "5,000만 원 나왔습니다. 더 하시겠습니까?" 하면 보조자가 옆에서 "서면 5,500만 원!" 하고 외친다. 뉴욕에서는 경매사가 이 작업을 혼자 다 하기 때문에 처음 보는 사람은 헷갈리기 쉽다.

경매 현장에는 서면 응찰자뿐 아니라 전화 응찰자도 많다. 경매사 직원과 통화를 하면서 지금 얼마까지 나왔는지 듣고 얼마를 더 올리겠다고 얘기하면 수화기를 든 직원이 대신 호가해준다. 따라서 경매사는 경매를 진행하는 동안 눈이 뱅글뱅글 수도 없이 돌아가야 한다. 현장에 온 응찰자들은 물론, 양 옆에서 울려대는 전화 응찰자, 자신의 노트에 적혀 있는 서면 응찰자까지 실수 없이 챙겨야 하니 말이다.

또한 경매는 보통 두 시간 정도 진행되기 때문에 경매사는 이 시간을 지겹지 않게 만드는, 마치 쇼 진행자 같은 엔터테이너의 자질도 갖추는 게 좋다. 어떤 경매사는 망치를 들어 내리치려는 순간 "아, 누군가 울부짖는 소리가 들리네요. 더 하시겠다는 뜻인가요?"라고 말해 청중을 웃기기도 한다.

무엇보다 경매사에게 가장 중요한 덕목을 꼽으라면 역시 '신뢰'다. 아무리 재미있게 진행을 하고 눈치가 빨라도 단 한 순간

이라도 실수를 할 경우 고객에게 큰 손해를 보게 할 수 있기 때문이다.

최근에는 경매사가 되고 싶어하는 사람들이 늘어나고 있다. 경매사가 되려면 어떻게 해야 할까? 자격증 시험이 있는 것은 아니며, 보통 경매회사에서 작품 판매를 담당하는 스페셜리스트로 경험을 쌓아 실력을 인정 받으면 회사에서 그 사람을 경매사로 훈련시킨다. 손쉽게 할 수 있는 일은 아니지만, 미술시장과 경매시장이 성장할수록 경매사에 매력을 느끼는 사람들이 많아질 것이다.

최고의 경매사, 박혜경을 만나다

박수근, 앤디 워홀을 파는 경매사

17세기 철화백자가 16억 2,000만 원으로 2006년 당시 경매 최고가 기록을 깰 때, 앤디 워홀의 「자화상」이 27억 원으로 당시 해외 미술품 부문 최고가 기록을 깰 때, 훗날 갖은 논란에 휩싸였던 박수근의 「빨래터」가 45억 2,000만 원에 팔려 나갈 때 (2007년 5월), 그때마다 경매장 앞 단상에서 신나게 망치를 두드리며 '낙찰'을 선포한 이는 경매사 박혜경이었다. 업계 1위인 서울옥션의 창립 멤버로 출발해 12년간 일해 왔으며, 국내 경매사 1호인 그는 우리나라에서 미술품 경매가 본격적으로 시작된 1998년부터 줄곧 최고의 자리를 지켜왔다. MBC TV 드라마 「옥션하우스」에 나왔던 경매사 김혜리의 모델이 바로 박혜경 이사였다.

"어디에서 무슨 전시를 한다 하면, 아무리 바빠도 약속이라도 그 근처에 잡아서 잠깐 들여다보기라도 해야 직성이 풀리는 사람. 이런 사람이어야 그림 사는 것에 실패하지 않아요. 그림을 살 때 첫째도 둘째도 셋째도 지켜야 하는 원칙은 바로 좋아하는 그림, 후회하지 않을 그림을 사야 한다는 겁니다. 불변의 원칙이에요. 철저하게 자기 안목을 가져야 한다는 것이지요. 한때 미술시장이 너무 뜨거울 때, 전시회 한 번 다닐 틈도 없이 경매에서 무조건 작품을 사고 팔기만 하는 분들을 보면 안타까웠어요. 우선 미술관과 갤러리를 돌아다니며 그림을 보는 것을 즐길 줄 알아야

투자에서도 성공해요."

그는 소위 '말발'이 정말 좋은 사람이다. 몇 시간을 같이 있어도 단 한 순간도 사람을 지루하게 만드는 법이 없다. 종일 미팅이 이어지고 밤늦도록 일하는데도, 피곤해 보이기는커녕 늘 명랑하다. 작은 체구 어디에서 그런 에너지가 나오는지 부러울 정도다.

"미술품 경매사는 마라톤 주자처럼 외롭고 힘들어요. 넓은 경매장 안에서 두세 시간 동안 혼자 떠든다고 생각해보세요. 그 시간 동안 청중을 자리에서 일어나지 않게 만들고, 그림을 사고 싶게 만들어야 해요."

가장 중요하고 비싼 작품들이 거쳐가는 그녀의 망치

지금은 다른 경매회사도 많이 생기고 젊은 경매사들도 많이 등장했지만, 여전히 대한민국에서 가장 중요하고 비싼 미술작품들은 박혜경 이사의 '망치'를 거쳐 판매된다.

경매사가 되기 전부터 그는 경매사에 어울리는 경력을 쌓아왔다. 단국대 사학과 재학 시절 교내 방송국에서 프로듀서 겸 아나운서로 활동했다. 졸업 후엔 진로그룹 홍보실에서 광고를 담당했다. 어느 날 진로그룹 사내잡지에 그를 소개하는 기사가 난 것을 보고 가나아트센터 이호재 회장이 이직을 권유했다. "미술 시장에도 대중매체와 홍보에 대한 감각을 지닌 사람이 필요하다"는 권유에 그는 흔쾌히 넘어갔다.

1995년부터 가나아트센터 아트디렉터로 일하며 미술에 대한 안목을 키우고 그림을 사고 파는 일을 배웠다. 케이블 TV 홈쇼핑에서 미술품 판매를 진행하기도 했다. 서울옥션이 생기자마자 그는 자연스럽게 첫 경매사로 발탁됐다. 하지만 당시 우리 미술시장은 지금과 크게 달랐다. 제값을 주고 그림을 사는 사람이 거의 없었다. 경매가 생소한 시기였기에 경매의 원칙에 익숙하지 않은 손님들과 시비도 많았다. 작품 가격의 10퍼센트 안팎에 달하는 수수료를 경매회사에 내야 하지만, 응찰자들이 나중에 수수료가 붙은 것을 보고 항의를 하는 경우도 많았다.

"1998년은 우리나라 미술시장 경기가 바닥을 친 시기였어요. 1992년에 정점을 찍고 침체됐다가 1997년 외환위기를 계기로 아예 곤두박질쳤으니까요."

하필 그런 시기에 그는 왜 잘 나가는 대기업 홍보실을 박차고 나와 생소한 미술경매회사로 뛰어들었을까?

"경매가 오히려 불황을 헤쳐나갈 수 있는 탈출구 역할을 할 것이라 생각했어요. 죽어가는 시장에 새로운 유통 방식을 도입하는 것이니까요. 그땐 미술 담

론이나 작품에 대한 논의는 해도 가격에 대해서 말하면 품위 없다고 여기는 분위기였거든요. 그림의 가격에 대해 일반인들은 알 수도 없고, 묻지도 말아야 했지요. 그런데 그림 가격을 오픈한 것이 바로 경매였어요. 서울옥션이 생긴 시기가 마침 인터넷이 보급된 때와 겹치는데, 이때 경매의 역할이 인터넷의 역할과 비슷했어요. '정보'를 공유하게 해준 거죠.

예를 들어 국내에서 피카소 작품을 사고 싶은 사람이 있다고 합시다. 피카소 작품을 어디에서 사야 하는지, 국내에 피카소 작품이 있는지 알 수가 없잖아요. 미술품을 살 때도 발품을 팔라고 하지만 그건 인사동 화랑 다닐 때 얘기지, 어떻게 외국 화랑가를 돌아다니며 발품을 팔겠어요? 그런데 인터넷이 생긴 뒤 전 세계의 정보를 찾는 게 가능해졌잖아요. 마찬가지로 경매는 폐쇄적인 미술시장을 오픈 마켓으로 만들어버린 것이죠."

심미안, 순발력과 체력 그리고 유머는 필수

경매사는 단순한 경매 진행자가 아니다. 일단 경매회사에서 스페셜리스트로서의 경력을 어지간히 쌓은 다음에야 경매사에 도전할 수 있다. 스페셜리스트는 작품의 가치와 숨은 역사를 찾아내고, 적정 가격을 매겨서 판매를 책임지고, 때로는 중요한 미술작품이 누구한테 있는지 찾아내 가져오기도 하는, 경매회사의 가장 중요한 직군이다. 같은 미술 전문직이라도 미술관 큐레이터는 미술전시 기획과 관람객 교육을 하는 비영리적인 성격에 가깝다면, 경매회사 스페셜리스트나 화랑의 딜러는 작품의 값을 판단하고 유통이 되도록 하는 게 가장 큰 임무다. 그래서 미술에 대한 안목뿐 아니라 비즈니스 감각도 절대적으로 필요하다.

박혜경 이사에게는 "어떻게 하면 경매사가 될 수 있나요?" 하고 묻는 미술학도들의 이메일이 매일같이 쏟아진다. 그는 경매사가 되려면 우선 전문성, 순발력, 체력, 정신력을 다 갖춰야 한다고 말한다. 미술품의 값어치를 한눈에 가늠할 정도의 심미안이 있어야 하고, 짧은 시간 안에 작품의 가치를 설명할 수 있어야 하는 것은 물론, 최소 1시간에서 최장 4시간까지 경매를 진행하면서 긴장을 유지하고 청중을 지치게 하지 않는 능력을 갖춰야 한다. 때로 신참 경매사들은 경매가 끝난 후 기진맥진해 들것에 실려 나가기도 하니 강인한 체력 역시 필수다.

"순발력이 특히 중요해요. 하나의 가격이 호가되자마자, 더 올려 부를 사람을 찾는 게 경매사입니다. 그렇다고 몇 십 초가 지나도록 조용한데도 계속 우물쭈물하면 먼저 호가한 사람이 불쾌해 합니다. 얼마를 기다렸다가 넘어갈지, 적절하게 조절해야 해요."

그에게 경매사가 갖춰야 할 최고의 덕목을 물었다.

"제일 중요한 건 '작품에 대한 이해'입니다. 이론적인 이해가 아니라, 모든 작품은 100퍼센트, 각각 소장자들에게 아주 소중한 재산이라는 사실을 이해해야 합니다. 미술시장의 흐름을 아는 것, 일종의 마케팅 감각도 중요해요. 작품이 판매되는 순서를 정하는 것에도 당시의 미술시장 흐름이 반영돼요. 진행의 완급을 조절하는 노하우도 필요하고. 평균 두세 시간 진행하면서 분위기를 꽉 잡고 이끌어가는 강단도 갖춰야 해요. 멀쩡한 작품들이 줄줄이 유찰될 때는 진땀이 나는데, 그래도 절대 흐트러지면 안 돼요. 한 작품 한 작품이 누군가에게는 아주 소중한 재산이라는 생각을 하면 그게 돼요."

몇 시간 동안 청중을 붙들고 그림을 사고 싶게 만들려면 개인기도 필요하다. 그는 "(MC) 김제동 씨가 부럽다. 그렇게 전체적인 맥을 짚어가면서 유머러스하게 진행하면 좋겠는데, 잘 안 된다"며 웃었다.

그림 장사는 곧 사람 장사다

경매는 보통 1주일 정도 프리뷰 전시를 한 뒤에 이뤄진다. 고참 스페셜리스트로서 박혜경 이사는 프리뷰 전시 중에 손님들에게 작품을 설명하고 각종 언론 인터뷰에 강의가 겹쳐 1주일 내내 일이 많다. 그렇게 무리를 한 뒤 마지막 날 가장 중요한 경매 진행을 한다는 것은 어지간한 체력이 아니면 견디기 어렵다. 하지만 박 이사는 경매 당일에 진행은 물론이고, 평소 이야기를 할 때에도 언제나 목소리가 낭랑하고 발음도 또렷하다. 단 한 번도 경매 진행 중 사고를 낸 적이 없다. 늘 철저하게 준비하고 노력한 덕분이다.

좋은 작품이 어디에 숨어 있는지 찾아내서 경매장에 가져오는 것도 중요한 능력이다. 한번은 미국 LA에서 열린 작은 전시에 박수근의 유화가 나온 것을 보고 직접 날아가 작품을 받아온 적이 있다. 소장자는 미국인이었다. 1950년대에 유네스코 기금 마련을 위해 미국에서 했던 전시에 한국작가로 박수근이 초청돼 걸렸던 작품을 산 것이었다. 정작 소장자는 박수근이 한국에서 얼마나 유명하고 중요한 작가인지 몰랐다.

"LA의 작은 로컬 전시에 걸린 그 그림이 진짜 박수근 작품이 맞는지 확인하기 위해 바로 날아갔는데 진짜였어요. 그럴 때 정말 희열과 보람을 느껴요."

좋은 작품이 나왔다는 소식을 들으면 지방이든 외국이든 당장 날아가 확인하고 그 작품을 끌어오는 것은 스페셜리스트의 일상이다. 물론 허탕을 치는 일도 비일비재하다. 언젠가는 일본의 한 개인 컬렉터가 "달항아리를 비롯해 조선 백자

여러 점을 갖고 있다"고 연락을 해왔다. 좋은 작품이라면 한 점당 10억 원은 족히 넘을 컬렉션이었다. 부리나케 일본까지 날아갔지만 정작 건질 작품은 한 점도 없었다. 박수근, 이중섭 등 어마어마한 이름을 대서 혹시나 하는 마음에 지방까지 한걸음에 달려갔다가 어이 없는 위작을 보고 실망해 돌아온 적도 있다.

경매 스페셜리스트는 그림 장사가 아니라 사람 장사라고 해도 될 만큼 사람을 다루는 능력이 중요하다. 고가의 작품이 판매되는 현장이라서 사람들 마음이 왔다 갔다 하기 일쑤이기에 사람들과의 관계가 특히 어렵다. 낙찰 받은 작품을 뒤늦게 취소할 땐 정말 곤란하다. 경매회사는 중개자 입장이라, 작품을 판 사람에게 갈 피해도 막아야 하기 때문이다. 그래서 낙찰을 취소할 때엔 낙찰가의 30퍼센트나 되는 높은 수수료를 물리지만, 이런 불상사를 아예 막는 게 최선이다.

"어떤 부인이 한 젊은 작가의 작품을 샀는데, 며칠 뒤 오셔서 '남편이 너무 화가 나서 이혼하게 생겼다'며 취소해야겠다는 거예요. 그래서 그분의 남편을 만나 얼마나 좋은 작품인지 설명하며 설득을 했어요. 아버지가 소장한 장욱진의 유화를 아들이 위탁했다가 난리가 난 적도 있어요. 경매 도록까지 제작하고, 너무 좋은 작품이라서 경매 초청장에 이미지까지 넣었는데, 아버지가 이를 모르고 있다가 우연히 경매 초청장을 보고 깜짝 놀라신 거예요. 아버지를 만나 설득해서 결국 판매하게 됐지만 당시엔 정말 아찔했어요."

늘 새로운 순간과 마주치는 일, 경매사

경매사의 가장 큰 매력은 "늘 새로운 생각을 해야 하기 때문에 시들지 않는 점"이라고 그는 말한다. "대학 졸업 후 첫 직장으로 홍보실에 갔던 것은, 그 직업은 절대 매너리즘에 빠지지 않을 것이라고 여겼기 때문이에요. 늘 새로운 흐름을 익히고 새로운 아이디어를 생각해야 하는 점은 홍보나 경매나 마찬가지에요."

가장 잊지 못할 경매 순간을 말해 달라고 하자 그는 2001년 4월 겸재 정선의 회화 「노송영지도」(老松靈芝圖)가 팔린 순간을 꼽았다. 좀처럼 시장에서 접하기 어려운 겸재의 명작이 경매에 나온 것도 이례적이었지만, 당시 7억 원에 낙찰돼 그때까지의 경매 최고 기록을 세우기도 했었다.

"동양제철화학 이회림 명예회장이 사신 거였어요. 본인의 고미술 수집품으로 송암미술관에 전시하기 위해서였죠. 그런데 경매 당일에 직접 나와 응찰을 하신 거예요. 맨 앞줄에서 응찰표를 높이 든 채 한 번도 내리지 않고 꼼짝 않으시더니 결국 기록가를 세우며 사셨죠.

보통 고가의 작품을 사는 컬렉터들은 현장에 절대 나오지 않아요. 전화나 서

면 응찰이 대부분이죠. 설령 현장에 온다 해도 대리인이 나오지 본인이 얼굴을 드러내는 법은 결코 없어요. 그 이전에도 이후에도, 그런 분이 직접 오셔서 신분을 드러내고 응찰한 일은 처음이에요."

미술에 문외한이던 한 중년 부인이 근대화가 이봉상의 그림 「여인」을 들고 왔던 것도 기억에 남는다고 했다.

"이봉상은 우리 근현대미술사에서 아주 중요한 작가인데, 소장자는 누가 그린 것인지, 얼마나 중요한 것인지, 전혀 모르고 있었어요. 그냥 물려받아 집에 있던 그림인데 신문에서 경매회사에 그림을 가져가면 팔아준다고 해서 왔다더군요. 알고 보니 그 작품은 1976년 금성출판사에서 발간한 유명한 화집 『한국 현대미술 대표작가 100인 선집』 중 이봉상 편의 표지에 나온 작품이었어요.

내정가 1,500만 원으로 시작했는데, 근대미술 컬렉터들과 국립현대미술관까지 가세해 4,500만 원에 낙찰됐지요. 위탁자가 경매현장에서 기쁨을 감추지 못하는 모습이 역력했어요. 이렇게 사장돼 있는 그림을 세상에 내놓고, 그 가치를 솔직하게 보여주는 게 경매회사가 할 수 있는 최고의 일인 것 같아요."

그는 2010년 초 서울옥션을 떠나 아트인스티튜트 AIT를 설립했다. 미술품 경매사로 독립한 뒤에도 여전히 서울옥션의 메이저 경매 진행을 맡고 있으며, 미술시장에서의 오랜 경험을 살려 차별화된 미술문화교육에 매진하고 있다.

불황에 미술시장이 살아남는 법

팔리지 않는 그림 앞에서 술잔을 기울이다

뉴욕 미술시장, 아니 세계 미술시장 전체가 극심한 불황을 겪던 2009년 3월에 뉴욕의 연중 가장 큰 미술시장 행사인 아모리쇼를 찾았다. 2009년 아모리쇼는 3월 4일부터 8일까지 닷새 동안 허드슨 강변에 있는 선착장 'Pier 92'와 'Pier 94'에서 평소보다 두 배 규모로 열렸고, 55개국 234개의 화랑이 참여했다.

하지만 분위기는 매우 시들했다. 2년 전이었다면 전 세계 부자 컬렉터들이 먼저 작품을 사기 위해 앞다투어 달려왔을 텐데, VIP 오프닝 날 낮에도 대부분 부스가 한산했다. 데미언 허스트의 그림이 걸려 있는 런던의 화이트 큐브 갤러리조차 드나드는 사람이 별로 없어 썰렁했다. 아모리쇼가 막을 내리자 블룸버그 통신은 비꼬는 기사를 썼다.

"목요일(오픈 첫날) 오후 대부분의 부스가 텅 비어 있었다. 런던의 권위 있는 화랑인 화이트 큐브에서는 판매 담당자들이 팔

리지 않는 데미언 허스트의 50만 달러짜리 그림 앞에 앉아, 샴페인을 마시고 신문을 읽고 있었다. 그레엄 스틸이라는 담당자가 아트페어 마지막 날 이 작품이 팔렸다고 말했지만, 얼마에 팔렸는지는 말하지 않았다."**9**

9_Katya Kazakina 'Collectors Grab $1,500 Helmets, Ponder $500,000 Hirst', Bloomberg.com 2009년 3월 9일

세계 3대 아트페어에 속하는 천하의 아모리쇼가 이렇게 웃음거리가 되다니…. 미술시장은 경기가 호황일 땐 어느 분야 부럽지 않게 잘 나가지만, 불황일 때는 다른 어떤 분야보다도 매우 민감하게, 또 빨리 그 영향을 받는다. 그러니 불황일 때 미술시장은 참 난감하다. 이럴 때 미술시장은 어떻게 해야 살아남을 수 있을까?

고전과 유명인을 다시 무대로

불황일 때는 아무래도 현대미술보다는 경기 변화를 덜 타는 고전, 즉 고미술이나 골동품이 힘을 발휘한다. 유명인 소장품처럼 공급이 한정돼 있어서 시장에 나왔을 때 원하는 사람이 많은 작품이 불황을 타파하는 비결이 되기도 한다.

세계 경제가 최악을 향해 곤두박질치던 2009년 초 소더비와 크리스티에서 유일하게 대박을 터뜨린 경매가 있었다. 크리스티가 2009년 2월 파리에서 연 패션 디자이너 이브 생 로랑Yves St. Laurent, 1936~2008의 소장품 경매와 소더비가 바로 다음 달인 2009년 3월 런던에서 연 패션 디자이너 지아니 베르사체Gianni Versace, 1946~1997의 소장품 경매였다. 베르사체 경매는 그가 소장하고 있

던 그림, 가구 등 545점을 팔아 1,540만 달러(당시 환율로 약 220억 원, 수수료 포함)를 낙찰총액으로 거뒀는데, 이는 추정가(경매 회사에서 경매를 하기 전에 매기는 낙찰 예상 가격) 총액의 3배 가까이 되는 것이었다. 극심한 불황 아래 기적 같은 일이었다.

이보다 앞서 연 이브 생 로랑 경매는 프랑스의 세계적 패션 디자이너인 이브 생 로랑과 그의 비즈니스 파트너 겸 동성 연인이었던 피에르 베르제의 소장품 700점으로 연 이벤트 성격의 경매였다. 서양근대미술, 서양고미술, 가구 및 장식품 세 분야로 나눠 진행했는데, 서양근대미술 부문에서는 모두 2억 600만 유로(약 4,000억 원)어치가 팔려 유럽에서 지금까지 했던 경매 역사상 최고액 기록을 세웠다. 크리스티가 사흘 동안 파리의 그랑 팔레 궁전을 빌려서 연 이 경매는 사르코지 대통령도 프리뷰 전시를 보러 갔고, 관객도 3만 5,000명이나 들었다. 여기에서 마티스의 유화 「뻐꾸기」가 3,600만 유로(약 700억 원)에 팔려 마티스 작품 경매 사상 최고기록을 세웠다. 뿐만 아니라, 브랑쿠지, 몬드리안, 데 키리코, 뒤샹, 클레, 앙소르 등 20세기 초 서양미술사에 길이 남은 유럽근대미술의 대가들의 작품이 모두 그 작가의 경매사상 최고가 기록을 찍었다.

유명인 소장품은 공급이 한정적인 것에 비해 원하는 사람들은 언제나 많고, 사는 사람 입장에서는 작품의 수준에 대해서도 믿을 수 있기 때문에 일반 경매보다 잘된다. 하지만 이브 생 로랑과 베르사체의 경우 비단 유명인의 소장품 경매라 잘된 것만은 아니었다. 이브 생 로랑과 베르사체 소장품의 경우 유행을 민감

하게 타는 현대미술보다는 르네상스 시대 작품, 마티스, 브랑쿠지, 몬드리안 등 19세기~20세기 초 근대미술 대가들의 작품, 중국 골동품 등이 주를 이뤘다는 게 중요하다.

베르사체 경매에서 가장 화제가 된 것은 19세기 이탈리아의 조각가 안토니오 카노바의 대형 석고조각 「레슬링 하는 사람들」로, 추정가 8만 2,000달러의 열 배가 넘는 89만 달러(약 12억 원)를 부른 전화 응찰자에게 팔렸다. 인체를 완벽에 가깝도록 이상적인 모습으로 조각하는 신고전주의 양식의 작품이다. 박물관에 들어 서 있을 법한, 현대인들에게 별로 인기가 없는 조각이 불황을 깨는 주인공이 된 것이다. 이브 생 로랑의 경매 역시 20세기 초 서양근대미술 대가들의 작품과 중국 골동품이 주를 이뤘다. 호황에는 이런 고전 작품들이 현대미술에 가려져 있었지만, 불황이 되자 빛을 발한 것이다.

© Mario Ciampi

디자이너 지아니 베르사체의 소장품이 있던 거실. 전면의 대형 조각이 추정가의 열 배가 넘는 가격에 팔린 안토니오 카노바의 「레슬링 하는 사람들」이다. 불황기에는 이런 고전이 빛을 발한다.

동서양을 막론하고 고전은 유행을 덜 탄다. 서양미술에 대한 수요가 현대미술 쪽으로 확 기운 것 같지만 그래도 현대미술의 기반을 닦은 20세기 초반의 유럽 대가들 작품은 불변의 고전이라 할 수 있다. 현대미술은 반짝 하다 말 위험이 있는 반면, 고전은 미술사적인 중요성을 이미 검증 받은 것이기 때문이다.

국내 시장에서는 고미술이 힘을 못 쓰지만(고미술 작품의 진위 여부를 입증하기가 어렵고 도굴이나 밀반입 위험이 있다는 것도 큰 이유다), 서양 시장에서 아시아의 고미술은 꾸준한 수요가 있는 분야다. 세계적인 유명인사들이 소장했던 유품이나 미술관 급의 고미술 작품은 공급이 한정돼 있고, 경기 불황과 상관없이 늘 원하는 이들이 있기 때문에, 미술시장을 계속 살려나가는 데 힘을 보태고 있다.

미술시장을
뒤흔든 작품들

미술시장을 살펴보면 끊임없이 사람들 입에 오르내리고, 관심을 받는 작품들이 있다.
왜일까, 경이로울 정도로 비싸서? 혹은 진짜인지 가짜인지 논란에 휩싸여서?
해외 및 국내 미술시장에서, 수많은 사람들의 이목을 끌고 회자됐던 작품들을
선별해 그에 얽힌 이야기들을 살펴보았다.

「곡예사 가족Family of Saltimbanques」

1905, 240.4×256.3cm
파블로 피카소Pablo Picasso, 1881~1973
1만 2,650프랑(1914, 곰가죽 모임의 호텔 드루오 경매)

미술투자 모임인 '곰가죽 모임'이 파리의 호텔 드루오에서 1914년 3월 2일에 연 세기의 경매에서 가장 큰 화제가 됐던 작품. 낙찰가 1만 2,650프랑은 모임의 대표인 앙드레 르벨이 1908년에 피카소에게서 이 그림을 산 가격의 12배였다. 곰가죽 모임에 속한 컬렉터 13명은 1904년부터 10년 동안 반 고흐, 고갱, 피카소, 마티스 등 당시로서는 전위적이었던 현대 작가들 작품 145점을 꾸준히 수집하여 10년 뒤에 팔아 큰 성공을 거뒀다. 이 경매는 입체파, 야수파 등 아직 저평가돼 있던 새로운 미술이 시장에서 크게 두각을 나타낸 계기가 됐으며, 비평가들에게 좋은 평가를 받는 것 못지 않게 상업적인 성공 또한 작가들에게 중요하다는 것을 입증했다.

「가셰 박사의 초상 Portrait of Doctor Gachet」

1890, 67×56cm

빈센트 반 고흐 Vincent van Gogh, 1853~1890

8,250만 달러(1990, 크리스티 뉴욕)

1990년 5월, 크리스티 뉴욕 경매에서 8,250만 달러에 낙찰돼 당시 경매 사상 최고가를 기록한 작품. 애초에 추정가는 4,000만~5,000만 달러였는데 두 배 이상 높은 가격에 팔린 셈이다. 세계 미술시장이 절정의 호황을 맞이했던 시기이기도 했고, 특히 일본인들이 좋아하는 인상파 미술품에 대한 수요가 쏟아졌기에 가능한 일이었다. 경매에 나오기 전에는 개인이 소장하고 있었으며, 뉴욕 메트로폴리탄박물관 전시가 끝나자마자 경매에 부쳐졌다. 구매자는 일본 다이쇼와 제지회사의 명예회장 사이토 료에이였다. 그러나 이 시기 이후 일본은 거품경제 붕괴를 맞았고, 이 여파로 세계 미술시장도 덩달아 침체기에 들어갔다. 그래서 이 작품은 14년 뒤인 2004년 피카소의 「파이프를 든 소년」이 기록을 깰 때까지 경매 최고가 그림이라는 자리를 유지했다.

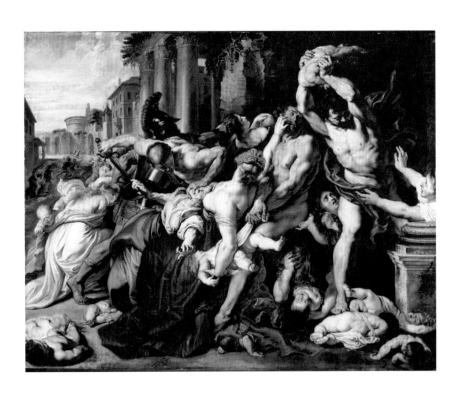

「유아 대학살 Massacre of the Innocents」

1609~1611, 142×182cm
페테르 파울 루벤스 Peter Paul Rubens, 1577~1644
4,950만 파운드(2002, 소더비 런던)

2002년, 소더비 런던에서 4,950만 파운드(8,600만 달러)에 팔려, '고전 미술Old Masters' 부문 경매 최고 기록을 가지고 있는 작품. 마태복음에 나오는 유아대학살 장면을 극적이고 격정적인 바로크 스타일로 표현한 작품이다. 루벤스의 어시스턴트인 얀 반 덴 호크가 그린 것으로 잘못 알려져 있다가 경매에 올려지기 얼마 전인 2001년에 소더비 런던의 전문가에 의해 루벤스의 작품인 것이 밝혀진 사연이 있다. 구매자는 캐나다의 갑부 켄 톰슨으로, 그는 이 작품을 산 뒤 런던 내셔널 갤러리에 대여해줬다가 2008년 캐나다 온타리오 아트 갤러리에 기증했다.

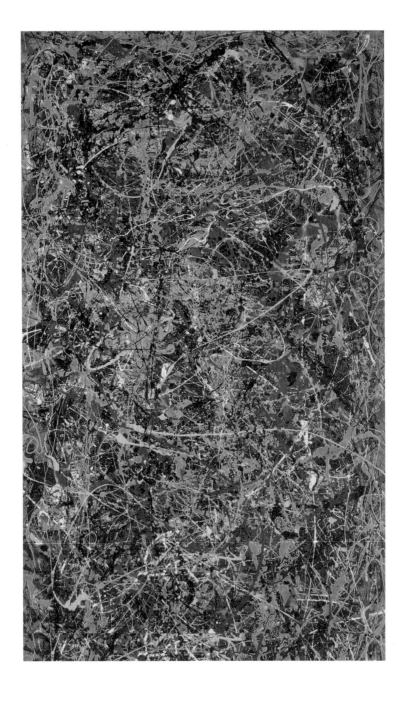

「No.5」

1948, 243.8×121.9 cm
잭슨 폴록 Jackson Pollock, 1912~1956
1억 4,000만 달러 (2006, 개인 거래)

개인 거래로 팔려 정확한 가격이 공개된 것은 아니지만, 2006년 11월 '드림웍스 SKG'의 공동창
업자인 데이비드 게펜이 멕시코 출신의 런던 금융업자인 데이비드 마티네즈에게 1억 4,000만 달
러에 팔았다고 『뉴욕타임즈』가 보도해, 지금까지의 미술품 거래 중 최고가로 기록됐다. 잭슨 폴
록은 미국의 전후 현대미술을 대표하는 추상표현주의의 대표적 작가로, 2000년대 들어 전 세계
컬렉터들의 미국 현대미술에 대한 수요가 급증하면서 값이 치솟았다.

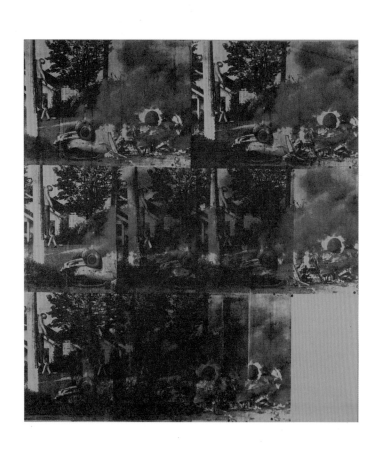

「그린 카 크래쉬 Green Car Crash」

1963, 228.6×203.2cm
앤디 워홀 Andy Warhol, 1928~1987
7,200만 달러(2006, 크리스티 뉴욕)

2006년 5월 7,200만 달러에 낙찰되면서 앤디 워홀 작품 중 경매 최고가 기록을 세웠다. 2006년
은 미국 현대미술에 대한 수요가 극에 달했던 시기로, 경매에서도 '전후 및 현대미술' 분야가
'인상파 및 근대미술' 분야보다 훨씬 인기가 많았다. 특히 이 작품은 팝아트 작품 가격이 폭등했
다는 것을 증명해줬다. 실제로 일어난 끔찍한 사건사고 현장을 사진을 통해 재현하는 워홀의 '재
난 시리즈Death and Disaster Series' 가 지닌 특징을 잘 보여주는 작품이기도 하다. 이 작품이 고가
에 판매되면서 워홀은 아트프라이스닷컴이 2007년 집계한 한 해 경매낙찰가격총액 순위에서 피
카소를 제치고 1위에 오르기도 했다.

「마오 AO MAO AO」

1988, 176.5×356.2cm
왕광이 | Wang Guangyi 王廣義, 1957~
203만 파운드(2006, 필립스 런던)

전 세계적으로 중국 현대미술품에 대한 수요가 정점에 달했던 2006년 10월에 팔린 작품. 런던의
필립스 경매에서 하워드 파버Howard Farber라는 뉴욕의 개인 컬렉터 소장품 45점을 모아서 '파버
컬렉션'이라는 이름으로 특별 경매를 했는데, 이때 1,014만 파운드(약 184억 원)의 낙찰총액을 거
뒀다. 중국 현대사의 영웅 격인 마오쩌둥을 감옥 같은 그리드grid 속에 가둬 버린 이 그림은 사회
주의 국가이면서 자본주의의 물살에 휩쓸리고 있는 중국 현대사회의 복잡한 상황을 은유해 외국
인들의 폭발적인 관심을 끌어냈다.

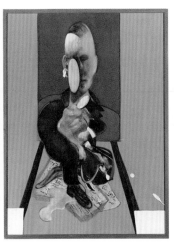

「3부작 Tryptych」

1976, 각 198×147.5cm
프랜시스 베이컨Francis Bacon, 1909~1992
8,600만 달러(2008, 소더비 뉴욕)

2008년 5월 소더비 뉴욕에서 8,600만 달러에 낙찰돼 현대미술 부문 경매 최고 기록을 세웠다. 1977년 파리의 클로드 버나드 갤러리에서 열린 베이컨의 역사적인 전시 때 도록 표지에 실렸던 그림이다. 산 채로 독수리에게 간을 끊임없이 먹히는 형벌을 받는 프로메테우스 신화를 모티프로 그린 이 그림은 세상에 대한 공포를 그리는 베이컨의 작품 성향을 잘 보여주고 있는 것으로 유명하다. 유럽 종교화의 전통 양식인 '3부작' 형태를 따르면서 그 안에 매우 현대적인 그림과 주제를 넣었다.

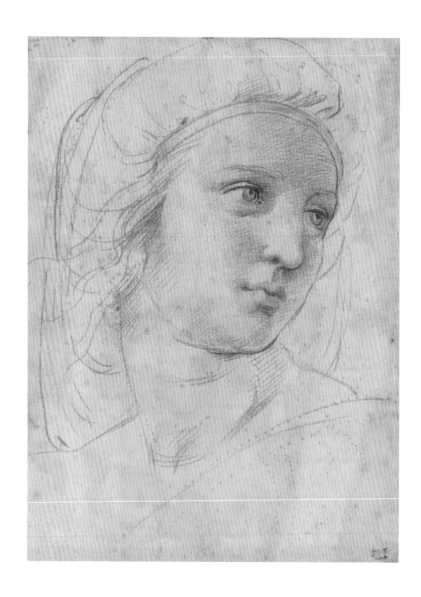

「뮤즈의 두상 Head of a Muse」

1508~1511, 30×22cm
라파엘로 산치오 Raffaello Sanzio da Urbino, 1483~1520
2,900만 파운드(2009, 크리스티 런던)

드로잉으로는 세계 최고가 기록을 가지고 있는 작품. 전 세계 미술시장이 불황이던 2009년, 드로잉인데도 2,900만 파운드(4,800만 달러)라는 고가에 낙찰돼 '불황에는 역시 고전'이라는 것을 몸소 증명했다. 교황 줄리어스 2세의 커미션으로 라파엘로가 바티칸 궁에 그린 유명한 프레스코 벽화 「파르나서스Parnassus」의 한 부분을 위해 스케치했던 작품이다. 현재 '라파엘로의 방'이라 알려진 공간에 있는 이 벽화의 유명세 덕도 봤지만, 불황에는 역사적으로 검증된 작가의 작품이 인기가 있기 때문에 고가에 팔린 것이기도 하다. 150년 만에 경매에 나온 것이고 한 전화 응찰자가 산 것으로 알려져 있다.

「걷는 사람 I Walking Man I」

1960, 높이 183cm
알베르토 자코메티 Alberto Giacometti, 1901-1966
6,500만 파운드(2010, 소더비 런던)

세계 미술시장이 한창 불황으로 허덕대던 2010년 2월, 소더비 런던에서 갑자기 스위스 조각가 자코메티의 이 작품이 6,500만 파운드(1억 430만 달러)에 팔려 당시 세계 경매사상 최고기록을 세웠다. 이전까지는 2004년 소더비 뉴욕에서 1억 410만 달러에 팔린 피카소의 「파이프를 든 소년」이 최고였다. 이 작품이 세계 최고 기록을 깬 것은 여러 면에서 뜻밖이었다. 대부분 경매가 불황이었던 때 터졌다는 점, 작가가 피카소도 반 고흐도 아닌 자코메티라는 점, 유화가 아니라 똑같은 에디션이 6개 있는 브론즈 조각이라는 점, 그리고 뉴욕이 아닌 런던에서 기록을 깼다는 점 등이다. 소더비는 이 작품을 경매에 내놓으면서 1,920만 달러에서 2,880만 달러로 예상했는데, 추정가 최고치의 세 배가 넘게 팔린 것이다. 물론, 자코메티는 미술 역사상 중요한 작가이기는 하지만 피카소나 반 고흐보다 더 중요해서 기록을 깼다고 볼 수는 없다. 그보다는 이제 시장의 큰손들이 미국이 아닌 다른 나라에도 많이 있으며 그들의 취향이 다양해졌다는 점을 시사한다. 시장이 더 이상 미국 작가와 미국 컬렉터들에게 치우쳐져 있지 않다는 점을 암시하기도 한다.

「누드, 나뭇잎, 흉상 Nude, Green Leaves, and Bust」

1932, 162×130cm
파블로 피카소Pablo Picasso, 1881~1973
1억 640만 달러(2010, 크리스티 뉴욕)

현재까지 미술경매 역사상 가장 비싸게 낙찰된 작품이다. 런던 소더비에서 자코메티의 브론즈 조각 「걷는 사람 I」이 세계 신기록을 세운 지 석 달 만에 다시 깨진 기록이다. 이 그림의 모델은 피카소가 마흔여섯 살이던 1927년에 만난 여자 마리-테레즈 월터로, 피카소를 만났을 때 열여덟 살이었고, 그림에서 보이듯 순수하고 철없는 어린 소녀였다. 피카소는 평생 셀 수 없이 많은 여자와 만나 사랑을 했고 여인이 바뀔 때마다 작품 경향이 바뀔 정도로 그들에게 예술적 영향을 많이 받았다. 마리-테레즈 월터는 피카소와 정식으로 결혼하지는 않았지만 마야라는 딸을 낳았고, 훗날 피카소가 죽은 뒤 따라서 자살하기까지 했다.

이 그림은 여인 누드 좌상의 전통적인 스타일을 완전히 바꾼 피카소식 여인 누드의 시작을 알린 대표적인 작품이다. 피카소는 1931년부터 이른바 '누드 좌상(Seated Nude)'을 즐겨 그렸는데, 이 시리즈로 1932년 파리의 유명 갤러리 조르주 프티에서 전시가 열렸고, 이 작품도 이 전시에 포함됐다. 1951년에 캘리포니아의 갑부 컬렉터인 시드니 브로디(Sidney Brody) 부부가 사서 줄곧 소장하고 있었다. 이렇게 로열 족보를 가진 그림이 여러 소장자 손을 거치지 않고 오랫동안 한 사람 집에 있었다면 금상첨화다.

「노송영지도 老松靈芝圖」

1755, 147×103cm
겸재 정선1676~1759
7억 원(2001, 서울옥션)

좀처럼 시장에 나오기 어려운 겸재의 명작이자, 2001년 4월 당시 시점에서 국내 작품 중 경매
최고가 기록을 세웠다. 구매자인 동양제철화학의 명예회장이었던 고(故) 이회림 회장이 화제에
오르기도 했다. 이회림 회장은 고미술품 컬렉터로, 자신의 수집품으로 인천에 송암미술관을 세
웠는데, 이 작품도 거기에 전시하기 위해서 산 것이었다. 보통 고가의 작품을 사는 컬렉터들은
신분을 드러내지 않고 전화나 서면 응찰을 하는데, 이 회장은 경매 당일 서울옥션 현장에 직접
나와 응찰을 한 것으로도 유명하다.

개척과 전진

1970년 1월 1일
대통령 박정희

박정희 전 대통령 휘호

「개척과 전진」

1970, 78×34cm
박정희 1917~1979
6, 300만 원(2004, 서울옥션)

박정희 전 대통령이 1970년 1월 1일에 쓴 것으로, 휘호로는 이례적으로 비싸게 팔렸다. 박 전 대통령은 역대 대통령 휘호를 경매 인기 품목으로 올려놓은 주인공이다. 경매에서 그의 글씨가 처음 화제가 된 것은 '경제개발의 내외자(內外資) 뒷받침에 힘쓰자'라는 내용을 쓴 휘호로, 2002년 12월 1,800만 원에 낙찰됐다. 이후 대통령 휘호를 소장한 사람들이 하나 둘씩 경매회사에 작품을 내놓기 시작했으며, 역대 대통령 휘호 중 미술시장에서 인기가 있는 것은 박정희, 김대중, 윤보선, 김영삼 순으로 알려져 있다.

「아이들」

이중섭 1916~1956 **위작**
3억 1,000만 원(2005, 서울옥션)

2005년 3월, 서울옥션에서 3억 1,000만 원에 팔려 당시까지 이중섭 작품 중 경매 최고 기록을 세웠지만, 곧바로 이 작품을 비롯해 같은 경매에서 팔린 이중섭의 작품 4점에 대해 한국미술품 감정협회(현 한국미술품감정연구소)에서 위작 의혹을 제기했다. 작품 소장자는 이에 감정협회 감정위원들을 상대로 소송을 제기했다. 검찰은 이중섭 전문가들을 수십 명 동원해 3년 가까이 수사를 했다. 결국 법정에서 '위작' 판결이 났지만, 소장자 측은 진품임을 주장하고 있다. 한국의 미술시장을 뒤흔든 이 사건 이후 국내에서 약 2년 동안 이중섭 작품의 거래와 전시는 사실상 거의 중단됐었다.

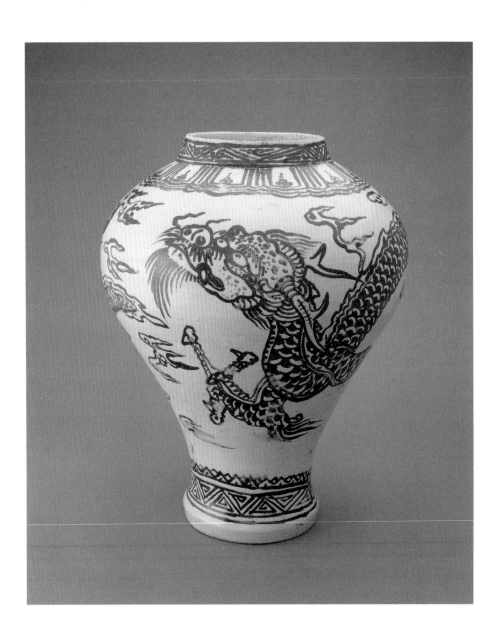

「철화백자운룡문호」鐵畵白磁雲龍文壺

16세기 후반~17세기 초반, 48×37cm
작자 미상
16억 2,000만 원(2006, 서울옥션)

2006년 2월 서울옥션에서 16억 2,000만 원에 낙찰돼, 그 시점에서 고미술과 근현대미술을 합해 국내 경매사상 최고 기록을 세웠다. 이 작품이 팔린 경매는 서울옥션의 100회째 경매이자, 국내 미술시장 호황의 시작을 알린 계기여서 의미가 크다. 철화백자는 16세기 후반에서 17세기까지 제작된 것으로, 도자기 표면에 염료 대신 철가루를 써서 그림을 그렸다. 이 작품에는 왕실에서 사용했음을 상징하는 발톱이 셋 달린 용이 그려져 있다. 이화여대 박물관에 소장된 「백자철화용무늬 항아리」(17세기, 높이 45.8cm, 보물 645호)나 1996년 크리스티 뉴욕 경매에서 70억 원에 거래된 「백자철화운룡문호」(높이 48cm)보다 크기가 크다.

「빨래터」

1950년대, 37×72cm
박수근 1914~1965
45억 2,000만 원(2007, 서울옥션)

진짜냐 가짜냐, 2년 동안 이어진 뜨거운 논란 끝에 결국 법정에서 '진품' 판결이 나면서 소동이 일단락된 화제작. 박수근이 1950년대 중반에 그린 것으로 알려진 이 유화는 2007년 5월 서울옥션에서 45억 2,000만 원에 낙찰돼 국내 경매사상 최고가를 기록했는데, 2008년 1월 창간한 미술잡지 『아트레이드』에서 위작 의혹을 제기하면서 논란이 시작됐다. 한국미술품감정연구소가 '진품' 판정을 내자, 서울옥션은 이 잡지사를 상대로 30억 원 손해보상 소송을 걸었다. 안목감정, 과학감정에 이어 작품을 원래 소장하고 있던 미국인 존 릭스까지 방한해 증인을 섰고, 2009년 11월, 서울중앙지법에서 '작품은 진짜, 위작 의혹 보도는 명예훼손 인정 안 됨'이라는 결론을 냈다.

「시장의 사람들」

1961, 24.9×62.4cm
박수근
25억 원(2007, K옥션)

K옥션에서 25억 원에 낙찰됐던 2007년 3월 시점에서 박수근 작품 중 최고가였다. 박수근 작품 세계의 절정기인 1961년작으로, 소박하고 인간적인 소재를 투박한 질감으로 그려낸 그의 특징이 잘 드러나 있다. 원래 미국인 소장자가 미국 내 경매에 팔려고 했으나, 미국에서 활동하는 한 한국인 딜러가 중개해 국내시장으로 가져왔다. 여인 12명을 담은 이 그림은 국내의 화랑을 통해 2005년에 「13명의 여인들」이라는 제목으로 전시, 판매가 됐고, 이후 2007년 K옥션에서 「시장의 사람들」이라는 제목으로 다시 거래가 됐다.

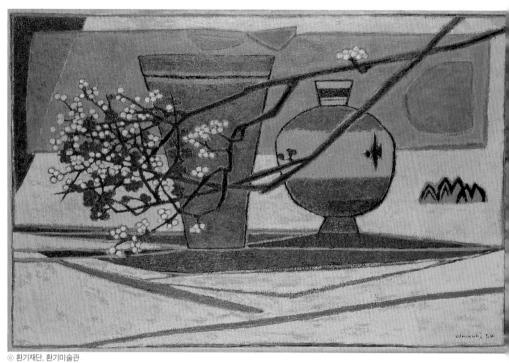

「꽃과 항아리」

1957, 98×147cm
김환기 1913~1974
30억 5,000만 원(2007, 서울옥션)

국내에서 경매된 김환기 작품 중 최고가를 기록한 작품. 2007년 5월 서울옥션에서 팔렸는데, 같은 경매에서 박수근의 「빨래터」가 45억 2,000만 원에 낙찰되는 바람에 스포트라이트를 덜 받았다. 김환기가 뉴욕으로 가서 점화를 그리기 전인 파리 시절에 그린 작품으로, 전통을 소재 삼아 서양 작가들과 다른 시도를 했던 작가의 현실 인식을 담고 있다. 한국의 전형적 소재인 달과 항아리, 매화가 반추상 모습으로 담겨 있어, 대상을 단순화해 추상화로 가는 작가의 스타일 변화를 읽을 수 있다.

「누워 있는 소 Lying Cow」

1883, 30×50cm
빈센트 반 고흐
29억 5,000만 원(2008, K옥션)

2008년 6월 당시 국내에서 경매된 해외 작품 중 최고가를 기록했으며, 반 고흐의 작품이 국내 미술경매에 나온 것은 처음이었다. 신인상파의 대표적 화가인 조르주 쇠라의 손자인 장 피에르 쇠라가 경매에 내놓아 화제를 모았다. 국내뿐만 아니라 전 세계적으로 미술시장이 침체된 시기 였는데, 고가에 낙찰되면서 반 고흐의 명성을 다시 한 번 확인시켜주었다.

「감로왕도甘露王圖」

1580, 111×141.8cm
작자 미상
9억 5,000만 원 (2009, 서울옥션)

현존하는 최고(最古)의 감로탱화로 알려진 작품. 북촌미술관 측이 일본의 개인 소장자에게 받아 국내에 들여왔지만, 이후 대금 지급에 차질이 생겨 경매에 부쳐진 사연이 있다. 감로탱화는 조선에서만 그려진 독특한 양식의 불화로, 이 작품이 등장하기 전에는 국립중앙박물관이 소장한 「감로탱화」(1649)가 가장 오래된 것으로 알려져 있었다.

STEP **2**.

이것이
그림 값을
좌우한다

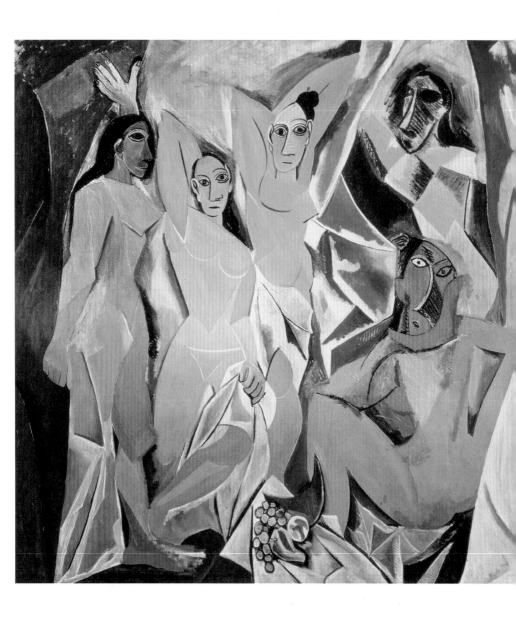

서양미술사에서 기념비적인 작품으로 꼽히는 피카소의 「아비뇽의 여인들」

피카소는
왜 비싼가

'처음'이 갖는 가치

'팝의 황제' 마이클 잭슨이 2009년 여름 사망했을 때 전 세계는 그에 대한 뉴스로 뒤덮였다. 아마 마이클 잭슨이 화가였다면 그의 그림은 일제히 값이 천정부지로 올랐을 것이다. 팝의 역사에서 마이클 잭슨은 빼놓을 수 없는 인물이기 때문이다. 그가 그토록 독자적인 위치에 오를 수 있었던 이유는 무엇일까? 거두절미하고, 그 이유는 '처음'이라는 단어로 설명되지 않을까 한다.

마이클 잭슨은 1980년대 MTV의 등장과 함께 '뮤직 비디오'를 폭발적인 인기 콘텐츠로 만든 주인공이었다. 그 이후 노래는 '듣는 것'이 아니라 '보는 것'이 됐다. 그는 또한 백인 문화와 흑인 문화의 경계를 처음으로 깼을 뿐 아니라, 대중문화의 국가간 벽도 처음으로 넘어섰다. 팝의 역사에서 그는 독보적인 선구자였다.

팝에서뿐만 아니라 모든 예술의 세계에서는 '처음'이라는 게

정말 중요하다. '처음'은 곧 '새로움'을 뜻한다. 예술은 무엇보다도 독창적이고 창의적인 게 중요하므로, 이전 작가들의 방식을 답습하는 것은 아무도 기억하지 않는다. 이전의 것들을 극복하고 새로운 세계를 만들어내는 것이 가장 중요하다. 여기서 새로운 세계란 그저 혼자만의 생각으로 그쳐서는 안 된다. 당연히 후대에 길이 영향을 끼칠 정도로 획기적이어야 한다. '역사적인 가치'를 지녀야 비로소 중요한 작가가 될 수 있는 것이다. 이런 조건을 충족시키는 예술가들은 많지 않다. 마이클 잭슨은 새로운 세상을 만들어낸 진짜 예술가였고, 따라서 팝의 황제라 불리는 것도 과장이 아니다. 이처럼 새로운 생각을 처음으로 하고, 그것을 누구보다 먼저 시도하고, 그 결과가 후대에 큰 영향을 미치는 업적을 남긴 작가들은 시장에서도 그 가치를 인정 받는다. 세계에서 가장 비싼 작가 중 한 사람인 피카소부터 살펴보자.

1907년 봄, 유럽의 유명한 화상 칸바일러는 피카소의 작업실에서 「아비뇽의 여인들」을 본 후 피카소의 후원자가 된다. 이 작품은 사람을 앞, 뒤, 옆 등 여러 시점에서 본 모습을 2차원 화면에 담은 다시점 회화이자, 입체를 정육면체로 쪼개서 평면화한 그림, 즉 피카소의 입체파적 특징이 처음 나타난 역사적 그림이었다. 너무나 전위적이었지만, 칸바일러는 피카소의 이런 화풍이 후대에 큰 영향을 끼칠 것을 알아보았다. 실제로 「아비뇽의 여인들」은 미술사가들이 서양미술사에서 가장 중요한 작품을 꼽을 때 빠지지 않는 기념비적인 작품이 됐다.

미술사적 가치가 값을 올린다

미술작품의 가치를 눈에 보이는 조형적, 외형적 요소만 놓고 판단할 수 없다는 것은 이미 앞에서도 이야기했다. 실은 눈에 보이는 것 뒤에 숨은 여러 요소들이 미술작품의 값을 결정하는 데 더 중요한 역할을 한다. 그런 숨은 요소 중 가장 중요한 것은 '미술사적인 가치'다. 피카소가 비싼 이유도 바로 그의 작품이 지닌 미술사적인 가치에 있다.

르네상스 이후 약 400년 동안 서양미술에서는 불문율처럼 여기던 규칙이 몇 개 있었다. 원근법을 지킬 것, 사물을 그릴 때 한 시점에서 본 대로 그려 사실적으로 표현할 것 등이다. 피카소는 이런 것을 모두 깨버렸다. 이후 작가들은 이런 '쓸 데 없는' 규칙에서 자유롭게 벗어날 수 있었다. 그러니 따지고 보면 피카소 이후 모든 작가들은 그의 영향력 아래에 있는 셈이다.

후대 작가들의 인식을 바꾼 선구자라는 점에서 팝아티스트들도 빼놓을 수 없다. 팝아티스트의 대표주자인 앤디 워홀은 작가의 독창성과 고유성을 배제한 작품을 '생산'했다. 그런데도 때론 피카소보다 그의 작품이 더 비싸게 팔리기도 한다. 경매에서 가장 비싸게 팔린 앤디 워홀의 작품은 2007년 봄 뉴욕 크리스티에서 7,200만 달러(당시 환율로 약 660억 원)에 팔린 1963년작 「그린 카 크래쉬」인데, 자동차 사고 사진을 여러 장 이어 붙여 녹색 모노톤으로 처리한 작품이다. 끔찍한 사고장면을 장식적인 그림으로 만들어서 낯설게 보이도록 하는 그의 '재난 시리즈Death and Disaster Series'중 하나다. 마릴린 먼로, 코카콜라 등 대중문화의 아

이콘을 사용한 작품들과 함께 앤디 워홀의 대표적 시리즈로 꼽힌다. 그런데 팝아트가 가지는 역사적 의미가 과연 무엇이기에 별 것도 아닌 이미지를 빌어와 만든 그의 작품들이 그토록 비싼 것일까? 답은 역시 미술사적 가치에 있다.

서양미술사에서 팝아트의 시초는 사실 영국의 리처드 해밀턴 Richard Hamilton, 1922-의 1956년작 콜라주 「오늘날 가정을 특이하고 매력적으로 만드는 것은 무엇인가?Just What Is It That Makes Today's Homes So Different, So Appealing?」로 본다. 잡지에서 오려낸 반라의 남녀 모델 사진, 축음기 사진 등 현대문화의 상업적인 이미지를 콜라주한 충격적인 작품이었다. 해밀턴은 현대인들의 생활에 깊숙이 들어와 있는 '키치(Kitsch, 대중에게 익숙한 싸구려 이미지)'를 고급 예술의 소재로 당당하게 사용한 것이다.

하지만 팝아트가 대중의 호응을 얻고 폭발적으로 유행하게 된 것은 1960년대 미국 팝아티스트들에 의해서다. 미국은 코카콜라, 마릴린 먼로 등 세계적으로 널리 알려지고 친숙한 대중문화 아이콘의 종주국이나 마찬가지였다. 게다가 누구에게나 익숙한 이런 싸구려 이미지가 상류층도 즐기는 고급예술의 소재로 사용된다는 점은 바로 미국이 자랑하는 민주주의 정신과 맞아 떨어졌다. 특히 상업적인 광고 그림을 그리다가 고급 예술가로 둔갑한 앤디 워홀은 이런 흐름을 이끈 대표적 주자로 영웅처럼 추앙받았다.

세상을 바꾸는 것의 가치

오늘날 우리나라 현대미술 작가들의 전시회에 가보면 헤아릴 수 없을 정도로 많은 작가들이 팝아트의 영향을 받은 것을 볼 수 있다. 작가들뿐 아니라, 관객들이 어떤 작품을 보면서 이것이 미술인가 아닌가를 받아들이는 인식에도 큰 변화가 왔는데, 이는 팝아트의 영향이 크다. 1960년대 미국에서 시작한 팝아트 바람이 반세기가 지난 지금까지 전 세계 많은 작가들과 관객들에게 큰 영향을 끼치고 있는 것이다. 대량으로 찍어낸 것 같은 팝아트 작품들이 수백억 원대에 거래되는 것은 이런 역사적 중요성 때문이다.

2008년, 삼성 비자금 미술품 수사로 관심을 모았던 「행복한 눈물」의 작가 로이 리히텐슈타인 역시 팝아트가 가지는 미술사적 중요성 덕분에 비싼 것이다. 리히텐슈타인은 만화나 잡지 사진에서 한 장면을 따와 변형하고 인쇄물의 망점이 보일 정도까지 크게 확대를 한 뒤 캔버스 위에 그대로 다시 그린다. 현대인들이 얼마나 조악하고 가벼운 것을 추구하는지 은근슬쩍 보여주는 것이다. 자기 목소리를 내지 않는 듯하면서 쿨하고 세련되게 현대사회를 풍자하는 것은 전형적인 팝아트 기법이며, 지금까지 많은 현대작가들이 즐기는 기법이다.

피카소나 팝아트보다 훨씬 앞서 19세기말 프랑스 파리로 거슬러가도 이치는 같다. 인상파 화가들이 비싼 이유는 이들이 역사적으로 중요한 일을 했기 때문이다. 18세기부터 시작한 프랑스의 연례전시 살롱전은 1890년까지 전 세계에서 가장 중요한 미술 행사라는 지위를 누렸다. 여기에서 사랑 받던 작가들은 프랑

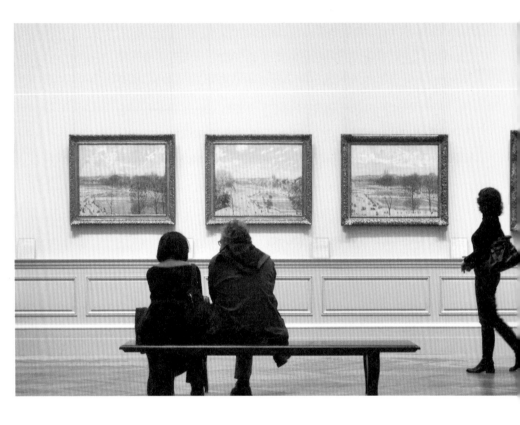

뉴욕 메트로폴리탄
박물관에서 인상파
화가 피사로의 작품을
감상하고 있는 관객들.
모네, 마네, 드가 등
인상파 화가들은
새로운 시도를 하고,
완전히 다른 방식으로
사물을 표현했기에
그 가치를 인정받는
것이다.

스 아카데미즘 교육을 철저하게 받은 앵그르, 카바넬 같은 흠 잡을 데 없는 모범생 스타일의 화가들이었다. 하지만 결점이라곤 없는 완벽한 비너스의 몸매와 부자연스러울 정도로 곡선미를 강조한 여인의 포즈가 과연 당시 파리의 사회를 반영했을까? 그렇지 않다고 강하게 반발하고 나선 이들이 바로 인상파 화가들이었다. 마네, 모네, 르누아르, 드가, 피사로 등 인상파 화가들은 주변의 사소한 풍경과 사물을 소재로 택했고, 정확한 묘사보다는 각자의 개성과 주관을 뚜렷하게 드러내는 방식으로 표현하는 것을 택했다. 이들의 시도는 이후 많은 예술가들에게 대상을 자유롭게 바라보고 표현하는 것의 중요성을 일깨워주었다.

미술을 포함한 예술뿐 아니라, 어떤 분야에서건 새로운 누군가가 등장하고 그 이후 큰 변화가 일어났다면 그는 역사적으로 중요한 사람이 된다. 당연하게 여겨온 과거의 흐름을 바꾸는 역할을 한 사람은 그에 합당하는 경제적 가치로 보상을 받는다. 그러니까 현대의 젊은 작가들을 보면서 누가 미래의 피카소가 될 것인가 알고 싶다면, 독자적이고 새로운 흐름을 만들고 있는 작가를 찾아야 할 일이다. 또한 그가 시도하는 새로움이 큰 변화를 일으킬 가능성이 있는지 예측하는 것이 중요하다.

35억 6,000만 원으로 이중섭 작품 중 경매 최고 기록가를 세운 「황소」

이중섭보다
박수근이 비싼 이유

한국 미술계의 두 거장, 이중섭과 박수근

우리나라 경매에서 기록가를 깨는 뉴스에는 늘 박수근이 등장한다. 박수근 작품이 2001년 처음 4억 6,000만 원에 낙찰됐을 때 여러 신문 사회면에 보도가 됐고, 사람들은 그림도 억대에 팔릴 수 있다는 사실에 놀랐다. 이후 박수근 작품은 5억 원, 9억 원, 10억 4,000만 원, 25억 원, 45억 2,000만 원으로 1년이 멀다 하고 계속 기록을 깨왔다.

박수근과 함께 우리나라 사람들에게 가장 사랑 받는 화가는 이중섭이다. 그런데 이중섭은 박수근만큼 화제가 되는 고가의 경매기록은 별로 남기지 못했다. 그나마 2005년 위작사건이 터지면서 한동안 거래도 끊겼다. 이후 2년 정도가 지나서야 이중섭 시장은 간신히 재개됐다. 2008년 봄 서울옥션에서 유화 「새와 애들」이 15억 원에 낙찰돼 숨통을 틔웠고, 2010년 6월에는 이중섭의 작품 중 사람들이 가장 좋아하는 소 그림인 「황소」가 35억

6,000만 원에 낙찰됐다. 이중섭의 「황소」는 박수근의 최고기록 (45억 2,000만 원)을 깰만한 가치가 있었지만 역시 한국 미술품 경매사상 두 번째 비싼 작품에 그쳐야 했다. 그나마 이 두 작품 정도가 박수근에 비할만한 고가를 기록하고 있고, 이중섭 작품은 대부분 몇 억 원대에서 그친다.

이중섭과 박수근은 모든 면이 정반대였다. 이중섭은 6.25 전쟁 중 일본인 아내와 어린 두 아들을 일본으로 보내고 미칠 듯이 가족을 그리워하며 쓸쓸하게 살다 거식증과 영양실조에 걸려 40세에 죽었지만, 원래는 평안남도 부농의 막내아들로 태어나 일본 유학까지 했다. 박수근은 강원도 양구 시골에서 태어났는데 부친이 사업에 실패하는 바람에 보통학교밖에 다니지 못했고 평생 가난했다. 이중섭보다 가난하게 태어나고 가난하게 살았던 박수근이 죽어서는 이중섭보다 많은 돈을 벌고 있는 셈이다. 그렇다면 왜 박수근 작품은 경매 최고가가 45억 2,000만 원에 달하는데, 이중섭은 그에 미치지 못하는 것일까? 두 작가 모두 똑같이 우리나라의 대표적 국민화가인데 말이다.

우선 두 화가의 스타일부터 따져보자. 이중섭은 선(線)으로 그림을 그렸고, 박수근은 유화의 두꺼운 질감을 살린 그림을 그렸다. 사람과 동물의 윤곽을 단숨에 그어 내린 듯한 이중섭의 붓질에는 신기(神氣)가 있어서 그는 '천재 화가'로 불린다. 이에 비해 박수근의 그림에는 신들린 듯한 붓질은 없다. 대신 물감을 칠하고, 말리고, 그 위에 덧칠하고 또 덧칠해서 만들어낸 투박한 화

강암 같은 질감이 우리의 정서와 자연을 그대로 보여준다. 그의 그림은 유화이지만 기름기가 없고, 사람의 내면을 우려낸 것 같은 깊이가 있다. 그래서 흔히 이중섭은 천재형, 박수근은 노력형이라 말한다. 이처럼 두 사람의 스타일은 워낙 다르기 때문에 누구의 작품이 더 우수하다고 비교할 수는 없다. 따라서 박수근 작품이 경매에서 더 높은 기록가를 세우는 이유는 미술시장 거래의 측면에서 봐야 알 수 있다.

이중섭의 '은지화'보다 박수근의 '유화'

작품이 훌륭하다는 것을 기본 전제로 했을 때, 비싼 작가들의 특징은 첫째 유화를 충분히 남겼고, 둘째 그 유화가 자주 거래된다는 점이다. 현재 한국미술품감정연구원은 이중섭과 박수근의 작품이 (박수근의 경우 단순 드로잉을 제외하고) 각각 350~400점 정도 남아 있는 것으로 파악한다. 이 중 박수근은 유화가 250여 점인 것에 비해, 이중섭의 경우 남아 있는 유화는 고작 30점 정도로 알려져 있다. 이중섭은 유화보다는 수채화나 은박지에 그린 은지화를 더 즐겼다. 앞서 말했듯 그는 '선'을 좋아했기 때문이다. 이에 대해 오광수 전 국립현대미술관장은 저서 『이중섭』에서 "이중섭은 선묘 중심의 화가라 유채 특유의 물질감이 만드는 마티에르를 일부러 기피했다"고 분석했다.

하지만 애석하게도 사람들은 유화에 더 많은 돈을 지불한다. 세계 경매 업계 1위인 크리스티가 2007년 한 해 동안 팔았던 작

물감을 덧칠해
자신만의 투박한
질감을 만들어낸
박수근의 작품
「나무와 사람들」
(1965)

품을 재료별로 통계를 냈더니, 낙찰가격 총액에서 유화가 75퍼센트를 차지했고 수채화와 드로잉은 합해서 고작 11퍼센트였다.

물론 유화를 남겼다 해도 시장에서 자주 거래가 되어야 가격대가 안정적으로 형성된다. 이 점에서도 박수근은 유리하다. 이중섭의 유화는 많지도 않지만, 그나마 있는 것은 대부분 미술관이나 국내 최고 컬렉터들에게 소장돼 있다. 일단 미술관에 있는 작품은 시장에 나올 확률이 거의 없다고 봐야 한다. 개인 소장자들이 가진 작품도 쉽게 시장에 나오지 않는다. 이중섭 작품 정도를 가지고 있다면 미술 수집을 어지간히 하는 사람들이고 여유자금이 충분한 경우가 많아, 이중섭 작품을 팔아 현금화할 필요가 없는 것이 대부분이다.

이에 비해 박수근 유화의 절반 이상은 외국인들이 소장하고 있다. 박수근은 50년대와 60년대에 미군과 외국회사의 한국 지사 직원들에게 그림을 팔았는데, 그때 그의 작품을 샀던 사람들이 아직도 가지고 있는 경우가 많다. 이들은 박수근의 가치에 대해 잘 알지 못한다. 한국의 딜러들이 찾아가 비싸게 팔아주겠다고 설득하면 "이 그림이 그렇게 비싸단 말이야?" 하고 기뻐하며 작품을 내놓는 경우가 많다. 오죽하면 이런 소장자들을 찾아 미국 전역을 헤집고 다니는 전문 브로커들도 생겼다.

미국 경매에서도 박수근 유화는 자주 나온다. 25억 원에 낙찰돼 박수근의 국내 경매 기록 2위를 세운 「시장의 사람들」은 원래 미국의 소장자가 뉴욕에 있는 한 경매회사에 출품할 예정이었는데, 정보를 알고 찾아온 한국인 딜러에게 넘기는 바람에 한

국시장에 들어온 것이었다.

　그에 반해 이중섭 유화는 수도 적고, 가지고 있는 사람들이 빤하기 때문에 경매에 끌어내기가 여간 어려운 게 아니다. 이중섭이 박수근처럼 높은 경매 기록가를 세우지 못하는 데에는 이런 복잡한 까닭이 얽혀 있다. 미술시장을 제대로 이해하려면 이러한 속내 역시 제대로 알고 있어야 한다.

15억 원에 팔려 이중섭의 작품 중 두 번째로 비싸게 팔린 「새와 애들」

작품 가격을 올리는 일등공신, 숨은 역사와 소장기록

사람들을 열광하게 만드는 숨은 역사

내가 한창 뉴욕 크리스티 에듀케이션에서 공부를 하던 2004년 가을이었다. 크리스티의 '인상주의와 근대미술' 경매에 나단 햄펀이라는 유명한 컬렉터가 소장했던 작품들이 출품됐다. 학교에서 단체로 프리뷰 전시를 보러 갔는데, 담당 스페셜리스트는 그중 특히 후앙 미로의 유화 한 점에 대해 긴 설명을 했다.

"이 그림은 컬렉터 나단 햄펀이 후앙 미로의 딜러와 개인적으로 매우 가까운 사이였음을 보여주는 증거입니다. 2차 세계대전 중이라 미술시장이 제대로 돌아가지 않을 때, 나단 햄펀이 후앙 미로의 딜러에게 자기가 입고 있던 고급 코트를 벗어주고 이 그림과 맞바꿨지요. 옷 한 벌 값에 넘긴 이 작품이 훗날 이렇게 고가의 작품이 될 줄 누가 알았겠어요?"

이 내용은 도록에도 씌어 있었고, 일부 언론에는 보도도 됐다. 프리뷰 전시 기간 중 마침 학교에서 '미술시장 보도'에 관한 세

미나가 열렸다. 여기에 미술시장 전문지 『아트앤옥션Art+Auction』의 스타 기자인 저드 털리가 와서 강의를 했는데, 그는 강의 도중 이 후앙 미로의 작품에 대한 얘기를 꺼냈다.

"이 그림을 코트하고 맞바꿨다는 얘기, 여러분도 들으셨죠? 딜러와 컬렉터 사이의 사연이 드라마틱하지만, 사실 그때 일을 누가 압니까? 설령 총을 들이대며 강제로 그림을 빼앗았어도 사연을 멋지게 붙이면 그만입니다. 작품에 근사한 스토리가 붙으면 가치가 올라가니까 경매회사들은 부정확한 얘기라도 어떻게든 찾아내서 크게 홍보를 하지요."

맞다. 경매에서는 작품에 붙은 '숨은 역사'가 매우 중요하다. 유명인사가 소장했던 것이면 보잘것없는 물건이라도 비싼 값에 판매되는 것만 봐도 알 수 있다. 이런 경매 중 가장 유명한 것이 마릴린 먼로 소장품 경매일 것이다. 1999년 10월 크리스티 뉴욕에서 열린 경매였다. 이날의 히트는 특히 모조 다이아몬드 6,000개가 박힌 흰색 이브닝 드레스였다. 모조 다이아몬드 드레스치고는 비싼 1만~1만 5,000달러의 추정가에 나왔는데 그 100배에 달하는 126만 달러(수수료 포함)에 낙찰된 것이다.

드레스 한 벌이 이런 고가에 팔릴 수 있었던 것은 그에 얽힌 사연 덕분이다. 1962년 5월 케네디 대통령의 생일 축하연이 한창이던 뉴욕 메디슨 스퀘어 가든. 사회자가 먼로를 호명하자 객석에서 놀라움과 환호가 뒤섞인 함성이 터져 나왔다. 먼로는 이날 케네디 대통령의 생일 축하 노래를 불렀다. 노래를 부르는 그녀를 보며 사람들은 무슨 생각을 했을까? '대체 저 둘은 무슨 사

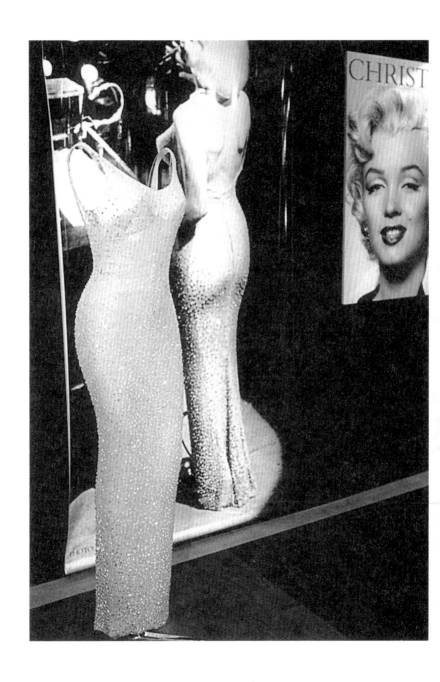

1999년 10월 크리스티 뉴욕에서 열린 마릴린 먼로 소장품 경매에서 고가에 팔린 이브닝 드레스.
케네디 대통령과 먼로의 숨은 이야기 덕분에 이 경매는 대성공을 거두었다.

이일까?'를 생각하고, '케네디 대통령, 마릴린 먼로 그리고 로버트 케네디 세 사람의 삼각관계'도 떠올리고 있었을 것이다. 먼로는 이날부터 불과 석 달 후인 1962년 8월에 의문의 자살을 했다.

케네디 대통령과 마릴린 먼로가 정말 연인 사이였는지 아닌지는 사실 중요하지 않다. 1960년대 당시 세계의 톱스타였던 두 사람이, 그것도 대통령과 영화배우가 스캔들을 남겼다는 것만으로도 충분하다. 그것만으로도 이들을 둘러싼 모든 물건은 이미 엄청난 경제적 가치를 누리고 있으니 말이다. 그런데 하물며 1962년 바로 그날, 먼로가 노래를 부를 때 입었던 그 옷이 경매에 나온 것이다. 묘한 사연을 가진 이 드레스가 실제 물질적 가치를 훨씬 뛰어넘는 천문학적 값으로 팔린 것은 하나도 이상할 게 없다. 경매 당시 크리스티는 도록에 이 드레스를 입고 노래하는 먼로의 뒷모습을 크게 싣고 다른 한 쪽에는 케네디 대통령의 흑백 사진을 실어 감상적인 분위기를 연출했다. 그리고 이 하얀 드레스에 「생일 축하해요, 대통령 각하 드레스Happy Birthday, Mr. President Dress」라는 이름을 붙였다. 작품의 숨은 사연을 최대한 활용한 훌륭한 마케팅이었다.

유명인과 관련된 물건의 값은 미술작품의 값과 비슷한 면이 있다. 눈에 보이지 않는 가치가 눈에 보이는 가치보다 더 중요하다는 것이다. 특히 그 유명인을 광적으로 사랑하는 팬이 많을수록 이런 물건의 경매 낙찰가는 천정부지로 솟는다. 먼로가 프로야구 선수인 조 디마지오에게 받은 300만 원 상당의 약혼 반지는 77만 2,000달러에 낙찰됐다. 우리나라에서는 박근혜 한나라

당 전 대표가 한 바자 경매에 내놓은 육영수 여사의 찻잔이 1,020만 원에 낙찰된 적이 있다. 만일 우리나라 경매회사들이 우리의 정계, 연예계 톱스타들이 소장했던 물건을 가져와 본격적으로 경매를 시작하면 대단한 기록이 쏟아질 것이다.

신뢰를 주는 혈통서, 소장기록

'숨은 역사'와 비슷한 개념으로 '소장기록Provenance'이라는 게 있다. 나는 신문이나 잡지에 글을 쓸 때에 '소장기록'을 '족보'라고 쓰곤 한다. 이는 하나의 작품이 누구의 손에서 나와 누구를 거쳐 여기까지 왔는가를 보여주는, '혈통서' 같은 것이기 때문이다. 소장기록 역시 작품의 값을 매기는 데 엄청 중요한 역할을 한다.

1억 3,500만 달러에 거래돼 전 세계적인 화제가 된 구스타프 클림트의 「아델르 블로흐 바우어의 초상 I」은 소장기록이 독특한 그림이다. 이 그림은 모델인 아델르 블로흐 바우어 부인의 남편인 페르디난트 블로흐 바우어가 클림트에게 아내의 초상을 그려 달라고 직접 의뢰해 가지고 있던 것이었다. 그런데 1938년 독일 나치 정권이 오스트리아를 점령하면서 이 그림을 압수했다. 나치 정권은 당시 이 작품을 포함해 블로흐 바우어가 소장한 작품을 몇 점 더 압수했으며, 일부는 오스트리아 빈에 있는 갤러리에서 소장하도록 했고 일부는 다른 곳에 팔았다.

안타깝게도 블로흐 바우어 부부에게는 직계 자손이 없었기 때

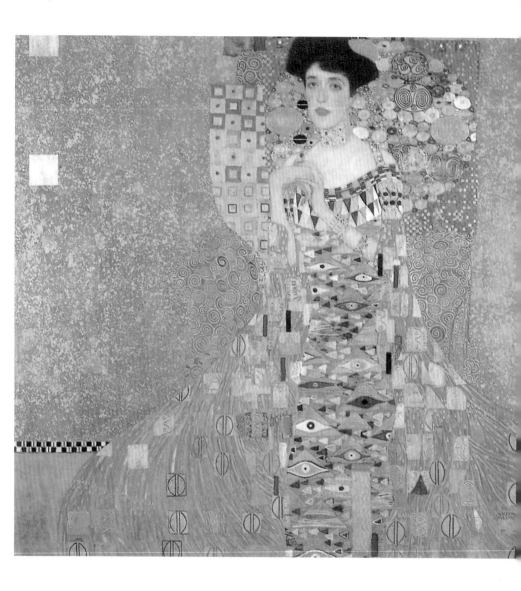

남다른 이야기를
간직해 많은 관심을
모으고 고가로 판매된
구스타프 클림트의
「아델르 블로흐
바우어의 초상 I」
(1907)

문에 작품의 소유권을 주장할 사람이 없었다. 오랜 세월이 지난 뒤인 2000년에야 이들 부부의 조카가 상속인으로서 오스트리아 정부를 상대로 작품 반환소송을 냈다. 2006년 1월, 법정은 블로흐 바우어 부부 조카의 손을 들어줬다. 그녀는 이 그림을 포함해 모두 5점을 손에 넣었고, 4점은 개인 거래를 통해, 1점은 경매를 통해 팔았다. 재판을 치르는 동안 이 그림들에 얽힌 사연이 널리 알려지면서 경제적 가치는 상상할 수 없을 정도로 치솟았다. 「아델르 블로흐 바우어의 초상 I」은 이 그림들 중 최고가로 팔렸으며 개인 거래를 통해 화장품 회사 에스티 로더 그룹의 로널드 로더 회장에게 넘어갔다. 이 그림은 로더 회장이 뉴욕 5번가에 세운 오스트리아 미술 전문미술관 '노이어 갤러리 Neue Gallery'에서 상설전시 중이다.

앞서 말하기도 했지만, 세계 미술경매 역사상 두 번째로 비싸게 팔린 피카소의 「파이프를 든 소년」(1억 410만 달러) 역시 '로열 소장기록'의 덕을 봤다. 이 작품은 영국 대사를 지낸 미국인 존 휘트니가 1950년에 스위스의 한 화랑에서 3만 달러에 산 후 50년이 넘도록 소중히 가지고 있었다. 존 휘트니가 세상을 떠난 후 부인이 환경보호재단의 설립 기금을 마련하기 위해 소장했던 미술품들을 내놓았는데, 이 그림이 하이라이트였다. 2004년 경매 당시 소더비는 휘트니 부부가 거실에 이 그림을 걸어두었던 모습을 찍은 사진을 도록에 실었다. 소장기록을 분명히 해서 작품에 대한 신뢰도를 높이기 위한 것이었다.

이처럼 작품의 숨은 사연과 소장기록은 그림 자체의 품질 못

지 않게 중요하다. 어떤 때는 그림 자체의 질이나 보존 상태가 떨어져도 소장기록이 훌륭하다는 것 하나로 고가에 판매되기도 한다. 그래서 경매회사들은 가능한 한 '누구의 컬렉션'이라는 것을 자랑스럽게 공개하고 홍보한다. 누가 가지고 있었고, 누구에게 선물 받았고, 어떤 경로를 통해 이 그림이 여기까지 왔는지를 낱낱이 공개하면 신뢰가 높아져 작품 값이 올라가기 때문이다. 위탁자를 거의 공개하지 못하는 우리나라 경매와는 무척 다른 모습이다.

'국가의 힘'이
잘나가는 화가를 만든다

비싼 화가가 되려면 좋은 나라에서 태어나라?

블록버스터 전시 하면 대부분 서구 작가들에게 치우쳐 있는 우리나라에서 특이하게도 중남미 작가들만 모아서 전시를 했는데 인기를 끈 적이 있다. 2008년 여름방학 때 덕수궁미술관에서 열린 '20세기 라틴아메리카 거장전 '이었다. 중남미 16개국 작가 84명의 작품을 보여준 이 전시는 많은 미술인들에게 호평을 받았다.

중남미 국가들은 다른 나라들보다 상대적으로 일찍 식민지에서 독립했지만, 20세기 내내 서구문명과 충돌하며 갈등했다. 이 나라 출신 작가들의 작품에는 이런 역사적 상황, 그리고 그 과정에서 국가의 정체성과 작가 자신의 정체성을 고민하는 모습이 광기에 가깝도록 절실하게 표현돼 있다. 그들 중 프리다 칼로, 디에고 리베라, 페르난도 보테로, 루시오 폰타나는 비교적 대중 인지도가 높은 작가들이다.

2006년 천안 아라리오
갤러리에서 열렸던
중국현대미술전에
전시된 수지엔구어의
대형 조각작품.
거대한 공룡 같은
중국이 자본주의
세상을 잠식하려는
모습을 상징한다.

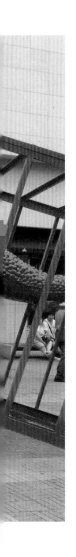

이 전시의 오프닝 때 미술계 사람들 사이에서는 이런 얘기가 나왔다. "이런 작가들이 미국이나, 영국, 아니 독일 사람만 됐어도…." 즉, 이들이 미국, 영국, 독일 사람이었다면 작가의 인지도는 물론 작품 값도 훨씬 올라갔을 것이라는 뜻이다.

그렇다면 작품성에서 전혀 뒤질 것 없는 중남미의 일류 화가들은 대체 무엇이 부족해서 앤디 워홀(미국)이나 게르하르트 리히터(독일) 같은 서구의 스타작가들보다 유명세나 가격에서 뒤처지는 것일까? 그 이유는 고개를 가로젓고 싶지만 어쩔 수 없이 인정해야 하는 것, 바로 '국가의 힘'이다.

국립현대미술관에서 초대전을 했던 프랑스의 한 작가는 기자들이 '좋은 아티스트의 조건이 무엇이냐'고 묻자, 반은 농담조로 "우선 좋은 나라에서 태어나야지요"라고 웃으며 말한 적이 있다. 중국 미술계의 최고 권위자인 판디안范迪安 중국미술관 관장을 만난 자리에서 이 일화를 전했더니, 그는 이렇게 말했다. "그런 말을 하다니 그는 나쁜 작가다. 화가가 인기를 얻는 것은 나라의 힘이 아니다." 하지만 판디안 관장도 부인할 수 없는 사실이 하나 있다. 2000년대 들어 중국 현대미술 작가들이 세계적으로 주목받는 가장 큰 이유가 바로 '중국의 힘' 때문이라는 사실 말이다.

2008년 이후 인기가 다소 가라앉았지만, 중국 현대미술

이 한창 인기였던 2007년에는 경매에서 고가를 기록한 현대미술 작가 100명 중 36명이 중국 작가였다.

중국 현대미술은 조형미가 독특하고, 유머러스하게 자기들의 사회를 풍자해 예술적인 측면에서 봐도 분명 매혹적이다. 하지만 중국의 경제가 폭발적으로 성장하고 있으며, 전 세계에서 중국을 관심 있게 지켜보고 있다는 사실을 간과한 채 그림만 들여다보면서 중국미술품 값을 얘기할 수는 없다.

2008년에 국가별 미술시장 거래 액수는 영국, 미국, 중국, 프랑스, 이탈리아, 독일 순으로 높았다. 이런 나라에 유명 화가, 비싼 화가가 많은 것은 물론 우연이 아니다. 국가의 미술시장 규

그 밖의 나라 8.6%
스위스 1.5%
독일 2.4%
이탈리아 2.7%
프랑스 6%
중국 7.2%
미국 35.6%
영국 35.7%

2008년 국가별 미술시장 거래 액수 (자료: artprice.com)

모, 즉 경제력과 화가의 성공은 밀접한 관계일 수밖에 없다. 미국의 경기가 좋았던 시기에는 미국 현대미술 작가들의 작품 가격이 함께 치솟았고, 2008년 이후 미국 경기 침체로 세계 불황이 시작되자 미국 현대미술작품에 대한 수요도 함께 줄어든 것을 보면 이를 이해할 수 있다.

모든 예술가들에게는 '국가의 힘'이 중요하다. 이른바 '기타 국가' 출신으로 세계적으로 인정받고 유명해진 작가들은 대부분 국적을 초월해 국제적으로 활동하는 것을 볼 수 있다. 앞서 예로 든 중남미 작가들을 봐도 그렇다. 왜곡된 인체 모습을 통해 풍자적 초상화를 그리는 페르난도 보테로 Fernando Botero Angulo. 1932~ 는 콜롬비아 화가이지만 그의 작업실은 뉴욕, 파리, 로마, 모나코에 있고, 5개국을 오가면서 그림을 그린다. 붓 대신 칼로 화폭을 찢는 기법을 사용하는 루시오 폰타나 Lucio Fontana, 1899~1968 는 아르헨티나 출신이지만 이탈리아 작가로 더 잘 알려져 있다. 아버지의 나라인 이탈리아 국적을 가지고 있었고, 이탈리아에서 활동하고 사망했기 때문이다.

미국과 중국 현대미술이 인기 있는 이유

2008년, 대니얼 존슨이라는 미국의 경제학자가 "국내총생산 (GDP) 등 다섯 가지 특징을 통해 국가별 올림픽 메달 개수를 예측할 수 있다"고 발표해 화제가 된 적이 있다. 그는 베이징 올림픽 기간 중에 이런 발표를 하고, "운동 선수들이 신체 조건에 따

군수공장 지대를 개조해 예술가들의 작업실과 갤러리들이 들어서게 한 중국 베이징의 예술 특구 다산쯔 거리(위)
베이징의 주요 화랑촌인 지우창에 있는 아라리오 갤러리의 개관전을 가득 채우고 있는 중국 현대미술작품들(아래)

라 평등한 경쟁을 하는 것이 아니라, 태어난 나라에 따라 사회, 경제적인 영향을 받는다"고 주장해 논란을 일으켰다. 그의 말에 완전히 동조할 수는 없지만, 스포츠 성적이 국가의 경제력 및 영향력과 밀접한 관계에 있는 것은 사실이다. 마찬가지로, 화가들의 성적표 뒷면에도 '어느 나라가 밀어주는 작가인가' 하는 점이 들어가 있다.

2000년대 들어 팝아트 가격이 치솟은 것에는 팝아트가 지닌 미술사적인 가치 때문이기도 하지만, 당시 미국이 가졌던 힘 역시 크게 기여했다. 팝아트 가격이 치솟을 때 국가별 미술시장 거래 액수는 미국이 1위였다. 미국의 시장점유율이 크다는 것은 곧 미국인들이 미술품을 많이 산다는 뜻이다. 사실 작품마다 잘 팔리는 지역은 따로 있다. 크리스티나 소더비 같은 국제적 경매회사가 작품을 위탁 받으면 가장 잘 팔릴 수 있는 지역으로 가져가서 파는 것은 이 때문이다. 미국인들은 당연히 미국의 가치를 높여주는 작품에 돈을 더 쓰게 돼 있다. 우리나라 사람들이 우리의 정서를 가장 잘 담은 박수근의 작품에 높은 값으로 경의를 표하는 것과 같다. 팝아트는 미국의 1960년대 자본주의 사회를 그대로 반영했던 이 나라의 대표적 미술이다. 그러니 팝아트는 다른 어떤 나라에서보다 미국에서 인정을 받았고, 아직까지도 미국에 수요자가 가장 많다. 미국이 가진 시장 파워, 구매 파워가 결국 그들의 대표적 미술인 팝아트의 값을 올리고 있는 것이다.

잭슨 폴록, 마크 로스코 같은 미국 추상표현주의의 대표적 작가들이 비싼 이유도 국가의 힘 차원에서도 설명할 수 있다. 2차

세계대전 직후 부상한 추상표현주의는 미국이 군사, 경제, 정치적으로뿐만 아니라 예술에서도 세계 1위가 될 수 있다는 가능성을 보여줬다. 유럽의 귀족적이고 장식적인 미술에서 벗어나 남성적이고 독창적인 추상화 영역을 개척했음을 추상표현주의가 보여줬기 때문이다. 미국이 지향하는 가치를 그림으로 보여준 셈이니, 미국인들이 추상표현주의 미술을 전폭적으로 지지한 것은 당연하다.

미국 태생의 추상표현주의 작가 잭슨 폴록의 작품 「하나:No.31」(1950). 미국이 지향하는 가치를 표현한 추상표현주의는 미국인들의 전폭적인 지지를 받았다.

　뉴욕의 유명한 중국 현대미술 컬렉터인 하워드 파버Howard Faber는 중국 현대미술품에 남들보다 10년 앞서 투자한 뒤 중국 현대미술이 최고였던 2006년에 대거 팔아 크게 이익을 낸 사람이다. 그는 일찍이 중국 현대미술에 손을 댄 이유에 대해 "다른

건 몰라도 나는 중국의 미래에 대한 믿음을 가지고 있었다"고 말했다.

그의 말처럼 컬렉터들은 한 나라의 미래를 믿을 수 있어야 그 나라의 화가들에게 안심하고 투자를 한다. 그러니 젊은 작가들이 세계 무대에서 커가기 위해서는 국가가 힘을 가지는 것과 국민이 구매력을 가지는 것이 정말 중요하다.

삼성 비자금 사건에
휘말리면서 오히려
엄청난 프리미엄을 얻은
로이 리히텐슈타인의
「행복한 눈물」(1964)

'그 컬렉터'가
살 뻔했다는 이유만으로

유명 컬렉터가 미술시장에 발휘하는 위력

2008년 1월의 마지막 날 서울옥션 경매 현장. 2007년을 마무리하는 경매를 망친 뒤 서울옥션은 깨끗이 마음을 비우고 이날 경매를 열었다. 2007년 말 한국 미술계는 '삼성 비자금 미술품 사건'이라는 강풍을 맞았다. 삼성 그룹의 전 법무팀장이었던 김용철 변호사가 삼성 그룹이 임원들의 차명으로 비자금을 관리했다고 한창 폭로하던 중, 비자금으로 미술품도 구매했다고 주장한 것이다. 그 당시 우리나라를 뒤덮은 빅뉴스 중 하나는 로이 리히텐슈타인의 그림 「행복한 눈물」을 누가 샀느냐 하는 것이었다.

당시 김 변호사가 '삼성 비자금 미술품'이라고 공개한 작품 목록에 이 그림이 들어가 있었다. 이 목록은 사실 서미 갤러리가 2002년 11월을 전후해 뉴욕 크리스티에서 낙찰 받은 미술품 30여 점의 리스트였다. 김 변호사는 서미 갤러리가 삼성을 대행해서 이 작품들을 샀다고 주장했다. 「행복한 눈물」은 2002년 715만

9,500달러(당시 환율로 약 86억 5,000만 원)에 낙찰됐다. 물론 이후 값은 훨씬 더 올랐다. 이 그림을 홍라희 삼성미술관 리움 관장이 샀다는 김 변호사의 주장이 사실일까 아닐까에 세인들의 관심이 쏠렸다.

이 그림에 대한 관심이 최고조에 달했던 때인 2008년 1월 서울옥션 경매에 로이 리히텐슈타인의 「우는 여인」이라는 판화 한 점이 등장했다. 당시 추정가는 4,000~5,000만 원. 그런데 웬걸, 서울옥션이 마음을 비우고 한 경매에서 이 판화를 두고 뜨거운 경합이 벌어져서 결국 6,100만 원에 낙찰됐다. 순전히 「행복한 눈물」 효과였다.

「행복한 눈물」 효과는 거기에서 그치지 않았다. 홍라희 전 관장이 살 뻔했다는 이유만으로 로이 리히텐슈타인은 갑자기 한국에서 가장 유명한 작가가 됐다. 리히텐슈타인은 1960년대 미국의 팝아트 주자로 앤디 워홀과 함께 서양미술사를 새로 쓴 주인공이니 그럴 가치가 충분히 있다. 하지만 우리나라에 그가 갑작스레 그토록 널리 알려진 것은 바로 한국의 최고 컬렉터 홍라희라는 사람과 얽혔기 때문이었다.

소문만으로도 값을 올리는 특급 컬렉터의 영향력

이후에도 한참 동안 로이 리히텐슈타인과 그의 작품 「행복한 눈물」은 한반도를 휩쓸었다. 강남의 중고가구 전문점에 「행복한 눈물」 복제판이 판매용으로 걸려 있는가 하면, 화가, 도예가 등 다

양한 분야의 작가들이 「행복한 눈물」을 패러디한 작품을 만들기
시작했다.

이 여파는 꽤 오래 갔고, 심지어 외국에까지 퍼졌다. 2008년
5월 서울의 한 갤러리에서 열렸던 유럽 팝아트 전시 '누보팝Les
Nouveaux Pop'에는 스페인의 팝아트 작가 안토니오 드 펠리페Antonio de
Felipe가 그린 아크릴화 「애니콜과 행복한 눈물」이 전시돼 화제에
올랐다. 머리 색깔만 파랗게 바뀐 「행복한 눈물」의 바로 그 여인
이 'Anycall'이란 로고가 새겨진 휴대폰을 들고 통화하면서 눈
물을 글썽이는 모습을 그린 그림이었다.

팝아트는 시대의 화두를 담는 것이 특징이다. 1960년대에 앤디 워홀은 누구나 똑같이 마시는 코카콜라 캔을 그려 미국이 자랑하는 민주주의 정신을 표현했다. 같은 시대에 활동한 리히텐슈타인은 한 번 보고 버리는 싸구려 만화잡지에 나오는 이미지를 가공해 현대사회를 풍자했다. 「행복한 눈물」을 보고 사람들은 "에게, 이게 무슨 미술이야?" 하고 비아냥거리지만, 리히텐슈타인은 그런 우리에게 되묻는다. 실은 당신들 주변에 널린 것, 당신들이 내심 추구하는 것도 이런 가벼움 아니냐고. 「행복한 눈물」을 패러디한 작가들 역시 당시 한국 사회의 화두를 작품에 담은 것이다.

시대의 화두로 떠오른 「행복한 눈물」은 한국 미술시장에 큰 영향을 끼쳤다. 특검 수사 결과 이 작품은 삼성의 소유가 아니라고 판정 났지만, 그 사실은 더 이상 중요하지 않았다. 삼성(혹은 홍라희 전 삼성미술관 리움 관장)이 살 뻔했다는 이유만으로도 리히텐슈타인은 이미 충분한 프리미엄을 얻었고, 시장에서 그의 가치는 훌쩍 치솟았다. 삼성 비자금 미술품 사건으로 미술시장 전반이 찬바람을 맞았음에도 불구하고 말이다.

사람들은 톱스타의 패션과 헤어스타일을 따라 하고 싶어한다. 투자의 귀신이 사는 주식이 무엇인지 알고 싶어한다. 유명한 식당에 가보면 으레 스타 배우나 스포츠 선수들이 다녀가면서 남겨놓은 메시지와 서명이 벽에 붙어 있다. '유명인이 하니까 나도' 하며 안심하는 것은 어느새 자연스러운 일이 됐다. 그림도 마찬가지이다. 유명인이 사는 작가, 유명인과 관련된 작가는 그 가

치가 올라가게 마련이다. '무형의 가치'에 값을 매기는 예술 작품은 더욱 그렇다. 특급 컬렉터가 "누구의 작품을 샀다더라" 하는 소문만 나도 해당 작가에게 미치는 영향이 크다.

데미언 허스트를 키워낸 유명 컬렉터 찰스 사치가 중국 현대 미술품을 산다는 소문이 나돌았던 2000년대 중반, 베이징에 있는 화랑과 작가들은 앞다퉈 "우리 스튜디오에 찰스 사치가 다녀 갔다"고 소문을 퍼뜨리곤 했다. 소문만으로도 작품의 가치가 단번에 오르기 때문이다. '유명인이 사는 그림, 유명인이 좋아하는 작가'라는 사실은 이렇게 중요하다.

김수자가 2006년 마드리드 크리스탈 궁전 내부를 빛과 소리를 이용,
완전히 다른 공간으로 바꿔놓았던 설치 작품 「호흡: 거울여인」.
그의 작품은 이처럼 장소특수적인 설치 작품이 많아 시장에서 경매가 쉽게 되지 않는다.

좋아서 비싼 것인가,
비싸서 좋은 것인가

그림 값은 화가의 가치 요소 중 하나일 뿐

뉴욕에서 활동하는 작가 김수자[1957~]는 국제 주류 무대에서 인정받은 몇 안 되는 한국작가다. 그는 『조선일보』와 김달진미술연구소가 공동기획한 설문조사에서 비영리 부문 미술 전문가 20명이 뽑은 '미래에도 잊히지 않을 작가' 10명에도 선정됐고, 세계적 미술 월간지인 『아트뉴스[Artnews]』가 2006년 2월 '현대미술의 10가지 특징'이라는 특집기사를 게재할 때 '명상[meditation]'을 보여주는 대표적 작가로 김수자를 소개했을 정도다.

세계 최고의 비엔날레인 베니스비엔날레에서도 김수자는 한국관이 아니라 본전시에 초청이 돼 전시를 했고, 그 밖의 주요 비엔날레와 미술관에서 그의 작품을 어렵지 않게 만날 수 있다.

하지만 장소특수적[site-specific]인 설치미술과 비디오아트를 주로 하는 김수자의 작품은 경매 같은 시장에서 거래가 쉽게 되지 않는다. 1999년부터 뉴욕 맨해튼에서 작업을 하고 있는 그는 월세

걱정을 하며 사는 평범한 뉴요커다. 그는 종종 "시장의 호황을 보며, 우리 같은 작가들은 오히려 좌절을 느낄 때가 있다"고 말한다.

2009년에 브룩클린미술관에서 한국 작가로서는 처음 개인전을 하고, 2010년 뉴욕 구겐하임미술관에서 드로잉 퍼포먼스를 해달라고 초청 받은 곽선경 Sun K. Kwak 역시 주로 설치작업을 하기 때문에 국제 무대에서 맹활약하는 것에 비해 경매나 아트페어 등 시장에서는 보기가 힘들다. 그는 검정색 매스킹 테이프를 전시장에 찢어 붙이는 방식으로 '공간 드로잉'을 한다. 그의 전시는 관객과 평단의 호평을 받지만, 전시가 끝나면 철수하고 없어지니 이런 작품을 사고 팔기는 쉽지 않다.

미술 작가에 대해 말할 때 사람들은 돈 얘기를 빼놓지 않는다. "얼마나 비싼 작가인데" "요즘 값이 얼마나 올랐다는데" "내가 그 작품 가지고 있는데 값이 통 안 올라" 하는 식으로 말이다. 이제 작품 값이 화가의 가치를 설명하는 요소들 중 하나라는 점은 인정할 수밖에 없는 현실이다.

하지만 이쯤에서 질문을 던져보자. 정말 작품이 비싸게 잘 팔려야만 좋은 작가일까? 위 작가들의 예를 보면 알 수 있듯, 대답은 물론 '그렇지 않다'이다. 좋은 미술 작가들이 반드시 시장성이 있는 것은 아니며, 비싸게 팔린 작가의 작품성이 언제나 탁월한 것만도 아니다. 미술품의 가격이 정해지는 데에는 작가와 작품 외에 다른 요소들도 많이 작용하기 때문이다.

또 하나 다른 질문을 해보자. 비싼 작가일수록 좋은 작가일까?

© Brooklyn Meseum of Art

검정색 매스킹 테이프를 찢어 전시장에 붙이는 방식으로 전시하는 곽선경이
뉴욕 브룩클린 미술관에서 개인전 '280시간 그러안기'를 설치하는 모습.
전시가 끝나면 철수하고 없어지는 이런 작품은 어떻게 거래가 될까?

이 역시 어리석은 물음이다. 피카소는 서양 미술사에서 가장 중요한 작가로 손꼽히고 있으며, 가격 역시 그 위상에 걸맞게 매우 비싸다. 하지만 미술 경매 역사상 피카소보다 비싸게 팔린 작가도 있다. 스위스의 조각가 알베르토 자코메티 Alberto Giacometti, 1901~1966 다. 그의 브론즈 조각 「걷는 사람 I Walking Man I, 1960」이 2010년 2월 소더비 런던에서 6,500만 파운드(1억 430만 달러)에 팔려, 피카소 작품의 중 최고가를 기록했던 「파이프를 든 소년」(1억 410만 달러)을 넘겼다. 이후 석 달 만에 다시 다른 피카소 그림에 의해 최고가가 경신됐지만 자코메티의 이 조각은 석 달 동안 '피카소보다 비싼 작품'의 지위를 누렸다. 1, 2차 세계대전 이후의 피폐한 인간 모습을 독특하게 표현한 조각가 자코메티가 서양미술사에서 매우 중요한 작가인 것은 맞다. 하지만, 그가 한때 세계 최고가 기록을 깼다고 해서 그가 피카소나 반 고흐보다 미술사적으로 더 중요한 작가라는 뜻은 아니다.

2009년 영국의 『더 타임즈 The Times』는 투표를 통해 '20세기 이후 지금까지 가장 중요한 작가 200명' 리스트를 뽑았는데, 여기에서 1위는 당연히 피카소였고 자코메티는 25위에 올라 있다. 자코메티의 작품 하나가 갑자기 피카소 대열에 올라갔다고 해서 갑자기 그에 대한 평가나 위치가 눈에 띄게 달라지지는 않을 것이다. 자코메티의 작품이 최고가에 팔린 것은 오히려 시장의 큰손들이 미국이 아닌 다른 나라에도 많이 있으며, 그들의 취향이 다양해졌다는 점을 시사한다. 시장이 더 이상 미국의 작가와 컬렉터들에게 치우쳐 있지 않다는 점을 암시하기도 한다. 즉, 작가

자체의 가치 외에도 다른 여러 요소들이 실제 가치보다 가격을
더 올릴 수도 있다는 뜻이다.

시장에서 인기 있는 작가가 좋은 작가일까

물론 작품이 시장에서 관심을 끌면, 그 작가도 화제에 오르게 마
련이다. 예를 들어, 2006년 홍콩의 경매에서 한국의 젊은 작가들
작품이 주목 받고, 높은 가격에 판매되면서 국내에서도 그 작가
들의 인지도가 올라간 경우가 있다. 어울리지 않는 조합의 인물
들을 선정, 작은 입자로 큰 이미지를 만드는 김동유[1965~]의 「마
오-마릴린 먼로」가 2006년 5월 홍콩 크리스티 경매에서 3억
2,300만 원에 낙찰되면서 당시 한국 작가의 국제경매 낙찰가 최
고 기록을 세웠을 때, 국내에서 연일 그에 대한 기사가 쏟아져
나왔다. 또, 2007년 5월 홍콩 크리스티 경매에서 홍경택[1968~]의
「연필 I」이 7억 8,000만 원에 낙찰돼 다시 한국 작가의 국제 경
매가 최고 기록을 경신하자 일반인들도 홍경택에 대해 관심을
가지기 시작했다. 이처럼 일단 시장에서 화제가 되면 언론에도
쉽게 노출이 되기 때문에 작가의 인기도 올라간다. 위에 말한 자
코메티의 작품도 앞으로 미술사를 이야기할 때 쉬지 않고 등장
하게 될 것이다.

　이제 작품 가격이 화가의 가치를 설명하는 중요 요소 중 하나
라는 점은 부인할 수 없다. 하지만 그게 작가의 훌륭함과 비례하
는 것은 아니라는 점은 여러 곳에서 볼 수 있다. 앞서 언급한 『더

타임즈』의 '중요 작가 200명'을 살펴보자. 대부분은 고가의 비싼 작가들이다. 하지만 이 리스트의 5위에 있는 마르셀 뒤샹은 어떤가? 그는 20세기 초반에 소변기, 자전거, 와인꽂이를 조각으로 만든 사람이다. 일상의 평범한 물건을 다른 관점에서 보고 그 물건에 다른 시각을 집어 넣어 예술 작품으로 만드는 뒤샹의 '레디메이드 예술'은 20세기는 물론 21세기 작가들에까지 막대한 영향을 끼치고 있다. 뒤샹은 그 어떤 설문조사에서도 당연히 '톱 10'에 들어갈 것이다. 하지만 난해하고 장식성이 떨어지는 그의 작품이 경매에서 고가에 거래되는 것은 보기 드물다. 그래서 그는 '미술 역사상 중요한 작가'의 리스트에는 빠지지 않고 등장하지만, 정작 아트프라이스닷컴이 매년 집계하는 '작년 한 해 비쌌던 작가' 같은 리스트에서는 500위 안에도 들지 못하기 일쑤다.

관심이 가는 작가가 생긴다면, 그 작가의 작품 가격이 궁금한 건 당연한 일이다. 하지만, 가격이 작가의 모든 것을 말해주는 건 아니라는 점 하나만은 잊지 말자.

박수근도, 천경자도
팔리지 않을 때가 있다

유명 화가라고 다 비싸고 살 만한 가치가 있을까

"다음 작품은 박수근의 드로잉 「풍경」입니다. 2,300만 원부터 시작하겠습니다. 2,300만 원 있으세요?"

경매사가 넓은 홀을 둘러봤지만 장내는 고요했다. "2,400만 원?" 역시 아무도 응찰표를 들지 않았다. 국내 미술시장이 한창 초호황이던 2006년 10월의 어느 날이었다. 서울옥션의 경매에 각각 2,500만 원 안팎의 추정가를 달고 나온 박수근의 연필 드로잉 두 점이 잇따라 유찰됐다. 응찰자는 단 한 명도 없었다. 이날 박수근 유화 3점, 천경자 채색화 3점이 나왔지만 각각 1점씩 팔리는 것에 그쳤다.

같은 날 나온 김환기의 1969년작 유화 「십자구도」 역시 추정가는 1억 5,000만~1억 7,000만 원이었지만 한 명도 손을 들지 않아 유찰됐다. 국내 최고참인 박혜경 경매사도 이런 상황이 어색한 듯 진행을 하다가 살짝살짝 웃곤 했다.

2006년 서울옥션
경매에서 큰 화제를
모으며 등장했지만
결국 응찰자가 없어
유찰된 천경자의
「목화밭에서」(1954)

사실 이건 이례적인 풍경은 아니다. 미술시장이 초호황일 때에도 이런 일은 종종 생긴다. 비슷한 시기에 열렸던 K옥션 경매에서는 김환기의 1964년작 유화 「겨울산」이 응찰자가 한 명도 없어 유찰돼 화제가 됐다. 경매회사 측에서는 추정가를 9~11억 원으로 잡고, 당시 김환기 작품의 최고 기록이었던 6억 9,000만 원을 쉽게 깰 수 있을 것이라고 기대했지만, 막상 경매장에서는 단 한 명도 이 그림에 응찰하지 않았다.

이처럼 블루칩 대가들이 경매에서 단 한 명의 응찰자도 없이 유찰돼 '대망신'을 당하는 일은 흔하다. 2006년 6월 서울옥션에 나온 천경자의 채색화 「목화밭에서」 경매는 우리 미술시장이 한창 뜨거워질 때 처음으로 일어난 황당한 경매였다. 당시 시장의 분위기는 매우 좋았고, 이날 경매장은 사람들로 가득 찼다. 「목화밭에서」가 추정가 9억 원에 출품됐다는 뉴스가 이미 경매가 열리기 열흘 전에 언론을 통해 알려진 참이었다.

「목화밭에서」는 천경자의 초기작품이다. 1954년에 천경자가 목화밭에서 쉬고 있는 자신의 가족을 그린 작품으로 개인 컬렉터가 소장하고 있어서 그 동안 공개된 적이 없었다. 그러다가 2006년 3월 갤러리 현대에서 천경자 특별전이 마련되면서 처음 주목을 받았다. 언론의 관심도 커서 지면을 크게 할애해 전시 프리뷰에 이 작품 사진을 실었다.

처음 공개되는 작품이라 이 그림은 전시 중에도 인기를 끌었다. 또한 천경자 작품으로는 보기 드물게 대작이었다. 하지만 워낙 초기작이라 천경자의 전형적인 스타일, 즉 몽환적 분위기와

특유의 색채감은 잘 드러나지 않는다. 따라서 전문가들은 이 작품이 재미있기는 하지만 그다지 비싸지는 않을 것이라고 보았다. 전시 이력도 갤러리 현대 전시가 처음이었고, 이 작품에 대해 연구된 자료도 없었다.

당시까지 경매됐던 천경자의 가장 비싼 작품은 2억 3,000만 원이었다. 그런데 과연 이 작품이 내정가 9억 원에 경매를 할 것일까 의심스러웠는데, 정말 경매는 7억 원에서 시작했다. 경매사가 "7억 원 있으십니까?" 하고 경매장 안을 둘러봤지만, 아무도 손을 들지 않았다. 경매사는 다시 "7억 1,000만 원?" 하고 한 단계 높여 불렀다. 장내는 여전히 조용했다. 그렇게 한 명도 응찰하지 않은 상태에서 이 작품은 허무하게 유찰됐다. 허무한 건 이 작품만이 아니었다. 이날 경매에 천경자 작품이 「목화밭에서」를 포함해 모두 7점이 나왔는데, 딱 한 점만 낙찰됐을 뿐 나머지도 모두 유찰됐다.

천경자의 이름값을 생각할 때 이는 참 희한한 일로 보일 수 있다. 천경자는 서울옥션이 그 경매 즈음에 발표했던 주요 작가 25명의 가격 상승률에서 상승지수 6위에 오른 블루칩 작가였다. 2001년을 기준으로 했을 때 경매 당시인 2006년의 상승지수는 234를 기록했다. 2001년에 100만 원 주고 산 천경자의 작품이 2006년에는 234만 원이 됐다는 뜻이다. 실제로 채색화 「북해도 천로에서」는 2002년에 3,600만 원에 낙찰됐다가 3년 반 뒤인 2006년에 9,500만 원에 낙찰돼 두 배가 훨씬 넘는 차익을 남겼다.

하지만 이는 어디까지나 꽃과 여인, 해외여행에서 느낀 정취 등 천경자 특유의 이국적이고 몽환적인 분위기가 표현된 후기 대표작들에 해당하는 경우다. 아무리 이름값 높은 천경자라 해도 언제 그린 어떤 작품이든 무조건 크기에 비례해 가격이 올라가지는 않는다. 유찰이 쏟아진 이 경매에 나왔던 천경자 작품은 대부분 초기작품으로, 일상과 주변 사물을 소재로 한 삽화였다. 이를 통해 소비자들이 이제 천경자라는 이름만 보고 무조건 사는 게 아니라, 작품에 얼마나 그의 대표적인 스타일이 적용돼 있는지를 따져보고 있다는 것을 알 수 있었다.

가장 중요한 것은 작품의 질

반면 작가의 이름이 전혀 중요하지 않다는 예를 보여준 경매도 있었다. 2005년 11월 서울옥션의 '열린 경매' 였다. 열린 경매에는 중저가의 온갖 작품이 다 나온다. 여기에 작자 미상의 산수인물화가 한 점 나왔는데, 내정가 20만 원보다 무려 165배가 높은 3,300만 원에 팔렸다. 비단에 수묵채색으로 그린, 제목도 없는 이 작품은 세 사람이 깊은 산을 오르고 있는 모습을 담고 있다. 위탁자는 수년 전 국내 한 화랑에서 구입했다고만 기억할 뿐, 어느 나라 작품인지, 누가 그렸는지도 모른다고 했다. 동양화 전문가들도 이 그림을 두고 각각 일본 그림이다, 중국 남송화다, 한국화다 하고 의견이 달랐다. 시기는 15세기에서 17세기로 추정했지만, 아무도 정확하게 제작연도를 알 수 없었다.

결국 이 작품은 정체불명의 '떠돌이 그림'으로 경매에 나왔다. 그래서 내정가가 불과 20만 원이었던 것이다. 그런데 이날 경매에서 무려 여덟 명이 뜨겁게 경합을 벌였다. 경매 출품작이 내정가의 100배가 넘는 가격에 낙찰되는 것도 처음 있는 일이었지만, 그것이 작가도 알 수 없고 보증서도 하나 없는 떠돌이 그림인 것은 더 놀라웠다.

과거 미술시장에서는 '이름값은 곧 그림값', '큰 그림이 비싼 그림'이라는 '묻지마 원칙'이 있었다. 하지만 점차 작품 가격에 대한 정보가 공개되고, 가격을 올리는 요인에 대한 분석도 이루어지면서 이런 원칙이 깨지고 있다. 화상과 경매회사들은 대가의 작품은 일단 고가로 내놓게 마련이지만, 소비자들이 작품의 질에 따라 선별을 하고 있는 것이다.

같은 작가라도 컬렉터들이 선호하는 특정한 시기와 스타일이 있다. 서울옥션이 낸 보고서에 따르면, 장욱진은 1950년대와 1960년대의 구작이 후기 작품에 비해 약 50퍼센트 비싸다. 이우환은 1970년대의 작품이 1980년대 이후의 작품보다 2~3배 더 비싸다는 결과가 나왔다. 이들 작가의 초기작이 후기작보다 비싼 이유는 컬렉터들이 더 선호해서 희소성이 있기 때문이다.

재미있는 것은 이런 선호도 역시 유행에 따라 바뀐다는 사실이다. 피카소의 경우 전통적으로 초기 청색시대나 장미시대의 작품이 희소성이 높고 비쌌지만, 2000년대 들어서 후기 작품이 점점 인기를 끌고 있다. 인상파 화가들의 작품은 인상주의 초기인 1870년대와 1880년대 작품이 가장 인기 있었지만, 최근에는

작가도, 시대도,
국가도
알 수 없었지만
2005년 서울옥션의
열린 경매에서
내정가의 165배가
넘는 3,300만 원에
낙찰된 작품

추상적 스타일이 강해지는 후기 작품이 인기를 끌고 있다. 이에 대해 뉴욕 소더비에서 인상주의와 근대미술을 담당하는 스테판 코네리 부사장이 방한해 인터뷰를 할 때 했던 말이 생각난다.

"요즘 사람들이 현대미술을 좋아하기 때문에 피카소도 후기 작품을 더 좋아하는 현상이 생겼습니다. 이제 윌렘 드 쿠닝 작품 옆에 걸어놓아도 어울릴 법한 피카소와 모네의 그림을 원하는 것이지요. 사람들이 현대미술의 감각을 지닌 작품을 선호하기 때문에 유럽 근대작가들의 후기 작품이 점점 인기를 끄는 것입니다."

사실 이처럼 피카소의 후기 작품에 대한 수요가 오른 것은 경매회사와 화랑의 입김도 작용했다. 피카소와 모네 같은 유럽 근대미술 대가들의 초기 작품은 역사적인 의미가 더 크고, 이미 지난 100년 동안 많은 사랑을 받아서 대부분 거래가 다 됐다. 이런 작품은 대부분 미술관에 소장돼 있어서 더 이상 시장에 나올 게 별로 없다. 이에 비해 후기 작품은 개인이 소장하고 있는 경우가 많아 아직 시장에서 거래가 될 가능성이 많다. 그림 장사를 하는 사람들 입장에선 당연히 이들의 후기 작품을 높게 평가할 수밖에 없는 것이다. 경매회사와 화랑에서 이들의 후기 작품을 재평가하고 많이 다루기 시작하면서, 실제로 컬렉터들의 취향, 즉 유행도 그쪽으로 가고 있는 추세다.

이러니 미술투자를 하려면 보통 복잡한 게 아니다. 작가 이름도 따지고, 선호되는 시기도 따지고, 변화하는 유행도 따라 가야 하니 말이다. 그러면 뭔가 철석같이 믿을 수 있는 불변의 법칙은

없을까? 물론 한 가지 있다. 바로 작품의 질이다. 어느 작가건 그의 대표적 스타일에 A급 질의 작품을 사면 다리 뻗고 잘 수 있다. 다시 말하지만 유명 화가, 이름값이 높은 화가라고 해서 무조건 다 투자 가치가 높은 것은 아니다. 피카소 작품이라고 무조건 비싼 것은 아니라는 사실을 잊지 말자.

미술품 기록가격은
왜 계속 깨질까

미술시장의 불가사의, 최고기록은 늘 깨진다

미술시장에는 기묘한 불가사의가 하나 있다. 아무리 불황이라도 경매에서 낙찰 최고기록을 깨는 작품은 계속 나온다는 점이다. 왜일까? 결론부터 말하면, 미술시장에도 빈익빈 부익부 현상이 있기 때문이다. 또한 미술시장이 여타 다른 시장보다 은밀한 것은 사실이지만, 그럼에도 구매행위를 과시하려는 사람들은 늘 있기 때문이기도 하다.

국내외 미술시장이 천국에서 곧바로 지옥으로 곤두박질쳤던 대표적 시기는 바로 2007년 하반기부터 2008년 상반기였다. 2005년 하반기부터 약 2년 동안 유례 없는 호황을 누리다가 2007년 하반기 미국의 경기침체와 함께 우리나라는 물론 세계의 미술시장도 크게 가라앉았다. 2008년 1분기에는 국제미술시장 분석기관 아트프라이스닷컴이 분석한 미술품 가격지수가 2001년 9.11 테러 이후 처음으로 내려가는 등 미술시장과 관련

한 각종 수치가 최악을 기록했다.

하지만 이런 불황과 상관없이 경매 현장에서는 기록을 깨는 초고가 작품이 쏟아졌다. 모네의 「수련」이 8,040만 달러(약 804억 원, 수수료 포함, 2008년 6월 크리스티 런던)에 낙찰돼 모네 작품 경매가 최고기록을 세웠다. 이 작품 하나 덕에 이날 저녁 경매의 낙찰총액도 유럽 경매 사상 최고(약 2,840억 원)를 기록했다. 현대미술 부문에서는 아일랜드 태생의 화가 프랜시스 베이컨의 「삼부작」이 8,600만 달러(약 860억 원, 2008년 5월 소더비 뉴욕)에 팔려 현대미술 부문 최고기록을, 영국화가 루시안 프로이드의 「잠자는 여인의 초상」이 3,300만 달러(약 330억 원, 2008년 5월 크리스티 뉴욕)에 팔려 생존작가 중 최고기록을 세웠다. 모네, 베이컨, 프로이드 세 사람 모두 유명한 작가들이지만 세계적인 경제 불황 때 쏟아진 수백억 원의 기록은 합리적으로 설명할 수 없는 가격이다. 다른 경제지표나 미술시장의 전체적인 기후에 비하면 명백히 예외일 수밖에 없다.

미술시장이 불황일 때에도 왜 비싼 그림의 기록가는 계속 깨지는 것일까? 우선 미술시장의 빈익빈 부익부 현상으로 살펴보자. 일단 불황에도 끄떡없는 '대부호'들은 당연히 언제든지 그림을 사게 마련이다. 메릴린치와 캡제미니가 2008년 6월에 발표한 '세계부자보고서'에 따르면 2007년을 기점으로 세계의 백만장자(보유 주택을 제외한 순자산이 100만 달러 이상 되는 사람들)의 수는 처음으로 1,000만 명을 넘었다. 이들은 재산의 25퍼센트를 미술에 투자한다고 한다.

대부호들의 구매심리는 일반인들이 이해할 수 있는 수준을 넘어선다. 그들은 미술품이 비싸면 비쌀수록 더 좋아하며 구입한다. 더욱이 인상주의의 불을 당겨 서양미술사에 근대의 기운을 불어넣기 시작한 모네 같은 역사적인 작가의 대표작이 나왔다면, '지금 아니면 영원히 못 살 수도 있다'는 불안감이 생기기 때문에 가격이 아무리 높아도 상관없이 일단 손에 넣고 보자는 심리가 있다. 그러니 백만장자의 수가 계속 늘어나는 한, 고가 미술품의 기록가 행진은 계속될 수밖에 없다.

미술시장의 효자 고객, 신흥부자들

이미 고가의 미술품을 사고 있는 대부호들뿐 아니라 신규 컬렉터들도 이런 기록가격 행진에 톡톡히 한몫을 한다. 이제 미술품 수집은 명실공히 세계화했다. 20세기처럼 미국과 유럽 출신의 큰손 컬렉터가 지배하는 것이 아니라, 러시아, 중동, 남미, 아시아의 신흥 부자들이 고가의 그림을 사고 있다.

일본 거품경제 붕괴로 미술시장이 수직 하강했던 1990년대 초와는 달리 이제 어느 한 나라의 경제가 망한들 세계 미술시장이 갑자기 흔들릴 가능성은 낮다. 게다가 돈이 엄청나게 많은 새내기 컬렉터들은 좀 비싸다 싶어도 크리스티와 소더비의 VVIP 리스트에 오르기 위해 과감하게 돈을 쓰는 경향이 있다. 앞서 말한 프랜시스 베이컨과 루시안 프로이드의 기록 경신 작품은 둘다 러시아의 신흥갑부이자 영국 프리미어 리그 축구팀 첼시의

구단주인 40대 초반의 남자 로먼 아브라모비치가 샀다.

실제 뉴욕과 런던에서 초고가에 팔린 작품이 러시아, 중동, 남미의 컬렉터 누구누구가 샀다고 보도되는 경우가 종종 있는데 이는 속내를 알면 은근히 흥미롭기도 하다. 보통 기존의 부자 컬렉터들은 철저하게 장막 속에 숨는다. 기자들이 아무리 경매회사를 협박하고 회유해도 특정 작품을 누가 샀는지 절대 말해주지 않는다. 따라서 구매자가 보도가 되었다는 것은 그 사람이 '내가 샀다고 알려도 좋다'는 암시를 준 것으로 볼 수 있다. 신규 컬렉터들은 은근히 구매 사실을 알리려는 과시욕이 강하기 때문이다.

미술시장이 국가간 파워게임의 장이 된 것도 초고가 작품이 나오는 이유 중 하나다. 미국을 대표하는 작가들이 천문학적인 액수로 거래가 된다면 영국을 대표하는 작가들을 다루고 마케팅하는 측(국가, 딜러, 컬렉터 등)에서 이에 질세라 가격을 올린다는 얘기다. 우리나라 작가들의 시장성을 얘기할 때 "중국 작가들보다 뭐가 부족해서" 하는 식으로 얘기하는 것도 국가간 경쟁심리가 있기 때문이다.

이렇게 여러 가지 이유로 아무리 경제가 어려워도 수백억 원짜리 그림은 계속 팔린다. 뒤집어 말하면, 고가의 미술작품이 천문학적인 액수로 기록가격을 깼다는 뉴스가 나와도 그것만으로 미술시장이 호황이라고 생각하면 오산이라는 뜻이다.

STEP **3**.

그림 쇼핑에
나서다

그림을 '소유하는' 즐거움과 기쁨

사람들은 왜 그림을 살까

내가 처음 직접 돈을 주고 그림을 산 것은 대학교 3학년 때인 1993년 겨울 뉴욕으로 배낭여행을 갔을 때였다. 그때 거리에서 자기가 그린 그림 몇 점을 진열해놓고 팔던 흑인에게서 스케치북 크기의 그림 한 점을 30달러를 주고 샀다. 흑인 노동자가 열심히 땅을 파며 일하는 모습을 그린 그림으로, 흙과 물감을 섞어 그려 질감이 도톨도톨한 작품이었다.

　당시 학생에 여행자였던 나에게 30달러는 무척 큰 돈이었다. 하지만 나는 말도 안 통하는 낯선 이방인에게 작품을 팔기 위해 진지하게 자기 작품을 설명하는 그의 모습이 무척 마음에 들었다. 지금도 그 그림을 보면 당시 뉴욕의 거리에서 만난 그 작가의 모습이 생생하게 떠오른다. 그가 아직 그림을 그리고 있으면 좋겠다, 진짜 화가가 됐으면 정말 좋겠다, 혹시 내가 모르는 사이 유명한 화가가 된 건 아닐까, 이런 생각을 하며 혼자 웃기도 한다.

내가 생애 최초로
구입한 그림.
뉴욕 거리의
화가에게 30달러를
주고 사서 지금도
잘 간직하고 있다.

이제는 30달러가 아니라 마음만 먹으면 300달러, 3,000달러
짜리 그림도 살 수 있게 됐지만, 그림을 살 때 내가 갖는 마음가
짐은 그때와 별 차이가 없다. 작품에 혼을 담은 작가의 삶을 나
누어 가진다는 것, 그리고 내 가족과 친구들과 함께 보며 기쁨을
나누고 싶다는 것이다. 수백만 달러, 수천만 달러, 수억 달러짜
리 그림을 사는 큰손 컬렉터나 기업 컬렉터라 해도 이런 마음은
마찬가지일 것이라고 생각한다.

그림을 소유해서 얻는 즐거움은 많다. 그 중 하나는 '독점소유'의 즐거움이다. 아무리 돈이 많은 사람이라도 베토벤의 교향곡 「운명」을 혼자 소유할 수는 없다. 제 아무리 갑부라 한들 헤밍웨이의 소설 『무기여 잘 있거라』를 다른 사람은 못 읽게 하고 혼자만 읽는 것도 불가능하고, 영국 로얄 발레단의 발레 공연 「마농」이 너무 좋다고 나 혼자만 볼 수는 없다. 하지만 피카소의 유화 「파이프를 든 소년」을 독점소유할 수는 있다. 돈만 많다면 그림을 사서 내 방에 걸어 두고 매일매일 나 혼자 바라볼 수 있고, 우리 집에서 파티를 열어 사람들을 초청해 보여주며 자랑할 수도 있다. 그게 미술이 다른 예술 장르와 다른 점 중 하나다. 돈만 있다면 독점소유가 가능한 예술. 미술을 말할 때 돈 얘기가 자주 따라다니는 건 바로 이런 독점성 때문인지도 모르겠다.

그림을 갖는 것은 곧 그 '가치'를 품는 것

사람들이 그림을 사는 이유에 대해 좀더 학문적으로 분석을 한 결과가 있다. 미국의 심리학자 워너 뮌스터버거Werner Muensterberger는 『컬렉팅, 그 못 말리는 열정Collecting, An Unruly Passion』이라는 책에서 "열정적으로 모은 미술품은 어른들에게 포근한 담요 같은 역할을 한다"고 썼다. 사람들이 그림을 수집하는 이유에 대해 그는 다음과 같이 설명한다.

"컬렉터는 미술품에 힘과 가치를 부여한다. 왜냐하면 미술품을 가지고 있음으로써 자신의 정신적 상태가 향상되는 기쁨을

얻기 때문이다. 사람들은 좋은 작품을 가지고 있으면 그 작품의 가치가 자기 자신에게 옮겨진다고 믿는다. 좋은 미술작품을 통해 컬렉터는 자신이 '뭔가 있는 사람'이라고 확신하게 된다."

쉽게 말하면 사람들은 자신의 가치를 높이기 위해 미술품을 수집한다는 얘기다.

미국의 종합 문화예술잡지인 『에스콰이어』는 여기에서 좀더 구체적으로 들어갔다. 이 잡지는 일찍이 1970년대에 컬렉터들이 미술품을 모으는 이유를 세 가지로 정리한 적이 있는데 미술 전문가들은 아직까지도 이를 곧잘 인용한다. 첫째 미술에 대한 사랑, 둘째 투자수익에 대한 기대, 셋째 사회적인 이유, 즉 사람들에게 존경 받고 상류사회로 진입하는 길이 된다는 믿음이다.

첫 번째 이유인 미술에 대한 사랑은 단지 그림을 바라보고 있을 때 행복하다는 것만을 뜻하지 않는다. 사람들은 미술작품을 보면서 스스로 성장하는 것을 느낄 수 있다. 미국 현대미술의 대표적 컬렉터인 에밀리 트레맨 Emily Tremaine 은 이런 말을 했다.

"내가 그림을 사는 건 책을 사는 것과 같은 이유에서다. 즐기고, 공부하고, 그리고 스스로 깨달음을 얻기 위해서다. 우리 시대에 어떤 작품이 가장 가치가 있는지 찾아 다니며 참된 작품을 건져내는 일은 매우 도전적이면서 유익하다."

두 번째 이유 투자가치는 좀 복잡한 문제다. 사실 미술품 수집에 대해 자문을 구할 때 흔히 듣게 되는 말이 "경제적 가치만 생각하고 컬렉팅을 하면 안 됩니다. 당신의 마음에 드는 것을 사는 게 가장 중요합니다"는 식의 얘기다. 물론 1~2만 원이나 10~20만

원 정도를 쓰는 것이라면 이 말에 순순히 따를 수도 있다. 하지만 100만 원, 1,000만 원, 아니 1억 원을 내고 그림을 살 때도 정말 눈 딱 감고 자신의 주관적인 느낌에만 기댄 채 돈을 쓸 수 있을까? 현실적으로 그러기는 너무 힘들 것이다. 그래서 미술시장이 안정되어 있는 미국, 유럽, 중국, 일본 등에서는 작가의 경제적 가치를 계량화한 자료가 많이 공개되는 것이다.

그러나 미술투자는 부동산이나 주식과는 분명히 다르다는 점을 밝혀두고 싶다. 주식에 투자를 하면 돈이 불어나는 동안 그 돈이 실제로 보이진 않지만, 미술에 투자하면 돈이 불어나는 동안에도 내 눈앞에 멋진 그림이 걸려 있게 된다. 또한 주식에 투자하면 매일 시세를 들여다봐야 하지만 미술에 투자하면 그럴 필요가 없다. 매일 경매가 열리는 것도 아니고, 주식처럼 그림 시세가 하루가 다르게 바뀌는 것도 아니니 늘상 들여다볼 자료도 없다. 마음 한구석에 투자에 대한 기대를 하면서도 매일매일 변하는 숫자놀이에 마음 졸일 필요가 없다는 게 예술을 사랑하는 투자자들에게는 큰 즐거움이다.

컬렉팅을 하는 이유의 마지막 항목인 사회적인 이유 또한 간과할 수 없다. 앞서 말한 트레맨도 "사회적인 보상은 컬렉팅의 중요한 이유다. 그림을 모으면서 나는 좋은 경험을 많이 했고, 활력과 상상력과 정이 넘치는 친구들을 사귀게 됐다"고 말했다. 패트리카 마셜이라는 미국의 딜러는 "미국에서 주요 컬렉터가 된다는 것은 귀족사회로의 진입을 뜻한다"고 말하기도 했다. 물론 그렇다고 컬렉터의 사회적인 역할을 단순히 사교적인 것으로

생각하면 안 된다. 한 시대의 미술계를 이끄는 데 컬렉터가 중요한 역할을 한다는 점이 핵심이다.

취미활동을 하면서 지적 욕구도 채우고, 투자 수익도 올리면서 사회적인 신분 상승까지 할 수 있다니. 그렇게 보면 미술 컬렉팅보다 더 좋은 일은 없어 보인다. 하지만 손에 잡히지 않는 가치에 큰돈을 쓴다는 것은 어쨌든 위험한 일이다. 따라서 컬렉팅의 가장 큰 이유는 역시 '미술에 대한 사랑'이 아닐까 한다. '설령 크게 손해를 본다 해도, 이 작품을 사서 얻는 부수적 이익이 없다 해도, 그냥 이 작품과 함께 매일매일 살 수만 있다면 그걸로 좋아'라는 '뜨거운 마음'이 있어야 하기 때문이다.

그림 쇼핑은 미술을 사랑하는 가장 열정적인 방법이다. 그 목적이 순수하게 컬렉팅에 있든 투자에 있든 그 출발점은 항상 미술을 사랑하는 열정적인 마음이어야 한다. 그렇지 않고 "누구누구가 블루칩 작가래" 하는 소문만 듣고 한 건 크게 건지려고 덤볐다가 손해만 본 사람들도 여럿 봤다.

컬렉터가 된다는 것은 이 땅에서 '예술가'라는 이름을 등에 지고 눈에 보이지 않는 가치를 향해 홀로 앞으로 나아가는 누군가에게 힘을 주면서 그의 고민과 즐거움을 나누어 갖는 일이다. 그것은 정말 보람 있고 무엇보다 재미있는 일이다. 미술 애호가, 미술 후원가는 작가와 그림에 대한 애정만 있다면 누구나 될 수 있다.

2009년 뉴욕, 아트페어 볼타쇼에 참가한 스페인의 ADN 갤러리 부스에 전시된 유제니오 메리노의 조각.
부시 전 대통령을 풍자한 작품이다.

갤러리, 아트페어, 경매장에 가는 날

그림은 어디에서 어떻게 사나

"생각보다 갤러리를 어렵게 여기는 사람들이 많더라고요. 문을 열면서 조심스럽게 '여기 들어가도 되나요' 하고 묻는 사람들이 많아요."

갤러리에서 일하는 사람들은 종종 이렇게 말한다. 대체로 갤러리 건물이 세련되고 고급스러운 데다가, 사람들은 그 안에 비싼 예술작품이 걸려 있다는 생각을 하게 마련이라 갤러리에 들어가는 것을 어렵게 생각한다. 하지만 사실 갤러리나 경매장 같은 상업미술공간은 오히려 미술관보다 더 일반인들이 접근하기 쉽다. 입장료도 없고, 전시공간도 미술관에 비하면 훨씬 작다. 잠깐 휙 둘러보면 금세 전시 하나는 다 볼 수 있다. 세계 최고 수준의 갤러리에도 반바지 차림의 관광객들이 들어가 부담 없이 구경하는 것을 볼 수 있다.

미술관은 관객들에게 작품을 보여주고 관객을 교육하기 위해

볼타쇼, 키아프 등
아트페어에 가면
미술계의 흐름, 유행을
한눈에 볼 수 있다.

서 전시를 하지만, 갤러리나 경매장은 그림을 팔기 위해 전시를 한다. 작품을 판매해 그 수수료로 운영하는 곳이기에 입장료를 받을 필요가 없는 것이다. 그렇다고 갤러리의 문턱이 마냥 낮기만 한 것은 아니다. 갤러리 문을 열고 들어가는 것과 작품을 사는 것은 별개니 말이다. 국내든 해외든 아무 갤러리나 들어가서 작품을 실제로 구입하는 게 일반인들에게 쉬운 일은 아니다. 적게는 수백만 원에서 많게는 수억 원까지 하는 그림을 백화점에서 옷 한 벌 사듯 살 수는 없는 노릇이니 말이다. 게다가 시장이 호황일 때는 사고 싶어도 못 사는 경우도 허다하다. 갤러리가 손님을 봐 가며 팔기 때문이다. 특히 여러 사람이 사고 싶어 하는 인기 작가의 유명 작품일수록 더욱 그렇다. A급 작품이 나오면 갤러리는 우선 VIP 고객에게 먼저 살 기회를 주는 게 일반적이다.

어쨌든 그림을 사겠다고 나섰으면 가야 하는 곳은 갤러리, 경매회사, 그리고 아트페어다. 이런 공간들은 각각 어떤 특징이 있을까?

▬▬ 갤러리 vs 경매회사

경매회사와 갤러리는 둘 다 미술품의 '중개상인' 역할을 한다. 화가와 소비자가 직접 그림을 사고 팔지 않는 한, 미술품은 경매회사나 갤러리를 통해 간접적으로 거래가 이뤄진다. 하지만 경매회사와 갤러리의 성격은 매우 다르다. 원칙적으로 갤러리는 '1차 시장'이고 경매회사는 '2차 시장'이라는 개념에서 출발했다.

갤러리는 작가의 화실에서 그림을 바로 들고 와 관람객에게 직접 판매하는 1차 시장이다. 경매회사는 이렇게 그림을 소장하게 된 개인 컬렉터, 또는 갤러리가 다시 작품을 내놓는 곳, 말하자면 '중고시장'이다. 하지만 이제는 국내외 경매회사들이 모두 갤러리처럼 손님에게 직접 접근하여 1차적 판매를 하고 있고, 우리나라의 경우 양대 경매회사인 서울옥션과 K옥션이 각각 가나아트센터와 현대화랑을 대주주로 해서 만들어졌기 때문에 1차 시장과 2차 시장의 구분은 이제 큰 의미가 없어졌다.

그래도 갤러리와 경매회사는 여전히 다른 점이 많다. 제일 큰 차이는 '공개성'이다. 갤러리에서는 어떤 그림이 정확히 얼마에 팔렸는지, 그 거래에서 갤러리가 가져가는 수수료가 얼마인지 공개하지 않는다. 이는 미술시장 선진국에서도 마찬가지다. 하지만 경매에서는 그림이 팔리는 순간 만천하에 가격이 공개된다. 기록을 깨는 가격이 나오거나 특이한 작품이 팔리면 다음 날 바로 언론에 보도된다. 경매회사가 받는 수수료 역시 약관에 따라 미리 정해진다.

경매에서는 가격이 공개되는 것뿐만 아니라 판매되는 방식도 공개된다. 갤러리에서 그림을 살 때는 그 갤러리나 작가와 친분이 있는 사람이 더 좋은 정보를 가질 수도 있고 더 싸게 살 수도 있지만, 경매는 누구나 똑같은 조건으로 들어가는 곳이다. 사고 싶은 작품의 작가나 경매회사와 아무런 관계가 없어도 돈만 있으면 누구든 어떤 작품이든 살 수 있다.

갤러리의 가장 큰 역할은 작가 발굴이다. 앞서 미술 딜러에 대한 얘기를 할 때도 언급했듯, 세상의 수많은 작가들 중 성장할 만한 이를 찾아내 무대에 올려놓는 게 갤러리의 역할이다. 그런데 경매시장이 팽창하면서 갤러리들이 위축되자 이에 대응할 상품으로 키운 게 바로 '아트페어'다. 아트페어는 엑스포처럼 갤러리 수백 개가 모여 부스를 차려놓고 작품을 전시, 판매하는 '미술품 5일장'이다. 경매에 가기는 아직 겁나고 화랑에는 아는 사람이 없어서 꺼려지는 일반인이 가장 쉽게 가볼 수 있는 곳이다.

갤러리 수백 개가 동시에 참여하는 아트페어는 대규모 전시장의 모습을 띤다. 하지만 전시의 목적은 오직 판매에 있기 때문에 미술관이나 비엔날레와는 완전히 다르다. 아트페어는 철저한 상업현장이다. 그래서 발이 닳도록 한 바퀴 돌고 나면, 요즘 잘 팔리는 작가는 누군지, 어떤 작품이 인기가 있는지 대략 감을 잡을 수 있다. 덕분에 아트페어에 가면 현대미술의 생생한 흐름을 한눈에 볼 수 있다.

아트페어에 갈 땐 시간을 충분히 들일 각오를 하고, 운동화처럼 편안한 신발을 신고 가자. 작품이 빽빽하게 늘어선 복잡한 장터이니 말이다. 세계적인 아트페어에 가면 각국의 내로라하는 갤러리들을 한자리에서 볼 수 있고, 지금 가장 인기 있는 작가의 작품은 물론 운 좋으면 작가도 직접 만날 수 있다. 컬렉터 한 사람이 전국, 아니 전 세계 주요 갤러리들을 모두 돌아다니는 것은 거의 불가능하지만, 아트페어에 가면 그것이 가능해진다. 그래서

주요 국제 아트페어에는 컬렉터, 딜러, 큐레이터 등 미술 관계자들이 세계 곳곳에서 모여든다. 작가 입장에서도 한 번에 수많은 미술 애호가들에게 작품을 선보일 수 있는 기회이기도 하다

요즘은 아트페어가 국내외에 우후죽순처럼 너무 많이 생겼지만, 세계적으로 인정 받는 아트페어는 사실 몇 개 안 된다. 그 중 최고가 바로 바젤아트페어다. 매년 6월 스위스 바젤에서, 12월 미국 마이애미에서 열리는 아트페어다. 그 밖에 뉴욕의 아모리쇼, 런던의 프리즈Frieze, 파리의 피악FIAC 등도 권위 있는 아트페어로 손꼽힌다.

국내 아트페어 중 가장 규모가 크고 권위 있는 것은 매년 가을 코엑스에서 한국화랑협회가 여는 한국국제아트페어, 키아프KIAF다. 세계적 화랑들은 아직 오지 않지만, 외국 화랑들도 꽤 많이 참여를 하고 있다. 키아프처럼 큰 아트페어의 매력은 다양한 부대행사다. 그림을 사지 않더라도, 일반인을 위한 미술 강의, 젊은 작가들이 벌이는 이벤트 등은 보러 갈 만하다.

한국화랑협회는 매년 봄에 화랑미술제라는 아트페어도 열고 있다. 국내 화랑만 참여하기 때문에 키아프만은 못해도 역시 대규모 장터다. 매년 가을 예술의 전당에서 열리는 마니프MANIF도 주요 아트페어 중 하나다. 마니프는 일반 아트페어처럼 화랑들이 주최가 되어 참여하는 게 아니라, 주최측에서 선정한 작가들이 각각 부스를 가지고 참여한다.

이런 아트페어에 가면 작품 가격을 확인하고 적어두는 게 좋다. 당장 살 게 아니더라도 시장 정보를 챙기고 흐름을 파악하는 데 도움이 되니 말이다.

2010년 뉴욕 아모리쇼 전시장을
위에서 내려다본 모습.
아트페어는 갤러리 부스를
끝도 없이 돌아다녀야 하니
충분한 시간을 가지고 가자.

주요 국제 아트페어

이름	국가	특징	시기(대략)	홈페이지
바젤 아트페어 Art Basel	스위스	유럽에서 열리는 가장 큰 아트페어. 현대미술뿐만 아니라 근대미술까지 취급	매년 6월	www.artbasel.com
바젤 마이애미 Art Basel Miami Beach	미국	바젤 아트페어 조직위가 미국시장을 겨냥해 만든 신생 아트페어	매년 12월	www.artbaselmiamibeach .com
아모리쇼 Armory Show	미국	미국 현대미술시장의 기틀을 마련한 국제전시에서 이름을 따온 뉴욕 최대의 아트페어. 매년 뉴욕에서 열린다.	매년 3월	www.thearmoryshow .com
프리즈 Frieze	영국	월간지 『프리즈』가 런던에서 여는 아트페어	매년 10월	www.friezeartfair.com
쾰른 아트페어 Art Cologne	독일	1967년 창설돼 가장 오래된 역사를 자랑하는 아트페어	매년 11월	www.artcologne.com
아르코 ARCO	스페인	1982년 창설, 바젤, 아모리쇼, 프리즈에 이어 새로이 떠오르고 있는 아트페어	매년 2월	www.arco.ifema.es
피악 FIAC	프랑스	2000년부터 개인전 형식을 도입하여 차별성을 시도한 아트페어	매년 10월	fiac.reed-oip.fr
중국국제화랑박람회 CIGE	중국	중국 현대미술의 부상과 함께 떠오른 아트페어	매년 4월	www.cige-bj.com

주요 국내 아트페어

이름	주최	특징	시기(대략)	전화번호(02)
한국국제아트페어 KIAF	한국화랑협회	외국 화랑도 참여하는 국내 최대 규모, 최고 권위의 아트페어	매년 9월	6000-2501
화랑미술제	한국화랑협회	국내화랑만 참여	매년 12월	733-3706~8
마니프 MANIF	마니프 조직위원회	화랑 중심이 아니라 작가 중심으로 작가별 부스가 마련된다.	매년 9~10월	514-9292
아시아프 ASYAAF	조선일보사	학생 또는 30세 미만의 젊은 작가 전문	매년 7~8월	724-5337
서울국제판화사진 아트페어 SIPA	한국판화 미술진흥회	판화 및 사진 전문 아트페어	매년 9~10월	521-9613

경매장 가는 날

기자로서 내가 가장 좋아하는 현장은 경매장이다. 생생한 현장 감 때문이다. 주로 기자석에 앉는 것보다는 뒷줄에 서서 보는 걸 좋아한다. 맨 뒤에 서서 보면 누가 어떤 작품에 목숨을 걸고 계속 손을 드는지, 누구랑 누가 경합을 하는지 다 보인다. 응찰하려고 손 드는 사람이 거의 없을 때 경매사가 진땀을 흘리는 것도 느낄 수 있다. 사려는 사람은 실제로 한 명밖에 없는데 그걸 드러내지 않기 위해 안간힘을 쓰는 경매사의 표정도 읽을 수 있다. 보면 볼수록 경매는 잔인하면서도 재미있는 현장이다.

메이저 경매는 보통 두 시간 정도 진행된다. 나오는 작품은 일반적으로 100~200점 정도인데, 시장이 불황일 땐 출품작의 수를 대폭 줄이기도 한다. 경매시장 규모가 큰 뉴욕, 런던, 홍콩의 국제경매회사들은 세밀하게 근대미술, 현대미술, 미국미술, 아시아미술 등으로 부서가 나누어져 있고 경매도 종류별로 나눠서 하지만, 우리나라에서는 메이저 경매에서 한국 고미술, 현대미술, 해외미술을 같이 파는 게 일반적이다. 메이저 경매가 아닌 경매는 중저가 작품을 주로 다루며 작품 출품 수도 적다. 젊은 작가 전문, 판화·드로잉 전문, 선물용 소품 전문 같은 식으로 테마를 정해서 하는 이벤트 경매들도 많다. 경매에 대해 많은 사람들이 궁금해하는 내용을 선별해 Q&A 형식으로 쉽게 풀어보았다.

서울 옥션의 전화 응찰을 받는 부스 풍경(위)
소더비에서 프랜시스 베이컨의 작품을 경매에 부치고 있는 현장(아래)

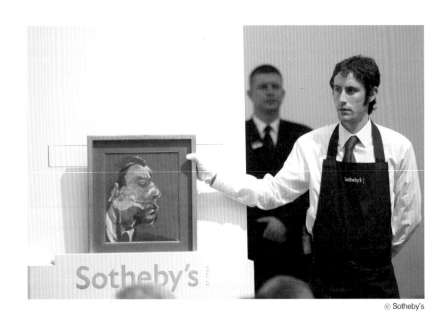

Q 경매는 반드시 현장에 가서 참여해야 하나요?

A 그렇지 않습니다. 경매에는 공개 응찰, 서면 응찰, 전화 응찰이 있어요. 공개 응찰은 말 그대로 경매장에 직접 나가서 응찰 패들(번호표)을 들고 직접 호가하는 거예요. 이게 익숙하지 않거나 사람들 앞에 모습을 드러내기 싫으면 서면 응찰이나 전화 응찰을 하면 됩니다. 서면 응찰은 미리 정해진 양식에 사려는 작품의 번호와 한도액수를 적어서 경매회사에 제출하는 것이죠. 그러면 경매회사 직원이 대신 응찰을 해줍니다. 경매장에 가서 보면 경매사 옆에 보조 직원 1~2명이 서서 "서면 1,000만 원!" "서면 2,000만 원!" 하고 호가를 하는데, 이게 바로 서면 응찰로 등록한 사람들 대신 해주는 거예요. 같은 가격을 냈을 때에는 서면응찰자에게 우선권이 있어요.

Q 전화 응찰도 직원이 대신 해주는 건가요?

A 네, 대신 해주는데, 현장을 봐가면서 하는 점이 서면 응찰과 다르지요. 전화 응찰로 등록을 하면 경매회사 직원이 해당 작품을 경매에 부치기 직전에 응찰자에게 전화를 해요. 그러면 응찰자는 그 직원에게 얼마를 더 부르라고 얘기하죠. 경매장에 가보면 전화 응찰석에 앉은 직원들이 수화기에 대고 부지런히 "지금 얼마입니다. 더 하시겠어요?" 하는 것을 볼 수 있어요.

Q 경매에서 낙찰을 하면 그 즉시 계산하는 건가요?

A 낙찰하면 바로 경매회사 직원이 와서 서류에 서명을 하게 합니다. 그리고 며칠 안에 지불 방식에 대해 다시 연락을 줍니다. 그런데 빠른 시간 안에 계산을 해야 해요. 우리나라에서는 서울 옥션과 K옥션을 기준으로, 3억 원 이내의 작품은 7일 이내에, 3억 원이 넘는 작품은 20일 이내에 작품 값, 수수료 등을 완납하도록 돼 있어요.

Q 작품 값은 현찰로 내야 하나요?

A 기본적으로 작품 값은 모두 현찰로 지불해야 해요. 그림을 내놓은 소유자에게 가는 돈이니 신용 거래는 하지 않습니다.

Q 그림 사고 팔 때 세금을 내나요?

A 아직까지 미술작품을 사고 파는 사람들에게 직접 물리는 세금은 없기 때문에 컬렉터가 따로 세금을 내지는 않아요.[10] 하지만 경매에 참여하면 그에 따르는 부수비용이 있어요. 연회비, 출품료(서울옥션과 K옥션의 경우 작품당 10만 원), 작품 운송료, 보험료, 경매회사마다 기준을 정해 붙이는 수수료(보통 작품 가격의 10~20퍼센트)가 있지요. 서울옥션을 기준으로 낙찰가 1억 원 이하의 작품은 수수료가 10퍼센트, 1억 원을 초과하는 작품은 8퍼센트가 붙어요. 외국에서 2만 달러 이내의 작품의 경우 수수료가 낙찰가의 20퍼센트인 것을 생각하면 낮은 편이지만, 그래도 적지 않은 액수죠. 게다가 수수료에는 그 수수료의 10퍼센트인 부

10_ 정부가 6,000만 원 이상의 미술품을 거래할 때 생기는 양도차익에 대해 2011년부터 20퍼센트를 과세한다고 밝혀 논란 중이다. 지금까지는 갤러리와 경매회사에서는 세금을 냈지만 작품을 사고 파는 사람들은 작품 매매에 대한 세금을 내지 않았다.

가세가 또 붙어요. 그래서 경매에서 응찰할 때에는 실제 호가하는 액수보다 10퍼센트 이상 더 낼 것을 머릿속으로 계산해야 해요. 예를 들어, 4,500만 원에 그림 한 점을 낙찰 받았으면 수수료로 10퍼센트인 450만 원을 붙이고, 450만 원의 10퍼센트인 45만 원을 부가세로 붙여서 모두 4,995만 원을 내야 해요.[11] 여기에 보험료, 운송료까지 붙으면 만만치 않죠. 혹시라도 낙찰 받은 것을 취소하면 높은 벌금을 내야 해요. 그러니 경매에 참여할 때엔 신중하게 작품 상태를 점검하고, 경매 현장에서 충동적으로 가격을 올려 부르지 않도록 해야 해요.

Q 경매에는 누구나 응찰할 수 있나요?
A 서울옥션과 K옥션은 연회비 10만 원을 내고 회원으로 가입해야 응찰에 참여할 수 있어요. 뉴욕에서는 응찰자가 돈이 있다는 것을 보여주기 위해 은행잔고까지 증명해야 하고, 중국에서는 경매에 참여하려면 보증금을 내야 하는데, 우리나라 경매회사들은 그렇게까지 요구하진 않아요.

Q 그림을 팔고 싶을 때도 경매회사에 연락하면 되나요?
A 경매는 작품을 사는 곳이면서 동시에 파는 곳입니다. 경매회사는 돈을 많이 쓰는 고객(응찰자)도 반기지만, 값나가는 작품을 들고 와 파는 고객(위탁자)도 반깁니다. 사실 경매회사의 최대 고민은 '어떻게 팔까?'가 아니라, '어떻게 좋은 작품을 끌어올까?'라고 할 수 있어요. 피카소나 박수근 작품을 가진 사람을 설득해

11_ 우리나라 경매회사에서 낙찰가를 발표할 때에는 이 '수수료+부가세'를 붙이지 않지만, 외국 경매회사에서는 '수수료+부가세'를 붙여서 실제로 낙찰한 사람이 지불한 금액으로 발표한다.

서 그 작품을 자기 회사에서 팔게 만드는 게 경매회사들의 최대 숙제니까요. 국제적 경매회사들도 마찬가지입니다. 심지어 경매회사끼리 좋은 작품을 놓고 줄다리기를 하느라 소장자에게 "얼마에 팔리든 상관없이 이만큼은 보장해주겠다"는 '개런티'도 줍니다. 이 개런티를 하도 남발해서 미술시장이 불안해졌다는 분석까지 있었지요.[12]

12_ 미술시장이 한창 침체기였던 2008년에 영국의 미술시장 분석기관인 아트택틱 (arttactic.com)은 "경매회사 사이의 치열한 경쟁 때문에 경매회사에서 미술품 위탁자에게 무조건 지급하는 개런티가 2007년 2월 이후 1년 동안 122퍼센트 증가했으며 이런 개런티가 시장 불안을 가져온 원인 중 하나다" 라는 연구결과를 발표했다.

Q 그럼 개런티를 많이 주고 가져온 작품이 안 팔리면 어떻게 되나요?

A 경매회사가 '헛장사'를 한 꼴이죠. 이런 경우 보통 경매회사는 그 작품을 떠안아요. 가지고 있다가 시장이 좋아지는 때를 노려 다시 팔거나, 아니면 경매 후 단골 손님들에게 개별 접촉해 팔기도 합니다.

Q 경매에 작품을 팔려면 어떻게 해야 하나요?

A 먼저 경매회사에 전화, 이메일, 우편 등으로 가지고 있는 작품의 이미지와 간단한 정보를 보냅니다. 아무 작품이나 다 경매에 올릴 수 있는 건 아니니까요. 경매회사의 작품 판매 담당자인 스페셜리스트들이 검토한 후 경매에서 팔릴 만한 작품이라고 판단을 하고 연락을 해오면 그때 작품을 들고 가면 됩니다. 사실 대부분 사람들이 가지고 있는 그림은 십중팔구 경매회사에서 '노땡큐'를 하는 그림, 즉 팔기 어려운 그림이라고 생각하면 돼요. 경매에서 활발하게 팔리는 작가군은 한정돼 있으니까요.

Q 작품 가격은 어떻게 정하나요?

A 최종 낙찰가격은 경매 당일 응찰자들이 정하는 것이지만, 경매도록을 보면 작품마다 '추정가Estimated Price'라는 게 있어요. 경매회사에서 '이 정도에 팔릴 것 같다'고 예측하는 가격이죠. 하지만 이는 응찰자들에게 참고 정보만 될 뿐, 꼭 그 가격 범위에서 팔리는 것은 아니에요. '내정가Reserved Price'라는 것도 있어요. 위탁자와 경매회사가 합의한 '최저 낙찰가격'인데, 그 가격 아래로 파느니 차라리 안 팔고 도로 가져가겠다는 뜻이죠. 그래서 내정가 아래에서는 아무리 가격을 올려 불러도 낙찰되지 않아요. 경매사는 내정가 밑에서는 임의로 가격을 올려 부를 수 있고요.

Q 가짜로 가격을 부른단 말인가요?

A 말하자면요. 이런 부분 때문에 경매장에서 응찰자들이 헷갈리는 경우가 종종 생겨요. 한번은 이런 일이 있었어요. 컬렉터 H씨가 한 경매에서 갖고 싶던 작품을 낙찰 받았는데, 기분이 영 개운하지 않았답니다. 경매는 1,200만 원에 시작했고 그는 1,500만 원에 낙찰 받았습니다. 그런데 H씨 외에는 응찰 경쟁을 하는 사람이 한 명도 없었는데 경매사가 1,200만 원에서 1,500만 원까지 올려 부른 거예요. 경매가 끝난 뒤 다른 사람들에게서 이 이야기를 들은 H씨는 경매사가 값을 올리기 위해 쇼를 한 것 같아 언짢아 했죠.

Q 그게 바로 내정가 아래에서 임의로 부른 것이었나요?

A 네, 이 작품의 경우 내정가가 1,500만 원이었던 거예요. 내정가 밑에서는 무조건 유찰되기 때문에 경매사는 보통 내정가의 80퍼센트 선에서 경매를 시작하고, 올리는 사람이 없을 때에는 내정가에 이를 때까지 임의로 가격을 올려 부를 수 있거든요. 내정가를 공개할 수 없기 때문에 내정가에서 시작을 하기도 어려워요. 어떤 경매사는 내정가에 다다르지 않으면 한 명의 응찰자에게 "한 번 더 올리셔야 살 수 있습니다"라고 거듭 말하기도 하지만, 이 역시 자연스러워 보이지는 않죠.

Q 경매는 누구나 가서 볼 수 있나요?

A 네. 경매에 참여하지 않더라도 현장에 가서 보면 시장의 흐름을 파악하는 데 도움이 됩니다. 어떤 작품이 얼마나 인기가 있는지 감을 잡으려면, 직접 가서 얼마나 많은 사람들이 경합하는지를 봐야 해요. 경매 후 발표되는 낙찰 결과만 보는 것과 엄청난 차이가 있어요.

Q 응찰하지 않는 사람도 들어갈 자리가 있나요?

A 사람들이 몰리는 인기 경매의 경우 장소가 비좁을 때엔 응찰자와 취재진만으로 현장 출입을 제한하기도 해요. 이럴 때는 별도로 마련된 방에 가서 화면으로 보면 돼요. 그리고 응찰자들은 자기가 사려는 작품이 판매되고 나면 보통 자리를 뜨기 때문에, 아무리 인기 있는 경매라도 절반 정도 진행되고 나면 대개 자리

가 많이 빕니다.

Q 구경 가서 보다가 진짜 작품을 사고 싶은 생각이 들 것 같아요.
A 경매에서 작품을 사려면, 먼저 도록을 보면서 관심 있는 작품을 찍어두고, 반드시 프리뷰 전시장에 가서 실물을 확인하세요. 미술작품은 이미지로 보는 것과 실물의 느낌이 크게 차이 나는 경우가 많습니다. 도록으로 봐서는 작품 크기도 정확히 짐작하기 어렵고, 무엇보다도 작품의 보존 상태를 체크할 수 없어요. 경매회사는 일단 낙찰한 작품은 보존 상태가 안 좋다 해도 물러주지 않거든요. 낙찰을 받기 전에 꼼꼼하게 작품 상태를 체크하는 것은 컬렉터의 몫입니다.

경매회사 프리뷰 전시는 보통 경매가 있기 1~2주 전에 1주일 정도 기간으로 열립니다. 설령 작품을 당장 살 생각이 없어도 미술시장에 관심이 있는 사람이라면 주요 경매의 프리뷰 전시는 챙겨볼 만해요. 경매는 다른 어떤 유통시장보다도 환금성 있는, 즉 내놓으면 바로 잘 팔릴 작가들만을 다루기 때문에, 프리뷰 전시에 가보면 어떤 작가의 어떤 작품을 사는 게 나중에 다시 팔기 쉬운지 파악할 수 있거든요.

그림 함께 사는 사람들

같이 보고, 같이 산다

그림은 사고 싶다. 하지만 혼자 지갑 들고 나가 덜컥 사자니 왠지 안심이 되지 않는다. 이런 사람들이 모여서 합동구매를 하는 '미술 계모임'이 인기다.

　영상제작사와 미술포털사이트를 운영하는 이진구 씨는 1년 동안 동국대학교 사회교육원에서 한국미술경영연구소 강좌를 들었던 수강생들과 함께 미술 계모임을 만들었다. 강원도 원주시에 있는 폐초등학교 건물을 작업실로 쓰고 있는 젊은 화가 9명을 후원하는 모임이다. 회원 9명이 각각 화가들과 1대1로 결연을 맺고 화가들의 작업실 월세 15만~50만 원을 대신 내준다. 1년 뒤에 각자가 후원한 화가들의 그림을 한 점씩 받는 조건이다. 그에게 미술 계모임을 하면서 가장 즐거운 게 무엇인지 물었다.

　"정기모임 때 작업실을 찾아가서 작가들과 시간을 나눈다. 의미 있는 일을 하고 그림도 한 점 생긴다는 게 뿌듯하다."

　제약회사를 경영하는 조현제 씨는 평소 친분이 있던 화랑 관계자, 사업가 등과 함께 미술작품 구매를 위한 친목회를 하고 있다. 회원 8명

이 두 달에 한 번 꼴로 만나 전시를 같이 보고, 화랑 관계자의 추천을 받아서 작품을 산다. 같은 취미를 가진 사람들과 정기적으로 만나 미술에 대해 깊이 있는 이야기와 정보를 나누는 게 그가 누리는 가장 큰 기쁨이다.

요즘 유행하는 미술 계모임은 크게 네 종류로 나뉜다. 첫째, 특정 작가를 정해 매달 일정액을 후원하고, 약속 기간이 지나면 대가로 그림을 받는 방식이다. 주로 저평가된 젊은 작가들을 택한다. 투자보다는 작가와 친해지는 과정을 즐기고 나중에 그림을 한 점 소장하는 것을 목적으로 한다. 박혜경 경매사는 "철저하게 긴 시간을 두고 봐야 한다. 후원한 작가가 시장에서 실패하더라도 그림 한 점은 남는다는 것에 의미를 둬야 모임을 즐길 수 있다"고 조언한다.

둘째, 학습에 초점을 둔 '미술 스터디' 모임이 있다. 정기모임에 전문가를 불러 강의를 듣고 토론을 하고, 단체로 전시를 보러 다니면서 지식을 쌓는다. 관심 있는 작가의 스튜디오를 방문하기도 한다. 아직 그림을 사는 것에는 자신이 없지만, 점차 컬렉터가 되기 위한 공부를 하려는 사람들이 이런 모임을 한다.

셋째, 매달 적금 붓듯 돈을 내고, 순서가 되면 목돈 대신 그 값에 달하는 작품을 사는 모임이다. 전통적 계모임에 가장 가깝다. 좀더 시장성 있는 작가들을 대상으로 하며, 그림을 소유하는 게 제일 큰 목적이다.

넷째, 철저하게 투자가 목적인 펀드식 모임이다. 한 사람이 작품을 가지는 게 아니라, 매달 똑같이 낸 돈으로 거액이 모이면 그 값에 해당하는 작품을 사서 2~3년간 공동소유로 묵혀둔다. 그 기간 동안 회원들이 돌아가면서 작품을 집에 걸어두기도 한다. 투자 기간을 채운 뒤 값이 오르면 팔아서 이익을 나누는 방식이다. 값이 떨어져도 손해를 나눠 부담하는 셈이다. 이런 모임은 단기투자를 목적으로 하기 때문에 가격이 오름세에 있는 블루칩 작가들을 사는 경우가 많다.

목적이 뚜렷해야 오래 간다

미술 계모임은 금융권, 주부들, 미술계 사이에서 인기를 끌고 있다. 혼자 작품을 구매하는 것보다는 심리적 안정을 얻을 수 있기 때문이다. K옥션 김순응 사장은 "어느 그림이 투자가치가 있는지는 전문가도 장담할 수 없다. 그러니 공감대를 형성한 뒤 사면 마음이 놓이는 것이다"라고 말한다. 목돈을 한번에 쓰는 부담도 줄일 수 있으니 이래저래 심리적 부담이 덜하다.

화랑가는 당연히 이런 모임을 반가워하며, 직접 모임을 주도하기도 한다. 박여숙 화랑의 박 대표는 "미술품 구매에 관심 있는 사람 10여 명을 모아 화랑에서 강좌를 해주고 같이 식사를 하면서 얘기를 나누는 모임을 구상하고 있다. 그림을

사고 싶은데 쉽게 접근하지 못하는 사람들의 부담을 덜어줄 수 있을 것 같다"고 말했다.

하지만 미술 계모임을 쉽게 생각해서는 안 된다. 목적이 뚜렷하지 않으면 흐지부지 사라지는 모임이 숱하다. A모임의 경우, 회원 20명이 매달 30만 원씩 내서 600만 원을 만든 뒤, '이달의 작가'를 한 명씩 초청해 작품 설명을 듣고 600만 원과 그 작가의 그림을 맞바꾸는 방식으로 운영됐다. 그림은 회원들이 돌아가면서 하나씩 소장했다. 하지만 이 모임을 만들었던 K 씨가 개인사정으로 모임을 주도하지 못하게 되면서 8개월 만에 사실상 해체됐다. B모임은 화가 세 명을 선정해 후원하고 작품을 타는 방식이었는데, 미술시장이 침체기로 들어가면서 회원들의 참여가 약해졌다. 아트 컨설턴트 이호숙 씨는 "모임에서 산 작품으로 투자수익을 크게 내겠다는 욕심을 부리면 안 된다. 화랑의 추천으로 살 때는 작가보다는 화랑을 믿고 투자하는 것이라고 생각해야 한다"고 조언한다.

(『조선일보』 2008년 8월 2일자 기사)

점점 가까워지는
미술관과 갤러리

딜러가 미술관 관장이 되는 시대

2010년 1월, 미국 LA 현대미술관 모카^{MOCA, The Museum of Contemporary} ^{Art}에서 유명 미술 딜러 제프리 다이치^{Jeffrey Deitch}를 관장으로 선임하면서 세계 미술계가 들썩거렸다. 미술 전시공간 중 미술관은 가장 대표적인 비상업 공간이다. 그래서 미국뿐 아니라 세계 어느 곳에서도 미술관의 관장은 큐레이터나 미술사학자 출신이 맡는 경우가 절대 다수였다. 경영인 출신인 토마스 크렌스 전(前) 구겐하임 미술관장, 화장품 회사 시세이도의 명예회장이었던 후쿠하라 요시하루 일본 도쿄도립사진미술관 전(前) 관장, 대우전자 사장·회장 출신인 배순훈 국립현대미술관 관장처럼 전문 경영인이 관장을 한 적은 있지만, 그림을 사고파는 딜러가 미술관의 관장이 된 예는 전무했고, 누구도 상상할 수 없는 일이었다.

제프리 다이치는 1970년대 중반부터 뉴욕 소호에서 딜러로 일하기 시작했고, 1996년에 '다이치 프로젝트^{Deitch Projects}'라는 갤

러리를 열어 바네사 비크로프트, 오노 요코, 키스 해링 등 국제적으로 널리 알려진 현대 작가들의 전시를 하며 작품도 잘 팔아왔다. 또한, 시티은행의 미술품 투자 자문가이자, 여러 기업의 미술품 구매 및 투자 자문가로 일해왔다.

그를 관장으로 임명한 LA 현대미술관 모카는 어떤 곳일까? 1979년에 세워진 이후 줄곧 현대미술만을 다뤄온 이 미술관은 재단후원금, 정부지원금, 기부금 등으로 운영되는 사립미술관이며 미국 내에서는 물론 국제적으로도 권위가 있다. 하지만 뛰어난 전시기획력과 명성에 비해 운영이 부실해 경영의 어려움을 겪고 있었다. 이런 상황에서 미술계에서 신뢰를 쌓고 능력을 검증 받은 제프리 다이치는 필연적인 선택이었던 것으로 보인다. 그는 하버드 대학 MBA 출신으로 30년간 미술시장에서 딜러로 활약하며 전 세계 미술계의 컬렉터, 딜러, 미술관 관계자 등과 촘촘한 네트워크를 구축해왔다. 그래서인지 미국 언론들은 일종의 장사꾼이라 할 수 있는 그가 미국의 권위 있는 미술관 관장이 된 것을 수긍하는 분위기였다. 뉴욕 근현대미술관 모마의 글렌 로리 관장은 "제프리 다이치는 뉴욕에서 갤러리를 운영하며 보인 열정과 도전정신을 모카에 쏟을 것이 분명하다"라며 높게 평가했다. 어마어마한 액수의 돈이 오가는 미술시장의 중심에서 30년간 성공적으로 비즈니스를 한 사람이니, 경영난에 봉착한 모카가 그에게 도움을 요청한 것은 어쩌면 탁월한 선택이었던 것이다. 사실 그는 이미 도쿄의 모리미술관과 롯폰기힐스 퍼블릭 아트&디자인 프로젝트에서 자문위원으로 활약한 '미술관 경

력'도 갖고 있으며, 미술평론가로서 수많은 현대미술 작가들의 평을 쓰고 도록을 제작해왔다. 그가 완전히 그림 장사꾼만은 아니었다는 얘기다.

다르면서 같은 미술관과 갤러리

모카의 예에서 알 수 있듯이, '미술관은 비상업적' '갤러리는 상업적'이라는 공식은 점점 무색해지고 있다. 미술관 못지 않게 전시와 교육의 기능을 하는 갤러리도 많다. 갤러리에서 미술관보다 훨씬 참신하고 뛰어난 전시를 기획하는 경우도 심심치 않게 볼 수 있다. 가고시언, 페이스 윌덴스타인, 폴라 쿠퍼, 제프리 다이치 같은 세계적 갤러리에서 미술평론가들을 동원해 제작하는 도록은 미술사적인 연구 자료로 훌륭하게 쓰인다. 우리나라 갤러리 현대 강남점 개관전에서 김환기와 유영국의 보기 드문 명작을 실컷 본 사람들은 '이건 국립현대미술관에서 해야 할 전시 아니냐'며 감탄하기도 했다. 최고의 화랑일수록 최고의 작가, 컬렉터들과 네트워크를 형성하고 있기 때문에 좋은 작품을 끌어와 전시할 능력은 충분하며, 화제가 되는 중요한 전시라면 미술평론가나 대학 교수가 글을 쓰지 않을 이유가 없는 것이다. 수많은 갤러리들이 한자리에 모이는 장터 아트페어에도 각종 미술강좌와 세미나가 부수행사로 꼭 붙어 있다. "여기는 장사만 하는 곳이 아닙니다" "미술 공부하고 가세요"라고 갤러리들이 부드럽게 웃으며 이미지 변신을 하는 것이다.

본질은 상업적이기는 하지만 갤러리가 이처럼 아카데믹한 옷을 입고 활약하고 있는데, 미술관이라고 뒤처질 이유는 없다. 요즘 미술관은 넥타이를 풀어 젖히는 중이다. 관객이 찾아오길 기다리기만 하는 시대는 지났다. 미술관의 원래 기능인 전시와 교육만 강조하면서 뒷짐만 지고 있다가는 문을 닫을지도 모른다. 실제로 불황이 극심하던 2009년에 미국의 유수한 미술관들이 줄줄이 문을 닫았다.

잘 나가는 미술관들은 관객 친화적으로 이미 오래 전부터 변신을 해온 참이다. 어느 토요일 오후, 뉴욕 메트로폴리탄박물관

가족 단위로 놀러와
편하게 전시를
즐길 수 있는
메트로폴리탄박물관

메트로폴리탄박물관에는
주말이면 가족 관객을
대상으로 다양한 교육
프로그램을 운영한다.

의 오세아니아 미술 전시실. 사람 얼굴 모양으로 조각한 대형 나무악기 앞에 4~6세 아이들과 가족들이 모여 앉았다. 박물관에서 나온 선생님이 묻는다 "이 얼굴에서 동그란 게 뭔지 찾아보세요." 맨 앞에 앉은 흑인 남자 아이가 대답한다. "눈이 동그래요." 선생님이 다시 묻는다. "맞아요. 그런데, 이 얼굴엔 입이 없죠? 입은 어디 있을까요?" 아이들이 고개를 바짝 들고 조각품을 열심히 올려다 보지만, 이 조각에는 입이 없다. 선생님이 설명한다. "몸통에 길게 난 저 구멍이 바로 입이에요. 악기에서 '입'은 바로 소리가 나오는 곳이거든요." 작품 설명이 끝난 뒤 선생님이 말한다. "이 나무악기를 스케치하고 싶은 사람 손들어보세요." 모든 아이들이 손을 들고, 옆에 있던 보조교사는 스케치북과 연필을 아이들에게 나눠준다. 이런 풍경은 뉴욕의 유명 미술관에서는 주말이면 흔히 볼 수 있다. 대부분 프로그램이 무료이고, 이런 프로그램 덕분에 가족 관객이 미술관을 찾게 된다.

뉴욕 모마 역시 교육적인 가족 프로그램과 여름 음악회로 유명하다. 주말에 열리는 가족 프로그램에서는 만 네 살짜리 아이들이 피카소의 그림 앞에 앉아 큐레이터의 눈높이 설명을 듣는다. 토요일 낮마다 무료 가족 영화 상영회가 있고, 여름방학 때는 미술관 한가운에 있는 조각공원 '애비 알드리치 록펠러 공원'에서 무료 야외 음악회가 열린다. 뉴욕 브루클린 미술관에서 매월 첫째 주 토요일에 하는 '첫째 토요일 축제Target First Saturday'에 가면 밤 11시까지 미술관 뒤편 주차장에서 음악회와 댄스파티가 이어진다. 이곳에 가면 어른과 아이들 수백 명이 어깨를 부딪치

며 춤을 추고 즐기는 모습을 볼 수 있다. 관객들이 미술관에서 신나는 여름 밤을 보내게 해주는 이 행사에는 하루 평균 6,500명씩 온다.

현대미술의 중심인 뉴욕에는 미술관, 박물관이 셀 수 없이 많다. 시(市)에서 관광홍보 사이트를 통해 추천하는 곳만 봐도 55개에 달한다. 대부분 세계적인 수준의 미술관이지만, 관객들이 부담 없이 찾을 수 있도록 문턱을 낮추기 위해 끊임없이 노력한다. 작품을 판매해서 커미션으로 수익을 내는 상업활동만 하지 않을 뿐, 관객을 즐겁게 해주기 위해 각종 이벤트를 기획하는 것은 일반 기업의 마케팅 방식과 크게 다르지 않다. 갤러리는 1차 시장, 경매는 2차 시장이라는 경계가 사라지고 있는 것처럼, 갤러리와 미술관을 나누는 기준도 점점 모호해지고 활동 영역 또한 다양해지고 있는 것이다.

주식, 부동산에 질렸다면
캔버스에 도전하라

미술투자의 성공과 실패

1994년 뉴욕에서 135만 달러(약 13억 5,000만 원)에 경매된 클로드 모네의 유화 「앙티브」는 3년 만에 5억 원 정도 올라 1997년엔 185만 달러(약 18억5,000만원)에 경매됐다. 2007년 5월 크리스티에서 2,800만 달러에 팔린 앤디 워홀의 마릴린 먼로 초상 작품은 1961년 처음 전시됐을 때 250달러에 팔린 것이었다. 미술시장이 한창 호황이던 1990년대 후반에서 2000년대 중반에는 이렇게 미술품 투자로 수익을 왕창 올리는 경우가 흔하게 있었다. 우리나라에서도 그랬다. 2002년에 3,600만 원에 낙찰됐던 천경자의 채색화 「북해도 천로에서」가 2006년에 9,500만 원에 낙찰됐다. 이런 성공 사례만 모아놓고 보면 미술품은 정말 장밋빛 투자대상처럼 보인다.

"주식, 채권, 부동산에 질리셨습니까? 그럼 캔버스(그림)에 도전해보세요." 영국의 '아트펀드(그림에 투자하는 펀드)' 회사인

소더비의 유명 경매사
토비어스 마이어가
앤디 워홀의 작품
「200개의 1달러」를
공개하며 그림 설명을
하고 있다. 1986년에
38만 5,000달러였던
이 작품은 20여 년
동안 100배가 넘게
올라 2009년 11월
소더비 뉴욕 경매에서
4,370만 달러(수수료
포함)에 낙찰됐다.

'파인아트펀드 The Fine Art Fund'를 세운 필립 호프먼 Philip Hoffman 대표가 하는 말이다. 은행 금리는 낮고, 주식, 채권, 부동산 외에는 여유자금을 투자할 곳이 그리 다양하지 않은 상황에서 뭔가 색다른 투자 대상을 찾고 싶을 때 투자자는 미술품에 관심을 가지게된다. 잡지 『포브스』에 오르는 세계 100대 부호 중 30명 이상이 미술품에 투자를 한다. 이런 사실은 일반인에게도 달콤한 유혹으로 들린다. 해외에서나 국내에서나 일반인을 위한 대중 경매도 많이 생기고 있어서 이젠 일반인들도 미술투자에 점점 관심을 가지고 있다.

미술투자의 요령

미술투자의 요령은 과연 무엇일까? 가장 중요한 것은 당연히 전문성이다. 전문가의 자문을 받거나 미술을 보는 안목을 길렀다고 가정하면, 그 다음부터 주의해야 할 '플러스 알파' 요인은 무엇일까? 미술투자 전문가들이 빼놓지 않고 얘기하는 투자 요령 베스트 5를 골라봤다.

첫째, 분산투자다. 위험을 줄일 뿐 아니라 자금 유동성을 주기 때문이다.

둘째, 너무 비싼 것은 사지 마라. 특히 기록가를 세우면서 사는 일은 피할 것. 이미 값이 오를 대로 오른 작품은 되팔 때 살 수 있는 사람이 적기 때문이다. 안목과 전문성이 중요한 이유도 바로 이 때문이다. 지금은 저평가되어 있어도 수년, 수십 년 후엔

가치를 인정 받을 수 있는 작가를 알아보는 게 미술투자의 핵심이다. 그래서 전시를 많이 보러 다니면서 참신한 신인작가에게 관심을 기울이는 게 중요하다.

셋째, 새로 부상하는 작가들에 주목하되 지나치게 새로운 작가의 작품은 사지 마라. 올해 반짝했다가 내년에 사라지고 마는 작가도 부지기수이기 때문이다. 참신한 작가가 있으면 어느 정도 눈여겨보다가 '막 뜰 때'를 잡아 투자하라는 얘기다.

넷째, 좋아하는 그림을 사야 하는 건 당연하지만, 투자가 목적일 땐 본인의 취향에 너무 사로잡히지 마라. 위에서 말한 아트펀드의 귀재 필립 호프먼은 "내가 좋아하는 그림과 우리 회사에서 투자하는 그림은 완전히 별개"라고 했다. 투자하는 그림 중 좋아하는 것은 40퍼센트 정도, 나머지 60퍼센트는 마음에 들지 않는 그림이라고 그는 말한다. 심지어 쳐다보기도 싫은 그림도 있지만 그것을 사는 이유는 단 하나, 전문 직원들이 투자 가치가 있다고 판단하기 때문이라고.

미술투자의 다섯 번째 요령이자 가장 중요한 점은, 미술투자는 치열한 '정보 싸움'이라는 것이다. 현대미술에서 누가 각광받고 있는지 파악하고 미술의 흐름을 읽는 것도 중요하지만 어떤 소장자가 지금 어떤 그림을 절실히 팔고 싶어하는지 등의 정보를 발빠르게 얻어내는 것도 중요하다. 부동산에서 급매물은 싸게 살 수 있는 것처럼 그림도 마찬가지다. 그리고 어떤 작가가 어느 갤러리에서 전시를 할 것인지, 앞으로 어떤 중요한 전시에 나올 예정인지 등의 정보는 그 작가 작품의 가격이 앞으로 어떻

게 될지 예측하는 데 매우 중요하므로 기본적으로 꿰뚫고 있어야 한다.

이런 요령을 훑고 나면 아마 '미술투자는 아무나 하는 게 아니다'는 생각이 들 수도 있다. 맞는 말이다. 미술투자는 다른 투자와 달리 정신적 만족감도 주고 재미있는 것은 분명하지만 매우 위험한 투자이기도 하다. '안전한 화가'라고 믿고 샀다가 수십억 원을 그냥 잃을 수도 있다. 일례로, 르누아르의 1912년작 유화 「빨래하는 여인들」은 1993년에 490만 달러(약 49억 원)에 낙찰됐지만 2005년에는 290만 달러(약 29억 원)로 반 토막이 났다. 아트프라이스닷컴 집계에서 2007∼2008년 경매에서 가장 비싸게 팔린 작가로 꼽혔던 제프 쿤스는 2009년 『아트넷Artnet』의 분석에 따르면 경매 낙찰가격이 50퍼센트 가량 떨어졌다. 사실 미술시장이 최악이었던 2009년 한 해 동안 큰 뉴스 중 하나가 미술계의 톱스타 제프 쿤스와 데미언 허스트의 가격 하락이었다. 국내에서 미술시장이 한창 뜨거웠던 2006년과 2007년에 값이 천정부지로 솟았던 작가들이 2년을 못 버티고 값이 70퍼센트 밑으로 떨어진 경우가 많이 있었다. 미술 작품을 살 때 섣불리 사면 안 되는 건 이런 이유 때문이다.

기다리고 또 기다려라

미술시장은 대표적인 장기 투자 시장이다. 그래서 불황일 때 경매 결과를 보면 희비가 뚜렷하게 엇갈리는 경우가 꽤 있다. 시장

이 한창 불황에 허덕이고 있던 2009년 11월, 소더비 뉴욕에서 열린 '전후 및 현대미술 경매'에는 앤디 워홀이 1달러짜리 지폐 200장의 이미지로 빽빽하게 화면을 채운 실크스크린 작품 「200개의 1달러」가 나왔다. 초인기 작가 앤디 워홀이지만 추정가를 훨씬 웃돌아 팔리기는 쉽지 않을 정도로 경기가 나쁠 때였다. 하지만 이 작품은 경매회사 추정가 최고치의 세 배가 넘는 4,370만 달러에 낙찰됐다. 1986년 38만 5,000달러에 팔렸던 작품이니 값이 100배가 넘게 불어난 것이다.

같은 시기에 미국 추상표현주의의 대표적 화가 잭슨 폴록의 「무제」 한 점이 250만 달러에 팔렸는데, 소장자는 이 작품을 1999년 경매에서 56만 달러에 샀다. 역시 엄청난 차익이 생겼다. 두 작품의 공통점은 2000년대 들어 인기가 급속히 올라간 미국 현대미술의 대표적 작가들이라는 점이다. 그리고, 이는 미국 현대미술 가격이 치솟기 직전에 샀다가 10년 이상 기다려 얻은 결과다.

사실 10~20년도 미술투자에서는 그다지 긴 기간이 아니다. 작품을 샀다가 다시 팔 때까지 기본적으로 그 정도 기간은 걸린다. 미술투자는 무엇보다도 인내심을 요구하는 장기 투자이기 때문이다. 몇 년 안에 팔 경우 손해를 보는 경우가 많다. 센 강을 바라보는 여인을 스케치한 샤갈의 드로잉 한 점은 경매에서 2007년 7만 6,000달러에 팔렸다가 2년 뒤인 2009년에 오히려 5만 달러에 팔렸다. 15퍼센트 정도 떨어진 값이다.

연주하는 악단의 모습을 생동감 있게 그린 인상파 화가 라울

뒤피Raul Dufy, 1877~1953의 수채화는 소장자가 2007년 16만 6,000달러에 산 것인데, 역시 2년 뒤인 2009년에 10만 4,000달러에 팔렸다. 37퍼센트 손해를 본 셈이다. 사실 작품을 사고 팔 때 수수료 등 제반 비용이 20~25퍼센트가 드는 것을 생각하면 더 크게 손해를 본 것이다. 물론 그 동안 그 작품을 소유하면서 즐긴 비용을 제한 것이라 생각하면 괜찮겠지만 소장자로서는 못내 아쉬운 일이다. 시장이 호황이던 2007년에 샀다가 불과 2년 뒤, 그것도 한창 불황이던 2009년에 팔았으니 어찌 보면 당연한 결과였다.

간혹 단기 투자에 성공한 예외도 있다. 2006년과 2007년 같은 국내외 미술시장 광란의 시기에는 뜨는 작가의 작품을 샀다가 몇 달 뒤에 팔아도 차익을 건지는 경우가 있었다. 하지만 그런 경우는 그 시기만의 특이한 현상이었다. 그래서 안타깝게도 그때 단기간에 차익을 내는 케이스를 보면서 작품을 비싸게 샀던 사람들이 이후 얼마 지나지 않아, 경제난으로 어쩔 수 없이 작품을 팔면서 손해를 보는 경우가 적잖이 있는 것이다.

다시 말하지만, 미술투자는 장기 투자다. 세계 미술 경매 역사상 두 번째로 비싼 기록을 세운 피카소의 「파이프를 든 소년」(1억 410만 달러)은 소장자였던 존 휘트니가 1950년에 샀다가 54년 후인 2004년에 판 것이다. 처음 살 때 가격이 3만 달러였으니 얼마나 많이 오른 것인가? 하지만 이는 54년이라는 세월이 쌓아준 것이다. 그 정도까지는 아니더라도 그림을 살 때는 적어도 10년은 소장하고 있다가 팔겠다는 생각은 기본이라는 점을 명심하자.

모마, 퐁피두, 테이트와
나눠 가질 수 있는 사진과 판화

복수 제작이 가능한 사진과 판화의 투자 가치

당신이 소유하고 있는 미술작품이 세상에 단 하나뿐인 귀한 작품이라면 물론 기막히게 좋은 일이다. 그런데 이런 경우를 상상해보자. 만일 세상에 똑같은 게 다섯 개 있는 '다섯 쌍둥이' 작품이라면? 그 작품들이 각각 뉴욕 모마, 파리 퐁피두센터에, 런던테이트 갤러리, 그리고 삼성미술관 리움에 있다면? 마지막 하나는 당신이 가지고 있다면? 세계에 딱 하나뿐인 작품을 가지는 것보다 훨씬 더 신나는 일 아닐까?

실제로 이와 비슷한 예가 있다. 전 세계에 딱 3장 남은 에드워드 스타이켄Edward Steichen, 1879~1973의 1904년작 「달밤의 연못」이다. 이 작품 중 두 점은 각각 메트로폴리탄박물관과 뉴욕 모마에서 소장하고 있었다. 시장에 나올 수 있었던 마지막 한 장이 2006년 2월 경매에 나왔을 때 뉴욕 경매시장은 발칵 뒤집어졌다. 메트로폴리탄박물관에 소장돼 있던 113장의 사진이 경매에 붙여지던

현장이었다. 예상대로, 그날 사진 작품 사상 최고 경매 낙찰가가 갱신됐다. 이름을 밝히지 않은 개인 컬렉터가 이 사진을 290만 달러(약 29억 원)에 구입한 것이다. 그는 메트로폴리탄이나 모마와 같은 대열에 오른 대가로 29억 원을 지불한 셈이다. 이만하면, 뜨거운 열정과 충분한 돈을 소유한 컬렉터에게 결코 밑지는 장사는 아니었을 것이다. 물론, 처음 이 사진이 팔린 1906년 당시 가격이 75달러였다는 사실을 생각하면 놀라운 일이지만 말이다. 이날 경매에서 미국 근대사진의 대표작가 알프레드 스티글리츠Alfred Stieglitz, 1864~1946의 작품 두 점도 각각 100만 달러가 넘는 가격에 낙찰됐다. 그의 아내이자 미국의 인기 근대화가 조지아 오키프Georgia Okeeffe의 손을 찍은 「손」과 나체를 찍은 「누드」라는 작품이었다.

똑같은 작품을 수십 수백 장 찍어낼 수 있는 사진이나 판화의 투자 가치는 이 단적인 예에서 입증된다. 미술사적으로 가치가 있는 작품 중 에디션(하나의 필름이나 판화 원판에서 찍어내는 작품의 수)이 어느 정도 제한돼 있는 경우, 회화 못지 않게 높은 가격대를 이룬다. 물론 같은 작가의 작품일 경우 대체로 사진이나 판화보다는 유화나 드로잉이 비싸다. 세상에 여러 개 존재하는 것보다는 유일무이한 것에 대한 가치가 높게 마련이니 말이다.

하지만 에디션이 여러 개 있는 작품이라도 매우 값진 것이라면 그 가치 역시 상상을 초월한다. 위에서 예로 든 것처럼, 권위 있는 미술관과 유명 컬렉터들이 나눠 가지고 있다는 '로열 족보'가 있으면 금상첨화다. 나도 그런 유명 인사나 유명 미술관과 같

은 대열에 오를 수 있다는 자부심을 주기 때문이다.

사실 사진이 회화나 조각 같은 순수예술의 영역으로 올라선 지는 이미 오래됐다. 경제적인 가치로 따져본다면, 사진이 여느 순수예술 장르 못지않은 인정을 받고 있다는 사실은 세계 미술시장에 새로운 청신호다. 실제로 세계 미술시장에서는 일부 빈티지 사진 값이 천정부지로 치솟았다. 주로 뉴욕에서 벌어지는 일인데, 2005년 가을엔 에드워드 커티스^{Edward Curtis, 1868~1952}의 사진첩 「미국 인디언」이 140만 달러(약 14억 원)에 팔려 화제가 됐다. 40장 시리즈가 들어 있는 묶음이었기 때문에 그런가 보다 했다. 그런데 바로 한 달 뒤 시리즈가 아닌 한 장짜리 사진, 즉 리처드 프린스^{Richard Prince, 1942~}가 말 타고 달리는 카우보이를 찍은 「무제」라는 사진 한 점이 120만 달러(약 12억 원)에 팔려 사진의 위력을 당당하게 과시했다.

물론, 무조건 모든 사진의 가격이 뛰고 있다고 생각하면 오산이다. 시장에서 눈부시게 활약하는 사진작품은 반드시 그럴 만한 이유를 가지고 있다. 우선 뉴욕 경매를 통해 세계 미술계의 눈을 휘둥그레지게 만든 두 사진, 에드워드 스타이켄과 알프레드 스티글리츠의 경우를 보자.

20세기 초반 미국에서 이 두 작가는 사진을 예술의 영역으로 끌어올렸고 사진예술의 역사에 중요한 획을 그었다. 미국 작가 알프레드 스티글리츠는 1902년에 사진예술의 새 장을 연 그룹 '사진분리파'를 이끌었고, 1903년에 사진전문 잡지 『카메라 워크』를 창간했으며, 1905년에는 뉴욕 맨해튼 5번가에 '갤러리

291'을 세워 사진 작가들의 작품을 전시했다. 그는 있는 그대로 의 모습을 찍되 미묘한 톤의 차이로 낭만적인 분위기를 빚어낸 다. 기계가 아니라 사람이 찍었다는 것을 분명히 보여주는 기법 이다. 그는 당시 근대화가들의 취향과 마찬가지로 주로 도시의 풍경을 소재로 삼았다.

스티글리츠의 영향을 받은 당대 혹은 후대 사진작가들이 많은 데, 에드워드 스타이켄도 그 중 한 사람이다. 그는 1947년부터 15년 동안 뉴욕 모마의 사진 담당 디렉터를 맡아 미술계에 큰 영 향을 끼쳤다. 스타이켄은 사진을 여러 번에 걸쳐 현상해 은은한 회화적 이미지를 만들어내는 방식을 사용했다. 화가가 캔버스에 물감을 칠하고 그 위에 또 덧칠하며 그림을 완성하는 것처럼 정 성을 들여 사진을 뽑아냈다. 「달밤의 연못」은 스타이켄 사진 기 법의 대표작으로, 한 폭의 수채화 같은, 어찌 보면 수묵화 같기 도 한 서정적인 분위기가 물씬 풍긴다. 정리하자면 스티글리츠 나 스타이켄 모두 미술사적으로나 미적 가치로나 뛰어난 사진작 가이기 때문에 작품 값이 비쌀 수밖에 없다는 얘기다.

유일무이하지 않아도 희소성은 필수

사진작품의 가격에도 수요와 공급이라는 기본 원칙은 중요하다. 즉, 희소성이 값을 정한다는 얘기다. 필름만 있으면 그 사진을 무한정 마구 찍어낼 수 있으니 사진에는 희소성이 없다고 생각 하면 큰 오산이다. 작가와 딜러는 에디션 수를 제한해서 가격을

2005년 런던의
아트페어에서 가수
엘튼 존이
구매하면서,
유명세를 떨친
사진작가 배병우의
「소나무」(2005).
엘튼 존이 이 작품을
산 이듬해에 같은
작품의 다른
에디션이 약 2배
오른 가격에 팔렸다.

통제한다. 물론 그 수가 적을수록 비싸다. 현대 사진작가 중 웬만큼 비싼 작가는 보통 5~6장 이내로 작품을 제작한다.

현재 활동 중인 사진작가들도 에디션 수를 제한하기 때문에 고가에 팔리고 있다. 자연 풍경을 서정적으로 담는 작가 배병우^{1950~}의 2005년 작품 「소나무」(135×260cm)는 그 해 런던에서 열린 아트페어에서 가수 엘튼 존이 에디션 3번을 1만 5,000파운드(약 2,700만 원)에 샀는데, 같은 사진 에디션 2번이 이듬해인 2006년 소더비 뉴욕 경매에서 훨씬 비싼 가격인 4만 8,000달러에 팔렸다. 디지털 사진도 고가 행진에서 예외가 아니다. 독일 작가로 디지털 사진 작업을 하는 안드레아스 거스키^{Andreas Gursky, 1955~}의 작품이 2006년 5월 뉴욕 소더비 경매에서 226만 달러(약 22억 원)에 팔린 것도 놀라운 뉴스였다.

판화도 사진과 마찬가지 방법으로 에디션 수를 제한한다. 어떤 작가나 딜러는 원하는 만큼 찍은 뒤엔 더 이상 제작을 못하도록 원판을 훼손해 버리기도 한다.[13] 실크 스크린, 에칭 등 다양한 판화 기법 때문에 때론 이 작품이 판화인지 회화인지 구분하기 어려울 때도 있다. 그러나 작품 하단에 '12/100' 같은 표시가 있다면 판화다. 이 표시는 에디션이 100장이고 지금 이 작품은 그 중 열두 번째라는 의미다.

어쨌든 최근 초고가에 팔리는 사진은 대부분 20세기 초반에 구식 방법으로 현상한 빈티지 사진이라는 점도 잊지 말자. 스티글리츠의 사진은 더 이상 찍어낼 수 없다는 사실이 값을 올리는 중요한 요인이라는 뜻이다.

13_ 판화를 살 때 조심해야 할 것은, 이중섭처럼 판화작업을 하지 않은 작가들의 회화를 인쇄해서 만든 상업용 판화다. 이는 이름만 판화일 뿐 실은 고급 인쇄물에 지나지 않는다. 따라서 장식 효과는 있을지언정 투자 가치는 '제로' 다.

100년 후엔
어떤 작가들이 살아남을까

어떤 작가의 작품을 사야 할까

세계적인 미술전문 월간지 『아트뉴스』가 창간 105주년을 맞이했던 2007년 11월, '105년 후에도 살아 남을 미래의 작가'를 발표했다. 권위 있는 미술관 관계자 30여 명에게 설문조사를 해 나온 결과였다. 그런데 이 리스트에 서양 미술시장의 두 톱스타 데미언 허스트와 제프 쿤스가 빠져 크게 화제가 됐다. 시장의 톱스타인 작가들도 미술사적인 평가는 엇갈릴 수 있다는 논란에 불을 지폈기 때문이다.

데미언 허스트는 상어, 비둘기 등 죽은 동물을 포름알데히드 용액으로 방부 처리한 엽기적인 설치작품과 알약 수천 개를 약장에 늘어놓는 작품 등으로 주목 받으며 1990년대부터 2000년대 초 미술시장을 주름잡은 영국의 젊은 작가 그룹인 'YBA^{Young British Artist}'의 선두주자 역할을 해왔다. 그는 삶과 죽음이라는 무거운 주제를 천연덕스럽게 가벼운 외형으로 포장하는 천재로

평가 받는다. 다이아몬드 8,600개를 해골에 박은 조각 「신의 사랑을 위하여」가 런던의 갤러리 화이트 큐브에서 5,000만 파운드(약 980억 원)에 팔리는 등 전 세계에 화제가 되는 뉴스를 자주 쏟아놓는 작가이기도 하다. 2008년 9월에는 경매 사상 처음으로 화랑이나 컬렉터를 거치지 않고 스튜디오에서 나온 작품 287점을 곧바로 경매에 올려서 이틀 동안 2억 달러(약 2,000억 원)를 거뒀다. 제프 쿤스 역시 미술계 최고의 스타다. 싸구려 이미지인 '키치'를 고급예술로 포장하는 그는 명실공히 현대 미국을 대변하는 팝아티스트다.

이 두 작가가 '미래에 살아 남을 작가' 리스트에 포함되지 않은 뉴스가 나오고 얼마 지나지 않아, 나는 마침 뉴욕에 출장을 갔다. 이런 기사와는 전혀 상관없다는 듯, 크리스티 경매에서는 제프 쿤스의 다이아몬드 모양의 대형 조각 「블루 다이아몬드」가 1,180만 달러(약 118억 원)에 낙찰되고, 소더비 경매에서는 제프 쿤스의 빨간 하트 모양의 대형 조각 「행잉 하트」가 2,360만 달러(약 236억 원)에 낙찰되고 있었다. 그때 마침 크리스티의 전 세계 총괄 회장인 에드워드 돌먼을 인터뷰하게 돼, 그에게 어떻게 계속 이런 결과가 나올 수 있는지 물어보았다. 돌먼 회장은 평론가들의 평가와 시장의 평가는 별 관계가 없기 때문이라고 설명했다.

"컬렉터들이 제프 쿤스가 중요한 작가라고 생각하지 않는다면 어떻게 2,000만 달러를 그의 작품에 쓸 수 있겠어요. 젊은 컬렉터들은 자기 자신을 비추어 보고, 이 세상, 이 순간을 반영하는

작품을 찾아요. 남들이 어떻게 보는지, 미술사적인 평가가 어떤지는 그다지 중요하게 생각하지 않지요."

그의 말처럼, 미술작가들에 대한 평론가들의 평가와 시장의 평가는 종종 엇갈리곤 한다. 외국뿐 아니라 우리나라 역시 비슷하다. 경매에 자주 나오고 비싸게 팔리고, 갤러리에서 전시하면 관객이 몰려들어 앞다퉈 사가는 작가인데 평론가들이 점수는 좋지 않은 경우가 흔하다. 반대로, 평단에서나 미술사적으로나 높은 점수를 받지만, 유독 시장에서는 잘 안 팔리거나 싸게 팔리는 경우도 적지 않다.

중요한 작가가 꼭 비싼 것은 아니다

미술사에서 중요한 작가로 이미 결론이 났는데도 그 가치만큼 작품 값을 못 받는 경우로는 비디오 아트의 선구자 백남준^{1932 -2006}을 들 수 있다. 백남준은 1965년에 이미 "TV가 캔버스를 대체할 것"이라고 예언하며, 캔버스와 물감 대신 TV 스크린과 기계를 가지고 작품을 만들었다. 그는 1960년대와 1970년대 독일을 휩쓴, 장르를 넘나드는 전위적 예술운동인 '플럭서스^{Fluxus}'의 핵심 멤버로, 존 케이지, 요셉 보이스 같은 대가들과 함께 미술사적으로 길이 남는 작업을 했다. 지금 수많은 작가들이 비디오와 컴퓨터를 가지고 작품을 만드는 것을 보면, 백남준은 정확하게 미래를 내다본 사람이란 걸 알 수 있다. 현재 활발하게 활동하고 있는 비디오 작가 빌 비올라는 "백남준이 없었으면 나도 없

었다"고 말할 정도다. 백남준에게 영향을 받은 현대미술 작가들은 이루 헤아릴 수 없다.

하지만 백남준의 작품은 비싸다 해도 수억 원에 그친다. 피카소, 앤디 워홀, 마르셀 뒤샹 등 백남준과 비슷한 역사적 중요성을 지닌 서양의 다른 작가들, 즉 미술에서 새로운 분야를 개척한 선구자들의 작품이 수십, 수백 억 원을 호가하는 것에 비하면 턱없이 낮은 가격이다. 과연 이유가 뭘까?

미국 워싱턴D.C.의 스미소니언 미술관에 있는 백남준의 「전자 초고속도로 Electronic Superhighway」 (1995)를 관객들이 감상하고 있다. 그의 작품은 세계 주요 미술관에 소장될만한 역사적 가치를 지녔지만, 개인이 소장하고 관리하기는 쉽지 않다.

14_ 오광수, '다시 보는 박수근', 『한국의 화가 박수근』, 갤러리 현대, 2002, 14~17쪽

질문을 바꿔보자. 어떤 작가가 비싼 작가가 될 수 있을까? 미술평론가인 오광수 전 국립현대미술관장은 좋은 예술가의 조건으로 첫째 천부적인 기질, 둘째 이 소질을 발견하고 가꿔주는 환경, 셋째 예술가 자신의 노력이라고 했다.[14] 비싼 작가의 조건도 이와 크게 다르지 않다. 소질, 환경, 노력이 다 뒷받침돼야 한다. 그런데 특히 현대미술의 경제적 가치, 즉 작품 값에 대한 얘기를 할 때엔 두 번째 조건 환경이 중요하다. 작가들에게 있어 환경이란, 어떤 딜러가 그를 마케팅하고 판매하느냐, 어떤 컬렉터가 그의 작품을 수집하느냐, 어느 나라 출신이냐 하는 것들이다.

예나 지금이나 세계적으로 유명하고 비싼 작가들을 보면 천재적인 기질도 있지만, 하나같이 이런 환경이 든든하게 받쳐주는 경우가 많다. 데미언 허스트와 제프 쿤스는 세계 최고의 화랑인 가고시언 갤러리에서 작품 가격 관리와 마케팅을 해주고 있다. 데미언 허스트의 작품을 처음 사들였던 찰스 사치라는 컬렉터는 영국 현지 언론조차 인터뷰하기 어려운 세계적인 거물이다.

뒤집어 말하면, 미술사적인 가치, 즉 그 작가가 지닌 예술적, 역사적 의미가 크더라도 환경이 그에 미치지 못하면 실제 작가의 가치보다 값이 덜 나가게 마련이라는 것이다. 데미언 허스트나 제프 쿤스보다 백남준이 가진 역사적 가치가 더 높다는 것에 이의를 제기할 사람은 없을 것이다.

하지만 백남준은 세계 미술시장을 주무르는 딜러와 컬렉터의 관리를 받지 못했다. 물론 백남준의 작품이 대부분 비디오 조각

이라서 지속적인 관리와 보존이 어렵다는 것도 그의 작품 값이 치솟지 못한 중요한 이유 중 하나다. 백남준의 사후에 그의 작품 판매와 마케팅을 확실하게 맡아서 하는 갤러리(딜러)가 없다는 것도 매우 안타까운 일이다. 뒤늦게라도 백남준 작품을 체계적으로 관리하는 '환경'이 마련된다면 그의 작품 가격도 그가 가진 미술사적 의미와 명성에 걸맞게 올라갈 것이다. 이렇듯, 중요한 작가라고 모두 비싼 것만은 아니라는 점 또한 그림 쇼핑을 나서기 전 항상 유의해야 한다.

마음 맞는 그림 찾기

시작은 소박하고 조촐하게

뉴욕 맨해튼의 미드타운 웨스트 33번가에 있는 '프레임'이라는 델리(간단한 식사를 할 수 있는 식당)는 사장이 한국인 대학교수라 개업 때부터 화제였다. 뉴욕의 유명한 패션 · 디자인 스쿨인 FIT의 박진배 교수가 낸 이 가게는 근처 회사 직원들인 멋쟁이 뉴요커들로 점심 때마다 북적거린다. 원래 '델리' 하면 값싸고 쉽게 한 끼 때우는 개념에 가깝지만, 프레임은 '프리미엄 델리'라 불린다. 들어서는 순간부터 뭔가 다르기 때문이다.

인테리어 디자인을 전공한 박 교수는 자신이 수집한 소장품을 델리 곳곳에 장식해놓았다. 하지만 대부분 골동품 가게에서 사들인 그의 소장품 중 큰 돈을 들인 것은 별로 없다. 봉제공장에서 쓰던 커다란 실패를 여러 개 모아 벽에 붙이니 아름다운 부조 작품이 됐고, 신문사들이 활자를 넣어놓던 목재 보관함을 벽에 나란히 이어서 붙여놓으니 마치 한옥 문(門)의 무늬처럼 멋스럽

뉴욕의 델리 '프레임'의 내부 풍경. 아르누보 작품 엽서를 나란히 배치한 액자,
오래된 신문 활자 보관함과 실패 등을 걸어놓으니 마치 작은 갤러리 같다.

다. 비싸지는 않아도 색다르고 독특한 '물건'을 알아보는 안목이 있고, 그런 물건을 수집해온 취향 덕분에 박 교수는 자신만의 컬렉션을 만들 수 있었다. 이곳의 화장실 역시 간단한 장식만으로 미술관 못지 않은 감흥을 일으킨다. 러시아 구성주의 회화 엽서 여러 장을 촘촘하게 끼워 넣은 가로로 긴 액자는, 잠깐 머무는 동안이나마 물끄러미 바라보게 만드는 훌륭한 작품이다.

엽서를 가로로 길게 이어 붙여 '큰 그림'으로 만드는 건 우리 집에도 비슷한 게 있어서 반가웠다. 뉴욕 화랑촌인 첼시의 어느 사진 전문 갤러리에 갔다가 얻은 아이디어였다. 작은 사진 여러 장을 흰 벽의 왼쪽 끝에서 오른쪽 끝까지 가로로 길게 붙이니 사진 하나하나를 들여다보는 재미가 특별했고, 그 전시 형태 자체가 또 하나의 작품이었다. 사진 아래 부분만 살짝 받쳐주는 가늘고 긴 프레임을 벽에 붙인 뒤, 그 프레임에 사진을 한 장씩 옆으로 나란히 꽂아놓은 게 보기 좋았다. 그날 바로 집에서 이 전시 디자인을 따라 해봤다. 종이로 가느다란 프레임을 만들어 마루 벽에 좌우로 길게 띠처럼 붙이고, 그 프레임에 아이 사진을 나란히 끼우니까 한 점의 대형 작품처럼 보였다.

나는 이렇게 미술관이나 갤러리에서 인상적인 디스플레이 방식을 발견하면 집에 와서 어설프게나마 따라 해본다. 작품이 좋아서 전시가 흡족할 때도 있지만, 종종 전시 디자인이 독특해 작품을 돋보이게 할 때도 있다. 이를 응용하면 집에 진짜 미술 작품이 없더라도, 엽서 등에 인쇄된 그림일지언정 멋지게 전시를 할 수 있다. 꼭 진품이 아니더라도, 미술관과 갤러리 전시에

서 가져온 엽서들로도 이렇게 소박한 만족감을 맛볼 수 있는 것이다. 말하자면 그림을 살 돈이 없어도 집에 그림을 걸 수는 있다는 애기다.

또한 돈이 없다 해도 그림은 어디에서든 감상할 수 있다. 반드시 진품 그림만 감상할 가치가 있는 것은 아니니 말이다. 뉴욕 모마는 대표적인 소장품 58점을 복제한 이미지로 지하철역에서 전시를 한 적도 있다. 이 미술관에서 연회원 수를 늘리기 위한 홍보를 대대적으로 하던 2009년 초였는데, 피카소, 마티스, 세잔, 모네, 달리, 샤갈, 신디 셔먼 등의 작품 이미지를 실제 작품 크기와 동일하게 인쇄하고, 작품 옆에 작가와 작품 제목을 적은 라벨도 붙여 브룩클린 최대 환승역인 애틀랜틱 애비뉴 역에서 거의 두 달 동안 전시했다.

그림과 매일 마주해라

젊은 작가들의 작품을 온라인으로 전시·판매하는 웹사이트 아트폴리artpoli.com에서는 작가들의 작품을 명함이나 미니 포스터 등으로 제작해서 파는데, 이런 것을 사다가 센스 있게 전시해놓은 풍경은 충분히 아름답다. 아트폴리의 장효곤 대표는 미술에서 포스터와 원작의 관계를 음악에서 실제 콘서트를 보는 것과 CD로 듣는 것의 관계로 비유한다. 그는 "모든 사람들이 음악을 들으러 음악회에 갈 수는 없다. 클래식 음악 대중화는 음반을 통해 이뤄졌다. 진짜 미술작품을 일반인이 소유하는 것 역시 쉬운 일

이 아니다. 우선은 포스터처럼 복제된 미술품을 소유하는 것에서부터 미술 향유와 수집이 시작된다"라고 말했다.

나는 그의 말에 전적으로 동의한다. 그림 쇼핑이 시작되는 것은 바로 그 지점이다. 나 역시 처음엔 달력과 포스터를 액자로 만들어 이 그림 저 그림 바꿔가며 즐겼다. 그런 과정을 거친 후 진짜 작품을 하나씩 사게 됐다. 가끔 그 옛날의 포스터 액자들을 꺼내 보면 기분이 좋아진다. 이 그림을 미술관에서 실제로 봤을 때 얼마나 좋았는지, 그래서 1만 원짜리 포스터를 사서 2만 원 주고 액자를 만들 때 얼마나 흐뭇하고 기뻤는지 하는 기억이 떠오르기 때문이다.

좀 발전해서 100만 원 이내의 돈으로 진짜 작품을 살 준비가 되면, 사진이나 판화, 유명 작가의 소품을 사볼 수 있다. 사람들은 지나치게 유화에 집착하는 경향이 있다. 물론 유화가 판화나 사진보다 투자 가치가 높은 것은 사실이다. 하지만 100만 원 이내에서 살 땐 시시한 유화보다는 오히려 젊은 작가가 심혈을 기울여 작업한 사진 작품이나 목판화, 석판화, 에칭, 드라이포인트 등 '진짜 판화', 그것도 에디션과 작가의 서명이 있는 판화를 사는 게 낫다. 판화 중에서도 유명 작가의 원화를 저렴하게 보급하기 위해 인쇄한 '원화 복제 판화'가 있다. 이런 것은 값이 비쌀뿐더러, 투자 가치가 있는 것도 아니니까, 살 때 한번 더 생각해 볼 필요가 있다. 물론 그런 판화를 사더라도, 유명한 작가의 유명한 작품을 내 집에 걸어놓고 즐기는 기쁨이 바래는 것은 아니다. 어떤 것이든 내 마음을 울리는 그림, 내 형편으로 살 수 있는

것을 구해 집에 걸어보자. 책에서만 볼 때엔 나와 눈을 맞추지 않았던 그림이 '내 그림'이 되고, 내 친구가 되고, 내 이야기를 듣고 대답하고, 나를 위안해주는 순간이 오게 된다.

뉴욕 근현대미술관 모마에서 소장품을 복제해 지하철역에서 연 전시. 꼭 진품이 아니어도 이처럼 미술을 가까이 접해야 향유와 수집도 시작할 수 있다.

나만의 컬렉션을 위한 첫 걸음

자신만의 테마를 가져라

취재를 위해 아트페어에 갔다가 마음에 쏙 드는 그림을 발견했다. 작품 가격은 180만 원. 한 점에 60만 원씩 세 점이 한 시리즈인 그림이었다. 200만 원 안팎에서 그런 스타일의 그림을 하나 사야지 하고 이전부터 생각하고 있었던 터라 충동구매는 아니었다. 그런데 이 그림 말고도 마음에 드는 그림이 하나 더 있었다. 가격은 30만 원. 그때가 마침 임신한 사실을 알게 된 때라 태어날 아기 방에 걸어두면 좋겠다고 생각했다. 스스로에게 주는 임신 축하선물인 셈 치면 되겠다고도 생각했다. 그렇게 그날 하루 210만 원을 썼다.

집에 돌아와 남편에게 얘기하니, 아니나 다를까 한 달치 월급을 너무 충동적으로 썼다며 한소리 했다. 물론 듣자마자 나는 바로 받아쳤다. "당신이 주식에 500만 원 날린 것보다 훨씬 낫네."

그날 산 그림은 친정 어머니께서 보시더니 마음에 든다며 "너

희들 집엔 돼지 목에 진주 격이니 내가 빌려가마" 하고 가져가셨다. 그렇게 어머니 댁으로 이사 간 그림은 집안 여기저기를 옮겨 다니며 걸리면서 몇 년 동안 친정 식구들의 사랑을 받고 있다. 나 역시 그 그림을 볼 때마다 뿌듯하다.

아이가 태어난 뒤부터 우리 부부는 본격적으로 아이를 위한 그림 컬렉션을 시작했다. 백일 때엔 막 기어 다니기 시작한 아들을 닮은 새 그림을 샀고, 돌 때엔 막 일어서서 걸으려 하는 아들을 위해 아이가 서 있는 모습이 들어간 작품을 샀다. 그 뒤에는 아무 탈 없이 무럭무럭 자라 달라는 마음으로 아기 돼지가 배불리 먹고 응가 하는 그림도 샀다. 모두 순수함이 느껴지는 그림들이다. 하지만 내가 산 그림을 보면 사람들은 도저히 미술시장 전문가가 산 것 같지 않다고 구박한다.

미술 비즈니스를 하는 한 지인은 내가 아기 돼지 그림을 산 것을 보고, 그림이 무슨 부적인 줄 아느냐며 핀잔을 줬다.

"애가 동물 좋아하면 그냥 동물 그림책을 사주지, 제 정신이야? 몇 백만 원 주고 살 땐 그래도 좀 투자 가치가 있는 걸 사지, 이름도 없는 작가의 돼지 그림을 사다니!"

맞는 말이다. 하지만 내가 그런 그림을 사는 것은 나의 '컬렉션 테마'가 '우리 아이'이기 때문이다. 그림을 살 땐 '테마'가 있어야 한다. '테마'만 분명하면 거기에 맞춰 어떤 그림을 사도 좋다. 어떤 사람은 특정 작가를 찍어 그 사람을 '테마'로 모은다. 어떤 사람은 '서예', 어떤 사람은 '사진' 등 장르를 테마로 정하기도 한다. '투자'가 테마인 사람도 있다. 단기간에 잘 팔릴, 환금

성 좋은 그림을 중점으로 모으는 것이다. 다 좋다. 자기에게 맞는 분명한 테마만 있으면 미술 컬렉션이 훨씬 진지해지고 재미가 붙는다.

이런 테마도 없이 무작정 그림을 사 모으는 것은 곤란하다. 특히 밑도 끝도 없이 그냥 그림 하나 사고 싶으니 아무거나 추천해 달라고 말하는 사람들을 만나면 난감하다. 평소 전시라고는 보지도 않고 미술에 관심도 없던 사람이 무작정 투자할 생각으로 얼마짜리 그림을 추천해 달라고 하면 뭐라 답해야 할지 모르겠다. 마치 언제 어디서 입을지는 알려주지 않은 채 청바지든 원피스든 정장이든 수영복이든 속옷이든 아무 옷이나 한 벌 사다 달라고 하는 것과 비슷한 느낌이 든다.

미술작품은 누구나 살 수 있다. 그건 분명한 사실이다. 하지만 미술작품을 사는 건 땅을 사는 것과 다르다. '구입' 이전에 마음이 먼저 가야 한다. 우선 여러 전시장을 수시로 드나들며 미술과 가까워지면 차츰 마음에 드는 작품과 작가가 생길 것이고, 그런 다음에 자기 눈으로 보고 결정을 내려야 후회가 없다.

많이 보고, 많이 돌아다니기

지금 무슨 전시를 하고 있는지, 미술계에 무슨 일이 돌아가는지 갈피를 잡고자 하는 사람들에겐 미술 전문 사이트 달진닷컴을 추천한다. 월간 무가지인 『서울아트가이드』를 발행하는 김달진 미술연구소에서 운영하는 사이트인데, 현재 열리고

있는 주요 전시를 빠짐없이 소개한다. 또 추천전시, 평론가들이 미술 일반에 대해 쓴 칼럼, 그리고 주요 일간지의 미술기사 스크랩도 있기 때문에 손쉽게 많은 미술 정보를 접할 수 있다. 무료회원에 가입하면 미술인 인명사전 검색을 할 수 있어서 관심 있는 작가가 생겼을 때 그 작가의 학력이나 경력 등 객관적 정보를 구할 수 있고, 직접 연락을 해볼 수도 있다.

어지간히 전시를 본 다음 그림을 살 준비가 됐다 싶으면 앞서 소개한 갤러리, 아트페어, 경매장을 다녀보자. 그림을 처음 살 때 꼭 기존의 큰 화랑이나 경매회사에서 살 필요는 없다. 출처만 분명하다면 작은 이벤트, 행사 같은 곳에서 사도 괜찮다. 그런 곳에서는 컬렉터들 사이의 경쟁이 덜하고, 새로운 작가를 발견할 수도 있다.

나 역시 그런 행사에서 정말 마음에 드는 그림을 저렴하게 산 적이 있다. '스튜디오 유닛'이라는 젊은 작가들 모임에서 주최한 크리스마스 파티를 겸한 이벤트 경매였다. 남편과 같이 갔는데, 행사장에 들어가면서 남편은 나에게 주의를 줬다.

"우리 지금 여유 없는 거 알지? 당신 회사도 그만뒀고, 이사도 해야 하고. 그러니까 오늘은 절대 그림 사면 안돼, 알았지?"

그래서 안 사겠다고 다짐을 하며 응찰표도 받지 않고 들어갔다. 실제로 살 생각도 없었다. 그런데 당시가 마침 미술시장이 한창 불황인 때여서 그런지 모든 그림이 너무 싸게 낙찰되는 게 아닌가. 나한테 그렇게 단단히 주의를 주던 남편이 경매 도중 말했다. "아, 너무 싸게 팔리잖아. 안 되겠다, 지금 사야겠다." 내

대답도 듣지 않고 남편은 재빨리 뛰어 나가 응찰표를 받아왔다. 그렇게 해서 그날 우리는 20대 후반의 젊은 작가가 시멘트로 그린 그림 한 점을 샀다. 너무 싸게 사서 작가한테 미안한 마음이 들 정도였다. 지금 우리 아이 방에 걸려 있는 그 그림은 비록 투자 가치도 별로 없고, 이름 없는 젊은 작가의 작품이지만, 일반 갤러리나 큰 경매에 나왔다면 분명 우리 예산으로는 살 수 없었을 것이다. 그런 작은 행사에 나왔기에 우리 손에 들어올 수 있었다고 생각한다. 작가들이 직접 기획한 행사니 출처도 분명하기 때문에 참 잘 산 그림이라고 지금까지 생각하고 있다.

돈이 많다고 좋은 컬렉터가 되는 것도 아니고, 돈이 없다고 미술품을 살 수 없는 것도 아니다. 일단 자신이 갖고 있는 예산에서 시작하면 된다. 나는 직장생활을 처음 시작했던 20대 후반에 좋아하는 그림으로 만든 포스터를 사서 경복궁 역에 있는 액자집에서 1~2만 원에 액자를 만들어 방에 걸어두곤 했다. 많은 사람들이 그렇게 시작한다. 그러다가 차차 10만 원짜리 판화도 사고, 드로잉도 사고, 사진도 사고, 유화도 사게 되는 것이다. 그림을 보러 돌아다니다 보면 그림 사는 곳도 여러 곳 알게 되고, 점점 나만의 노하우가 생긴다. 미술 컬렉터는 대단한 게 아니며 누구나 될 수 있다. 한 예술가가 혼을 불어 넣어 만든 예술작품을 소유할 땐 누구나 똑같이 가슴이 벅차오를 것이다. 그리고 바로 이런 기쁨이 그림 쇼핑으로 사람들을 이끄는 가장 큰 이유일 것이다.

자신의 아이를 테마로 삼은
컬렉터 조현제 씨의 집
풍경. 아이를 위한 소품들
위주로 그림을 수집하는
그는 투자 가치보다는
그림이 주는 행복에
집중하고 싶다고 말한다.

유용한 미술시장 정보 사이트

이름	주소	특징
서울옥션	www.seoulauction.com	1999년 이후 서울옥션에서 거래된 작품의 낙찰가를 모두 검색할 수 있고, 이를 바탕으로 분석한 미술시장 동향 보고서를 볼 수 있다. 무료회원에게도 모든 정보가 공개된다.
아트넷	www.artnet.com	미국인들이 보편적으로 찾는 미술 종합정보 사이트. 매번 주제를 바꿔가며 분석한 시장동향을 첫 페이지에서 그래프로 보여준다. 유료회원으로 가입하면 어느 작가의 어떤 작품이 언제 어디에서 얼마에 팔렸는지를 작가 이름, 작품이 거래된 경매회사, 작품 재료, 크기, 가격별로 검색할 수 있다.
아트프라이스	www.artprice.com	작가별로 언제 어디에서 경매를 할 예정인지, 과거 경매에 작품이 몇 점 나와 각각 얼마에 팔렸는지 광범위하게 검색할 수 있다. 유료 사이트이지만, 매년 발행하는 미술시장 보고서는 무료로 다운 받을 수 있다.
원아트월드	oneartworld.com	과거 경매기록, 앞으로 열릴 경매와 화랑 전시 정보 등을 무료로 검색할 수 있는 사이트. 뉴욕에 기반을 둔 회사로, 무료 회원 가입을 하면 서양미술시장에 대한 리포트를 이메일로 보내준다.
아트택틱	www.arttactic.com	미술시장에 초점을 맞춘 분석기사와 미국과 영국의 최신 주요 경매에 대한 결과 분석 리포트를 제공한다. 자료에 따라 유료와 무료로 나누어 이용 가능하다.
아트세일즈 인덱스	www.art-sales-index.com	작가 이름을 입력하면 작품 재료, 거래 시기, 크기에 따라 어떤 작품이 얼마에 팔렸는지를 작품 이미지와 함께 검색할 수 있고, 거래량과 액수, 가격 변화를 그래프로 볼 수 있다. 유료회원제로 운영된다.
아트뉴스페이퍼	www.theartnewspaper.com	영국에서 발행되는 권위 있는 미술전문신문의 온라인 버전. 미술시장에 관한 최신 뉴스가 신속하게 업데이트되기 때문에 현재 세계 미술시장에서 어떤 일이 일어나고 있는지 바로 알 수 있다. 주요 기사 대부분은 무료로 볼 수 있다.
아트뉴스	www.artnews.com	세계에서 열리는 주요 전시와 화제에 오른 작가에 대한 평론을 비롯해 미술시장 관련 기사도 전문적으로 다루는 잡지 『아트뉴스』의 홈페이지. 그 달의 주요기사 2~3개를 무료로 읽을 수 있으며, 미술시장의 흐름을 파악하는 데 도움이 된다.

그림 쇼핑²

나만의 컬렉션을 위한 첫 걸음

ⓒ 이규현 2010

1판 1쇄 2010년 2월 26일
1판 2쇄 2010년 7월 22일

지은이 ㅣ 이규현
펴낸이 ㅣ 정민영
책임편집 ㅣ 주상아 · 고미영
디자인 ㅣ 최윤미
마케팅 ㅣ 이숙재
제작처 ㅣ 영신사

펴낸곳 ㅣ (주)아트북스
출판등록 ㅣ 2001년 5월 18일 제406-2003-057호
브랜드 ㅣ 앨리스
주소 ㅣ 413-756 경기도 파주시 교하읍 문발리 파주출판도시 513-8
전자우편 ㅣ alice_book@naver.com
대표전화 ㅣ 031-955-8888
문의전화 ㅣ 031-955-7977 편집부 · 031-955-3578 마케팅
팩스 ㅣ 031-955-8855

ISBN 978-89-6196-055-7 03600